# 그림값의 비밀

# 그림값의 비밀
## 양정무의 미술 에세이

초판 1쇄 발행/2022년 11월 18일
초판 2쇄 발행/2022년 12월 22일

지은이/양정무
펴낸이/강일우
책임편집/이하림
조판/신혜원
펴낸곳/(주)창비
등록/1986년 8월 5일 제85호
주소/10881 경기도 파주시 회동길 184
전화/031-955-3333
팩시밀리/영업 031-955-3399  편집 031-955-3400
홈페이지/www.changbi.com
전자우편/human@changbi.com

ⓒ 양정무 2022
ISBN 978-89-364-7922-0   03600

# 그림값의 비밀

양정무의
미술 에세이

창비
Changbi Publishers

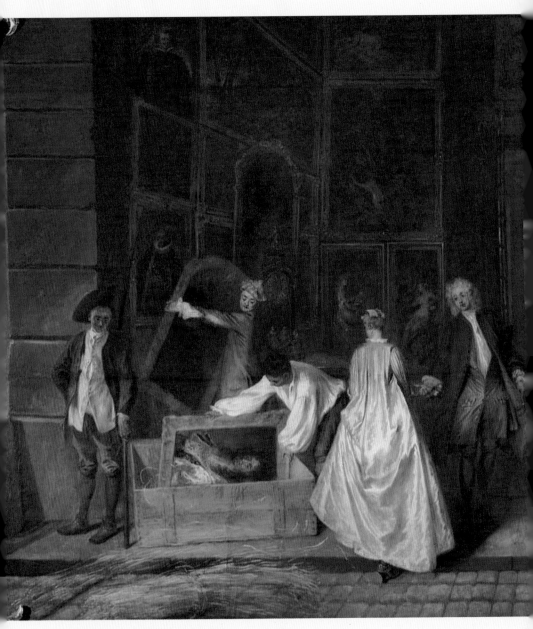

장 앙투안 바토 「제르생의 그림 가게」(부분), 1720~1721년

# 그림은 두번 태어난다

그림은 두번 태어납니다. 화가의 손에서 한번, 그리고 컬렉터의 품 안에서 또 한번 태어납니다. 그림에 생명을 불어넣는 일은 화가의 몫이지만 그림의 성장은 컬렉터의 품속에서 이뤄집니다. 그림이 화가의 작업실에서 태어나 미술관에 걸리기까지 겪는 기나긴 여정을 생각해볼 때, 컬렉터는 작품의 두번째 창조자라고 해도 과언이 아닐 만큼 그림의 역사에서 중요한 역할을 차지합니다.

사실 오늘날 우리가 미술관과 박물관에서 마주하는 작품들은 작가의 손에 의해 완성된 수많은 작품 중 컬렉터들에 의해 선별된 극히 일부의 것들이에요. 과거에 그려진 수많은 그림 중에서 컬렉터의 눈에 든 소수의 작품들에게만 세월의 망각을 이겨낼 수 있는 불멸의 기회가 주어지는 것입니다.

작품이 두번째 탄생하는 짜릿한 순간을 왼쪽 페이지의 그림이 멋

지게 잡아내고 있습니다. 이 장면은 18세기 프랑스 화가 장 앙투안 바토 Jean Antoine Watteau가 그린 「제르생의 그림 가게」 L'Enseigne de Gersaint의 일부분입니다. 무려 300여년 전 그림이지만 그림이 거래될 때의 감동과 흥분을 생생하게 담아냈죠. 그림 가게에서 직원 두명이 팔린 작품을 정성스럽게 운반상자에 넣고 있습니다. 주변 사람들은 이 장면에 몰두하고 있고요. 화랑에 들어오는 젊은 커플이나 왼쪽의 행인까지도 팔려나가는 그림에서 눈길을 떼지 못하고 있네요.

배경의 화랑 벽면에는 수많은 그림이 빼곡히 걸려 있지만 결국 우리의 관심은 방금 팔린 그림에 쏠릴 수밖에 없습니다. 화랑에 막 들어선 잘 차려입은 두 남녀는 좋은 작품을 놓쳤다는 아쉬움과 함께 그림 구매욕을 경쟁적으로 느끼는 것 같습니다. 반면 소박한 복장의 행인은 그림이 거래되는 것을 신기해하고 다소 의아하게 생각하는 듯도 합니다.

이 책은 바토의 그림 속 인물들처럼 그림 거래에 호기심을 느끼는 일반인들을 독자로 상정하고 집필했습니다. 특히 발길은 화면 밖을 향하지만 눈길은 화랑에서 거래되는 그림에 향한 수수한 차림의 보통 사람이 이 책의 독자가 되었으면 합니다.

바토가 그림을 그린 300여년 전에도 이미 강력했던 미술시장은 오늘날에 더 큰 힘을 발휘하고 있습니다. 그런데 미술시장의 규모가 커지고 영향력이 강해질수록 미술은 상류층만의 특수한 소비나 유한계급의 취미활동으로 고립되고 있는 실정입니다. 특히 미술품 경매가의 초현실적인 신기록 행진이 이어질 때마다 대다수의 사람들

은 무관심이나 냉소로 이를 대하고 있습니다.

미술에서 시장이 차지하는 비중이 아무리 커진다 해도 미술 속에 담긴 이미지의 세계는 결코 돈만으로 환원할 수 없는 무한한 상상력의 우주입니다. 미술은 항상 우리 주변에 가까이 있으면서 약간의 계기가 제공되면 언제든 우리 마음속을 비집고 들어와 우리의 세계관을 일순간 흔드는, 엄청난 침투력을 가진 매개물입니다. 이렇게 중요한 세계를 일부 특수층의 손에 한정시키는 것은 누구를 위해서도 올바른 일이 아닐 거예요.

바토의 작품을 다시 한번 살펴볼까요? 그림 속 인물들의 시선이 운반상자 속 그림에 쏠려 있는 것은 이 그림이 시장의 선택을 받았기 때문만은 아닌 것 같습니다. 판매된 그림은 바로 한때 프랑스를 지배했던 최고 지배자 루이 14세의 초상화거든요.

태양에 비견될 정도의 막강한 왕권을 휘둘렀던 절대자의 이미지가 뿜어내는 힘은 누구도 쉽게 거역할 수 없을 것입니다. 그의 초상이 바로 눈앞에서 거래되고 있다면 이 작품으로 쏠리는 관심은 더 크게 증폭될 테죠. '이 작품이 왜 여기 있는 것일까?' '누가 이 작품을 샀을까?' '수많은 작품 중 왜 하필 이 작품이 선택되었을까?' 등의 질문이 꼬리를 물고 튀어나올 수 있습니다.

미술을 제대로 이해하기 위해서는 컬렉터가 무슨 작품을 살까 고민하는 것만큼 이러한 질문을 진지하게 던지는 것도 중요합니다. 모든 사람이 컬렉터가 될 수는 없겠지만, 미술의 진면목을 일등석에서 바라볼 수는 있습니다. 오늘날 미술 현장을 생생하게 관람할 수 있

는 일등석 자리는 바로 미술시장이라는 무대 앞입니다. 이 무대 위의 주인공은 작가와 컬렉터입니다. 두 주인공의 대화와 움직임을 함께 고려하는 것이 미술 감상의 첩경이며, 둘이 벌이는 신경전과 갈등이 스토리 전개의 핵심입니다.

『그림값의 비밀』은 작가와 컬렉터가 미술시장이라는 무대 위에서 벌이는 여러 에피소드를 담고 있습니다. 가능하면 두 주인공의 갈등과 고민을 생생하게 보여주려고 했어요. 각자가 겪는 스트레스의 근원을 찾기 위해 시장경제의 틀이 갖춰지는 초기 자본주의 시대까지 거슬러 올라가보았습니다. 미술시장의 역사적 전개와 그 속에서 벌어지는 다양한 인간상의 모습을 함께 포착하는 것이 이 책의 특징인 셈입니다.

소비주의 사회에서 미술이 차지하는 역할, 다시 말해 미술이 자본주의의 새로운 무기로 거듭나는 과정이 책 초반부의 주제입니다. 뒤이어 화가와 컬렉터를 연결해주는 그림 상인, 즉 아트 딜러의 심리와 전략을 잡아내면서 그림값이 결정되는 과정을 추적해보았습니다. 이 책 한권으로 그림값이라는 요지경을 모조리 파헤쳤다고 장담할 수는 없지만, 이 수수께끼 같은 세계를 바라볼 때 우리가 놓치지 말아야 할 주요 논점은 충실히 제시하려 노력했습니다. 화가들 사이에 임금이 차별되는 순간이나 그림값을 매기는 기준이 작가의 노동력과 그림에 들어간 재료값에서 작품의 가치로 무게중심이 옮겨가는 순간 등을 포착하려 한 것입니다.

창작의 열정에 빠진 화가들도 매일매일 닥쳐오는 현실적인 삶의

문제를 피할 수는 없었죠. 결국 '밥벌이의 지겨움'을 어떻게 이겨내는가의 문제는 작가를 이해할 때 중요한 문제고, 이와 관련된 이야기는 책의 후반부에 자리하고 있습니다. 사고뭉치 동생 때문에 골머리를 썩이면서도 시스티나 예배당 천장에 매달려 그림을 그려야 했던 미켈란젤로Michelangelo Buonarroti, 개인 파산과 거듭되는 가혹한 불행 속에서도 그림을 그려야 했던 렘브란트Rembrandt Harmensz van Rijn 등을 다룬 8장은 개인적으로 가장 애착이 가는 부분입니다.

오늘날 인상주의 미술은 미술시장을 떠받친다고 할 만큼 비중이 큽니다. 그러나 인상주의 미술은 등장 당시에는 조롱과 비난의 대상이었습니다. 인상주의 미술에 대한 동시대의 냉혹한 평가는 지금의 미술시장을 바라보는 데 있어서 새로운 시각을 제공해줍니다. 지금 우리가 무시하거나 경계하는 미술이 다음 세기에 우리 시대를 대표하는 미술이 될 수도 있기 때문이죠. 미술시장의 측면에서 바라본 인상주의 미술에 대한 이야기는 모네Claude Monet와 고흐Vincent van Gogh가 주인공인 9장에서 다루고 있습니다.

이 책의 마지막 장인 10장은 미술시장에 대한 열개의 질문에 답하는 방식으로 구성되어 있습니다. 미술시장에 대해 누구나 가져볼 법한 궁금증을 추려봤는데 미술 투자에 관심이 있는 독자라면 마지막 장부터 읽어도 됩니다. 물론 앞 장들에서 다루고 있는 미술시장에 대한 역사적 사례와 함께 어우러질 때 미술시장에 대한 이해는 더욱 깊어질 수 있을 겁니다.

이 책의 기획은 2011년 8월로 거슬러 올라갑니다. 이 당시 저는 『상인과 미술』(사회평론 2011)이라는 단행본을 막 출판하고 성취감과 아쉬움을 동시에 느끼고 있었습니다. 상업주의가 서양미술의 발달에 중요했다고 주장하면서도 저의 논점을 좀더 자신감 넘치고 분명하게, 그리고 역사적으로 풍부한 사례에 적용하여 풀어내지 못한 것을 못내 아쉬워하던 터였죠. 이때 마침 『매경이코노미』로부터 칼럼 연재를 제안받게 되었고, 글의 주제는 자연스럽게 상업주의로 바라본 미술의 역사에 초점이 맞춰졌습니다. 이렇게 이 책은 2012년 1년간 『매경이코노미』에 격주로 연재한 총 26편의 글을 토대로 삼아 이듬해인 2013년에 처음 출간되었습니다.

그리고 출간 10년을 맞아 미진했던 부분을 보완해 새로운 형식으로 다시 선보이게 되었습니다. 미술시장에 대해 균형 있는 시각을 담은 글이 여전히 필요한 때라는 생각으로 용기를 갖고 재출간을 결심하게 되었습니다. 미술시장과 미술의 상업주의 문제에 대한 책들이 적잖이 출판되어 나오고 있지만, 논점이 찬양이나 비판이라는 양극단으로 치달으면서 미술시장의 본질을 드러낼 수 있는 부분은 오히려 파묻히고 있는 실정이죠.

무엇보다도 미술시장에 대한 논의가 현대라는 짧은 시간의 벽에 갇히면서 우리의 현실을 냉철히 되돌아보게 해줄 만한 과거의 지혜들이 간과되는 점도 문제입니다. 부족하나마 새롭게 빛을 보는 이 책이 그간의 논의에서 결여된 부분에 대한 보완의 가능성으로 받아들여지길 바랍니다.

이 책을 통해 미술을 바라보는 새로운 무대가 마련되기를 꿈꿉니다. 모든 사람이 미술시장이라는 무대 위의 주인공이 될 수는 없더라도, 많은 사람이 이 멋진 무대를 일등석에 앉아 감상하게 되리라는 희망으로 글을 써내려갔습니다. 저자의 의도에 대한 평가는 물론 독자들의 몫이지만, 이 책을 통해 미술시장이라는 무대 위에서 작가와 컬렉터, 그리고 아트 딜러가 벌이는 게임을 흥미진진하게 감상하면서 미술을 보는 안목을 높이기를 기대하는 마음입니다.

이 책의 새 출발에 용기를 주신 창비출판사의 황혜숙 이사님과 이지영 국장님께 감사드리며, 편집을 통해 책에 생기를 불어넣어주신 이하림 팀장님께도 감사의 마음을 전합니다.

2022년 늦가을
두물머리에서
양정무

# 차례

**그림값의 비밀**

일러두기

1. 미술작품의 캡션은 작가명, 작품명, 연대 순으로 표기했다.

2. 미술작품, 논문, 영화는 「 」로, 서적은 『 』로 표시했다.

3. 도판의 소장처 등 자세한 출처는 책 뒤에 밝혔다.

4. 외국의 인명과 지명은 국립국어원의 표기를 따르는 것을 원칙으로 했다.
   단, 관용적으로 굳어진 일부 용어는 널리 알려진 대로 표기했다.

5. 작품의 제목은 영어로 병기했다.

6. 작품 가격을 한화로 변환할 때는 거래 당시의 환율을 기준으로 했다.

1장

예술의 자본화
혹은 자본의 예술화

# 돈은신의
# 또다른모습이다

    돈, 무색무취의 이 냉철한 매개체가 빚어내는 세계는 참으로 유혹
직입니다. 이제부터 미술이라는 고상하고 형이상학적인 세계가 돈
에 의해 어떻게 변모했는지를 역사적으로 살펴보려고 합니다. 특히
중세에서 근대로 전환되는 시기, 즉 자본주의 시장경제가 도입되기
시작하는 14~17세기를 먼저 들여다보려 합니다. 일찍이 유럽의 미
술계에서 돈이 보여준 위력은 현대 미술시장의 DNA를 이해하는 데
적지 않은 도움이 될 겁니다.

    자, 이제 부자가 되는 꿈을 꾸면서 돈다발이 가득한 그림 앞에 서
봅시다. 다음 페이지처럼 앤디 워홀Andy Warhol의 「1달러 지폐 200
장」200 One Dollar Bills 같은 그림이 우리 눈앞에 놓여 있으면 부자의
꿈이 더 잘 그려지지 않을까요? 이 그림을 자세히 보면 1달러짜리
지폐가 좌우로 10장, 아래위로 20장씩 총 200장이 줄지어 자리해 있
습니다. 실물 사이즈의 돈이다보니 그림 크기가 상당히 커서 전체

**앤디 워홀 「1달러 지폐 200장」, 1962년** 이 작품은 2009년 11월 소더비 경매에서 4,380만달러에 거래되었다. 예상가를 3배 이상 웃도는 가격으로 2008년 세계 금융위기 이후 불어닥친 미술계의 불황을 무색하게 만들었다.

크기가 203×234센티미터입니다. 이 그림 바로 앞에 서면 우리 눈에는 온통 돈만 보이죠.

그런데 큰 부자가 되는 영감을 얻기에 고작 1달러짜리 소액권은 부족하다고 생각되나요? 그렇게 생각한다면 오산입니다. 이 그림의 실제 판매가는 4,380만달러, 한화로 약 550억원이거든요. 2009년 11월 경매에서 이 가격으로 거래되었죠. 이것이 이 그림의 첫번째 경매는 아니었습니다. 이미 1986년에 38만달러에 거래되어 세상을 한번 놀라게 했는데, 23년 만에 다시 경매장에 나타나 실로 경이로운 경매가를 기록한 것입니다. 다시 말해 이 그림을 처음 사서 다시 판 사람은 23년 만에 10배 이상의 수익을 올렸습니다. 연간 평균 수익률은 거의 50퍼센트나 되죠.

이제 그림을 다시 볼까요? 우리 주머니 속 1달러는 액면가 그대로 1달러지만, 앤디 워홀의 그림 속 1달러 한장 한장은 시가로 20만달러 이상의 가치가 있다고 할 수 있습니다. 그렇다면 부자가 되는 꿈을 펼치기에 이보다 더 확실한 영감의 자극원은 없을 것 같네요.

그런데 여기서 한가지 더 놀라운 점은 이 엄청난 가격의 그림을 화가가 직접 자기 손으로 그리지 않았다는 겁니다. 이 화가는 우리가 흔히 볼 수 있는 1달러 지폐를 그림으로 그린 후 전문 판화가에게 의뢰해 찍어내도록 시켰습니다. 이렇게 보면 작가가 그다지 큰 공력을 들여 만든 것도 아닌 셈입니다.

혹자는 주식을 자본주의의 꽃이라고 말하지만, 자본주의의 진정한 꽃은 미술이라고 할 수 있을지도 모르겠습니다. 주식은 걸어놓고

감상할 수 없지만 미술은 꽃처럼 바라만 볼 수도 있으니 기능적으로 따져도 미술이 훨씬 더 꽃에 가깝다 할 수 있죠. 무엇보다도 거품의 정도로 봐서도 비교가 되지 않습니다. 어떻게 1달러를 찍어낸 판화가 원래 달러 가치의 수십만배 이상으로 평가될 수 있을까요.

앤디 워홀은 이 같은 지폐 그림을 지금으로부터 반세기 전인 1962년부터 그리기 시작했습니다. 물론 돈을 그린 그림이 이전에 아예 없었던 것은 아닙니다. 예를 들어 플랑드르Flandre, 벨기에 서부를 중심으로 네덜란드 서부와 프랑스 북부에 걸쳐 있는 지방 지역의 화가 퀜틴 마시스Quentin Matsys가 1514년에 그린 그림 「대부업자와 그의 부인」The Money Changer and His Wife은 앤디 워홀이 그린 「1달러 지폐 200장」의 먼 조상 격입니다.

이 그림 속의 대부업자, 좀 나쁘게 말하면 고리대금업자로 보이는 남편이 열심히 돈을 세고 있습니다. 부인은 옆에서 성경책을 넘기고 있고요. 두 사람이 사이좋게 앉아 있는 것을 보면 기독교 신앙과 '이자놀이'가 양립 가능하다는 것을 암시하는 듯합니다. 고리대금업은 오랫동안 교회법으로 금지되어왔는데, 이 시기에 이르러서는 현실 속에서 그 존재를 인정받고 있는 것이죠.

사실 이 그림의 주인공은 단연코 그림 앞쪽에 가득 쌓여 있는 금화들입니다. 부부 주변에는 고급 유리병과 귀금속, 책, 이국적인 과일 등 당시 일반 가정에서 흔히 볼 수 없던 진귀한 물건들이 가득합니다. 그러나 부부의 눈길은 돈에만 쏠려 있죠. 이 그림은 사치품과 돈에 눈먼 당시의 신흥 졸부들을 꼬집는 것으로 알려져 있는데, 안

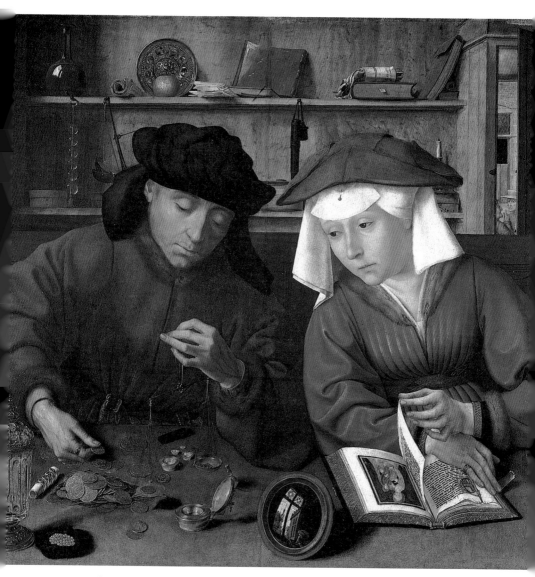

**퀜틴 마시스 「대부업자와 그의 부인」, 1514년**  남편은 돈을 세고 부인은 성경책을 만지작거리고
있다. 두 사람의 시선이 모두 돈에 쏠려 있다는 점이 흥미롭다.

「대부업자와 그의 부인」의 세부  부부 앞에 놓인 볼록거울에 돈을 빌리러 온 남자의 모습이 비친다. 뒤에 있는 창틀의 모양이 십자가 모습을 하고 있어 돈에 대한 욕망과 좌절 속에서도 종교로 구원의 희망을 찾고자 했음을 알 수 있다.

트베르펜Antwerpen, 벨기에 서북부의 항구도시을 중심으로 번영했던 당시 북유럽 상업적 부흥기의 단면을 나타내는 것으로도 볼 수 있습니다.

　동서고금을 막론하고 그림에는 신과 같은 신앙의 대상이나 삶의 귀감이 될 만한 교훈적인 이야깃거리가 들어가야 했습니다. 방금 살펴본 그림에서도 돈과 사치품의 물결 속에서도 성경책의 존재가 돋보이죠. 그리고 성경책 바로 옆에 있는 볼록거울을 보면 돈을 빌리러 온 한 남성의 모습이 반사되어 있는데, 이 남자 뒤에 있는 창틀의 모양이 공교롭게도 십자가 모양을 하고 있습니다. 돈에 대한 욕망과 좌절 속에서도 성경책과 십자가로 구원의 희망을 찾고자 했다고 볼 수 있을 겁니다.

이처럼 500여년 전 그림에는 돈과 함께 종교적 메시지도 살짝 담겨 있지만 앞서 살펴본 워홀의 그림에는 냉정하게 돈다발만 가득합니다. 워홀은 그림 속에 담겨야 할 신성한 메시지는 모두 내버린 채 세속의 상징인 지폐로만 화면을 빼곡히 채워버렸습니다. 이런 그림은 마치 우리 세계에는 오직 돈만이 있을 뿐이라고 외치는 듯 보입니다. 솔직하다 못해 노골적인 도발입니다.

이 같은 워홀의 시도를 속물적이라거나 불경스럽게만 볼 일은 아닌 것 같습니다. 돈이 신의 자리를 밀어냈다기보다 돈이 신의 모습을 닮았다고 선포하는 것으로 읽을 수도 있지 않을까요? "돈은 세계의 세속적 신이다"라는 어느 사회학자의 말을 굳이 꺼내지 않더라도, 자본주의의 한복판에 살고 있는 우리에게 화폐는 생존을 넘어서 신앙적 믿음의 경지에 다다르고 있습니다.

지폐를 그린 그림이 천문학적 가격으로 거래되는 것이 경이롭다면, 한낱 종잇조각에 불과한 지폐가 수천수만가지 물건과 서비스로 변용하는 것도 신비롭기는 마찬가지입니다. 사실 실제 화폐 제작에 들어가는 원가를 안다면 워홀 작품의 부풀려진 가격이 전혀 이상하게 보이지 않을지도 모릅니다. 화폐의 가치가 우리의 믿음에 의해 유지되듯 워홀의 작품도 하나의 신앙 체계처럼 그것의 가치를 믿는 사람들에 의해 계속 유지되죠.

# 삶도 예술도
# 돈에 달려 있다

단순히 돈만을 대범하게 그려냈다고 해서 워홀의 그림의 가치가
설명되는 것은 아닐 겁니다. 워홀의 돈다발 그림은 시장경제 체제에
서 미술의 본질이 어디로 향하고 있는지를 보여줬다는 점에서 그 미
술사적 의미를 찾을 수 있습니다. 예술을 통해 삶의 일상을 초월하
는 무언가를 찾으려는 사람들에게 워홀은 오늘날의 예술도 현재 우
리들의 삶과 마찬가지로 자본에 귀속되어 있다고 냉철하게 말하고
있죠. 다시 말해 돈의 논리와 힘을 직시하라는 겁니다.

상업성이 곧 예술성이며 자본력이 곧 예술성이라는, 별로 드러내
놓고 말하고 싶지 않았던 현대미술의 감춰진 생존 질서를 워홀은 직
설적으로 폭로한 셈입니다. 현대미술계에 존재하던 판도라의 상자
를 워홀이 열어젖힌 것이라고 말할 수도 있죠.

자본주의의 최첨단을 구가하는 미국 사회에서 워홀 같은 작가의
탄생은 지극히 당연한 귀결처럼 보이기도 합니다. 워홀은 가난한 이
민자 가정에서 태어나 아메리칸드림을 실현한 작가였다는 점에서
정말 미국적인 작가라고 부를 수 있습니다. 워홀은 1928년 체코슬
로바키아에서 이민 온 노동자 집안의 넷째 아이로 태어났는데, 그의
원래 이름은 앤드류 워홀라 Andrew Warhola 였습니다.

워홀은 단돈 몇달러만 들고 무작정 뉴욕에 상경해 상업잡지 삽화
가로 일하면서 가난한 20대를 보냈고, 생활이 어느 정도 안정된 후

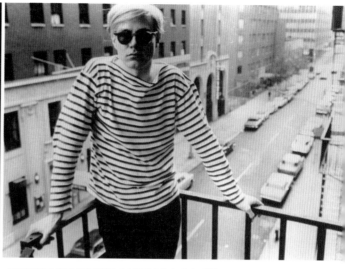

1950년대의 앤디 워홀(왼쪽)과 1980년대의 앤디 워홀(오른쪽)  워홀은 훌륭한 작가가 되려면 먼저 유명해져야 한다고 생각했다. 20대에는 평범한 청년이었던 그는 유명해지기 위해 머리색을 바꾸고 선글라스를 쓰는 등 스스로를 연예인처럼 연출했다.

인 30대에 이르러 비로소 작가의 길을 본격적으로 걷게 됩니다. 이런 힘든 과거 때문인지 워홀은 돈을 좋아한다고 스스럼없이 밝히고 다녔습니다. 무엇보다도 현금을 아주 좋아해 언제나 100달러 지폐를 누런 봉투에 넣어 몸에 지니고 다녔다고 하죠. 워홀은 자신이 좋아하는 것을 그리려 했는데 세상에서 제일 좋은 게 돈이기에 그림 속에 돈을 집어넣게 되었다고 합니다. 가난했던 그의 어린 시절을 되짚어보면 돈에 대한 워홀의 욕망은 저속하기보다는 오히려 인간적으로 다가옵니다.

워홀은 뉴욕에 있는 자신의 작업실을 "팩토리"factory, 즉 공장이

라고 불렀고, 여기서 작품을 공업 생산물처럼 대량으로 제작했습니다. 앞서 본 달러 그림도 손으로 일일이 그린 것이 아니라 판화로 찍어서 제작한 거죠. 한없이 이어지는 돈의 모습을 보여주는 「1달러 지폐 200장」은 제작 방식마저도 돈과 유사하게 찍어내서 만들어냈습니다. 이렇게 보면 미술작가로서 워홀은 내용과 형식 모두 자본주의의 메커니즘을 충실히 닮으려 했다고 평가할 수 있습니다.

## 자본은 미술 창작의
## 물질적 기반

1960년대에 앤디 워홀이 공언한 미술의 자본화는 시간이 갈수록 그 위력이 점점 더 가속화되는 것 같습니다. 좋은 그림은 언젠가는 제값을 받을 것이라는 오래된 신념은 점차 힘을 잃고, '지금 당장 비싸게 팔린 그림이 좋은 그림'이라는 경제적 논리가 일상화되고 있죠. 미술시장에서 거래되는 가격표가 작가의 인지도를 따지는 중요한 기준이 되면서 작가들도 점점 더 조급하게 시장만을 바라보고 있는 형국입니다.

자본주의 사회에서 누구도 시장을 무시할 수 없습니다. 그러나 너무 시장의 논리만 따르게 되면 미술의 생태계가 다양성을 잃고 허약해질 수 있습니다. 예술성이란 단기간에 판가름 나지도 않고 시대와 지역에 따라 변화무쌍하게 변해나가며, 그것에 대한 평가도 점진적

으로 이뤄지는 경우가 많습니다. 여기서 잠깐 음식 전문가들의 이야기를 귀담아들어볼 필요도 있습니다. 음식 전문가들은 새로운 맛을 느끼려면 최소한 열번 이상 맛을 봐야 그 맛을 제대로 알 수 있게 된다고 말합니다. 마찬가지로 우리의 눈도 새로운 시각 표현의 참맛을 알려면 수차례 이상 작품에 노출되어야겠죠. 다시 말해 새로운 미적 시도가 인정받으려면 어느 정도 이상의 시간과 경험이 필요할 수밖에 없다는 겁니다. 위대한 작품은 단박에 알 수 있다고 말하는 평론가도 있지만, 사실 대부분의 새로운 미술은 평가와 재평가, 논쟁과 반박 속에서 꽃피는 경우가 많습니다. 시장이 원하는 순발력과 미술의 발전 논리가 일치하면 좋겠지만, 그렇게 쉽게 맞춰지지는 않죠. 따라서 오늘날 미술의 생태환경을 현재 거래되는 가격표를 유일한 기준으로 판단하기보다는 다양한 가능성을 열어둔 상태에서 바라봐야 합니다.

물론 미술품에는 사회 변화에 민감히 반응하는 성질이 있습니다. 미술사학자들은 이것을 찾아내고 밝히는 사람들이죠. 어떤 연구자들은 이것을 양식에서 찾으려 하고, 어떤 연구자들은 이를 내용이나 의미에서 찾습니다. 그런데 이제 우리는 여기에 자본을 추가해야 할 것 같습니다. 미술에서 자본이 어떤 역할을 했는지, 다시 말해 미술 창작의 물질적 기반이 어떠했는지를 알아보는 것도 미술의 양식이나 의미를 밝혀내는 것만큼 한 시대의 미술을 이해하는 데 중요합니다. 미술이 주문되고 거래되는 방식을 먼저 살펴보지 않고 작품의 의미나 양식을 말하는 것은 자칫 공허한, '해석을 위한 해석'으로 귀

착될 수 있습니다.

다시 지폐로 가득 찬 워홀의 그림으로 돌아가볼까요? 돈이 캔버스를 지배해버린 그의 그림은 자본의 시대를 선언하는 듯 보입니다. 시장경제가 도래한 이후 자본이 미술에 끼치는 막대한 영향을 고려한다면 워홀의 돈 그림은 이런 냉혹한 현실을 제대로 보여주는 중요한 작품입니다. 그가 이 그림에서 말하려 한 대로 근대 이후의 역사에서 미술이 자본을 떠나 고귀하게 존재한 적은 없습니다. 그러나 세부로 들어가서 보면, 워홀의 다소 직설적인 주장과 달리 미술과 돈의 관계는 시대마다, 지역마다 다양한 접점을 갖고 다채롭게 변화하기도 했습니다.

예를 들어 요즘은 미술이 자본을 좇는 것처럼 보이지만 애초에는 미술이 앞서나가고 자본이 미술을 좇았습니다. 다시 말해 상업주의의 결과로 미술이 상품화된 것이 아니라 도리어 미술이 상업주의를 포함한 근대 역사의 견인차 역할을 하기도 했다는 말입니다. 상품을 향한 욕망의 근원지로서 미술의 기능에 대해 좀더 알아볼까요?

## 자신을 보여주는 소비, 소비를 자극하는 미술

'당신이 소비하는 것이 바로 당신의 정체성이다'라는 말이 있습니다. 나를 둘러싼 물질세계가 나의 자아세계를 보여준다는 뜻이죠.

요즘에는 내가 정말 나인지, 아니면 나의 소유물이 나인지 모를 지경입니다. 지금으로부터 100여년 전 나바호Navaho 인디언은 263개의 물건으로 평생을 족히 살았다고 합니다. 반면 지금의 우리는 어떤가요? 언뜻 세어봐도 그보다 몇십배는 많은 물건 속에 둘러싸여 살면서도 언제나 부족해하는 것 같습니다.

쇼핑 카트 한가득 물건을 사고도 빼먹은 것이 있어 마트를 다시 찾아간 경험이 다들 한두번씩 있지 않은가요? 이건 건망증의 문제라기보다는 아무리 채우고 채워도 결코 다 채워지지 않을 만큼 우리 삶이 상품세계에 치밀하게 포획되어버린 결과입니다. 잠 못 드는 밤 스마트폰을 들여다보다 무심코 결제한 내역을 다음 날 확인하고 놀란 경험도 다들 있을 것입니다. 광고인지 실제 후기인지 구분하기 어려운 각종 유튜브 콘텐츠와 인플루언서들을 보다보면 이들은 마치 고대의 주술사처럼 느껴집니다.

원시시대에는 영험한 능력을 가진 자연물을 토템화해 숭배하는 신앙체계가 있었습니다. 그러나 오늘날에는 상품이 우리의 토템이 아닌가 하는 생각을 합니다. 그야말로 '물건＝신'이라는 물신숭배의 세계가 새롭게 열린 셈이죠. 상품이 신화적 지위에 한발 한발 다가갈 때, 미술은 과연 무엇을 하고 있었을까요?

상품 앞에서 무기력해질 때면 머릿속에 앤디 워홀이나 한스 하케Hans Haacke의 작품이 떠오릅니다. 두 작가 모두 소비에 기반을 둔 현대 물질문명의 단면을 잘 보여주고 있죠. 워홀의 「녹색 코카콜라병」Green Coca-Cola Bottles을 보면 화면이 마트의 진열장처럼 칸칸이

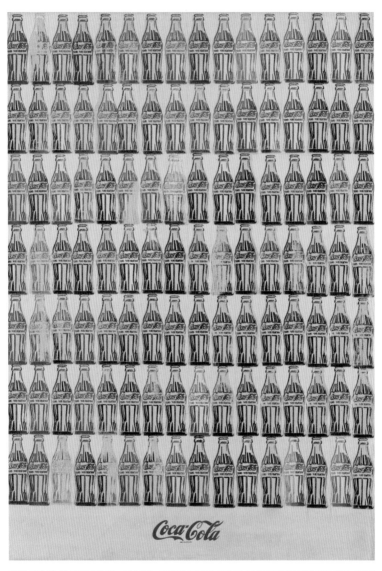

**앤디 워홀 「녹색 코카콜라 병」, 1962년** 워홀의 작품은 미술과 소비주의의 관계를 파고든다. 이 작품은 현대사회의 대량생산 체제하에서 무한히 쏟아져 나오는 상품들의 물결을 보여준다.

진열된 콜라병으로 꽉 채워져 있습니다. 워홀은 남녀노소 가릴 것 없이, 가난한 사람이나 부자나 모두 마시는 미국의 국민음료 코카콜라가 미국식 소비문화라고 예찬합니다.

미국이 위대한 이유는 가장 부유한 소비자도 본질적으로 가장 가난한 소비자와 마찬가지로 같은 것을 소비하는 전통을 만들어 냈다는 겁니다. 미국에서는 부자든 가난한 사람이든 상관없이 똑같이 코카콜라를 마십니다. 대통령도 콜라를 마시고, 여배우 리즈 테일러도 당신처럼 코카콜라를 마십니다. 콜라는 그저 똑같은 콜라일 뿐, 아무리 큰돈을 준다 해도 더 좋은 코카콜라를 살 수는 없습니다.

대량생산된 동일 품질, 동일 규격의 상품들이 누구나 살 수 있는 합리적인 가격으로 제공된다면 이것이야말로 소비민주주의의 구현이라고 긍정적으로 볼 수 있을 겁니다. 112개의 콜라병으로 화면을 빈틈없이 꽉 채운 워홀의 「녹색 코카콜라 병」은 이 점을 냉철하게 보여주면서, 동시에 끊임없이 상품을 쏟아내는 미국의 엄청난 생산력을 과시하는 듯 보입니다. 워홀이 미국이 주도한 현대의 소비문화를 긍정적인 시각으로 바라봤다면, 독일 출신의 작가 한스 하케는 이 상황을 다소 경계심을 갖고 봐야 한다고 말합니다. 다음 페이지의 작품에서 한스 하케는 냉전 시기 동독이 베를린장벽에 설치한 감시탑 위에 벤츠 자동차의 마크를 올려놨습니다. 전 세계에 상품을

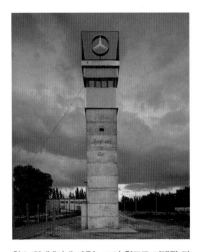

**한스 하케 「이제 자유는 그저 원조로 지탱될 것
이다」, 1990년** 동독이 베를린장벽 내 세운 감
시탑 위에 벤츠 자동차의 마크를 올려놓았다. 사
회주의를 무력화시킨 자본주의 상품의 위력을
보여준다.

파는 거대 기업의 로고가 냉
전의 산물인 감시탑을 받침대
삼아 우리 앞에 자리하고 있
습니다. 한때 세계를 극심한
갈등으로 내몰았던 이념의 시
대는 갔고, 이제는 세계적 대
기업이 지배적인 힘을 갖는
시대가 왔다고 주장하는 듯합
니다. 제목도 예사롭지 않습
니다. 「이제 자유는 그저 원조
로 지탱될 것이다」Freedom is
now simply going to be sponsored-
out of petty cash라는 제목에서 보이듯 자유라는 가치도 돈이나 원조
없이는 구현될 수 없다고 말합니다. 이념이나 신념이 더이상 견제할
수 없는 자본주의의 세상이 왔다는 것을 보여주는 작품이라고 할 수
있습니다.

　이 밖에도 오늘날의 많은 작가들이 소비문화를 관심 있게 바라보
고 이를 작품의 주제로 삼고 있는데, 흥미롭게도 역사적인 관점에서
보면 미술은 아주 일찍부터 소비주의의 메커니즘을 다뤄왔습니다.
사실 소비주의는 자본주의의 여명기부터 서양미술 속에 깊숙이 침
투해 들어갔기 때문이죠. 이제부터 현대의 소비주의를 예견하는 오
래전 작품 한두점을 살펴보려고 합니다.

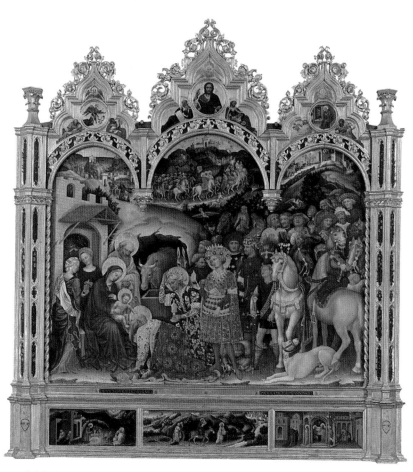

**젠틸레 다 파브리아노 「동방박사의 경배」, 1423년** 예수의 탄생을 묘사한 종교화이면서 화려한
의복과 진귀한 장식이 가득한 그림이기도 하다. 호화로운 사치품을 통해 자신의 성공과 부를 과시
하는 문화는 인류의 오래된 행동양식이다.

호사스러운 상품들이 가득한 옛날 그림으로 젠틸레 다 파브리아노Gentile da Fabriano의 「동방박사의 경배」Adoration of the Magi를 꼽을 수 있습니다. 앞 페이지에 보이는 그림 속에는 온갖 금은보화로 장식한 화려한 의복을 입은 사람들이 화면 전면을 가득 채우고 있습니다. 그 옛날 최고급 사치품이었던 아라비아산 말과 그것을 감싼 다채로운 장신구, 이국적 애완동물 등이 우리 눈을 사로잡습니다.

한편 미술에서 소비사회의 도래를 말할 때 얀 반 에이크Jan van Eyck의 「아르놀피니 부부의 초상」The Arnolfini Portrait도 빼놓을 수 없습니다. 그림에는 모피 코트를 입은 주인공 부부를 비롯해 당대의 갖가지 진귀한 명품들이 즐비합니다. 화려한 샹들리에, 최고급 목가구, 베네치아제 거울, 튀르키예산 카펫, 에스파냐산 오렌지 등이 손에 잡힐 듯 생생합니다. 무엇보다도 그림 속 상품들이 그려진 방식이 놀랍죠. 사물 하나하나가 너무나 정밀하게 그려져 마치 상품들을 직접 대면한 것처럼 보이게 합니다.

그간 미술사학자들은 이러한 사물들이 그림의 상징적 의미를 강조하기 위해 첨가된 것으로 해석해왔습니다. 그러나 이러한 사치스러운 상품들은 있는 그대로 봐야 하지 않을까요? 공교롭게도 이 두 그림을 주문한 주인공은 모두 성공한 상인들이었거든요. 「동방박사의 경배」를 주문한 이는 은행업으로 막강한 부를 쌓은 당대 최고의 갑부였고, 얀 반 에이크의 그림 속 주인공 아르놀피니는 이탈리아 출신 상인이었습니다. 그는 플랑드르에서 고급 비단을 비롯하여 여러 진귀한 상품들을 사고팔았죠. 이들은 자신 주변에 멋진 사물을

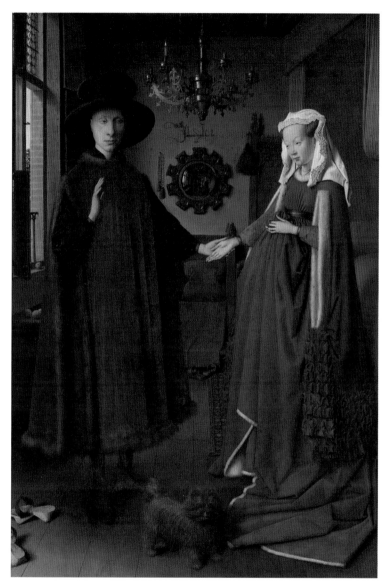

**얀 반 에이크 「아르놀피니 부부의 초상」, 1434년**  부부의 초상 안에 정밀하게 묘사된 각종 사치품을 배치함으로써 그림 속 인물의 경제적 성공을 과시하고 있는 듯하다.

**「아르놀피니 부부의 초상」의 세부** 화려한 샹들리에, 베네치아제 거울, 모피 코트 등이 손에 잡힐 듯 생생하게 묘사되어 있다. 역사적으로 미술은 그 자체로 고가의 상품이면서 상품 소비를 자극하는 역할도 마다하지 않았다.

그려 넣어 자신이 이뤄낸 성공과 부를 과시하고 싶었을 겁니다.

　그림 속 고급스러운 물건들을 통해 자신의 정체성을 보여준다는 점이 흥미롭죠. 고가의 사물을 이용해 자신의 성공과 부를 드러낸다는 점에서 이들을 역사상 최초의 명품족이라고 부를 수 있지 않을까요? 세간의 부러움을 살 정도로 호사스럽게 자신을 꾸밀 수 있어야 비로소 성공한 사람이라고 세상 사람들을 꼬드기고 있는 것 같습니다. 물론 이런 과시욕이 소비사회에 진입한 인간들의 피할 수 없는 운명이라는 점을 일찍부터 보여주는 것 같아 씁쓸한 마음이 들기도 하고요.

　미술이 진정한 명품인 이유는 단순히 가격이 비싸다는 이유만은 아닐 것입니다. 미술은 상품경제 속에 들어가 그것의 가치를 돋보이게 하고, 소비를 선도하는 역할도 기꺼이 해냈습니다. 사실 이런 그림들은 당시 상품 소비를 자극하는 촉매제였다는 점에서 자본주의 세계의 새로운 무기라고 말할 수 있습니다.

　견물생심이라고, 당시 사람들은 「동방박사의 경배」나 「아르놀피니 부부의 초상」을 수놓은 진귀하고 호사스러운 상품을 쳐다보면서 한번쯤 나도 이런 것들을 가져보고 싶다는 생각을 하지 않았을까요? 화가들의 치밀한 붓터치는 사물을 생생하게 잡아내고 있는데, 마치 오늘날 쇼핑호스트의 달콤한 유혹처럼 단번에 우리의 시선을 끌어당깁니다. 당시 사람들은 이 그림을 보면서 세계 각국에서 수입된 사치스러운 물품들의 향과 촉감을 느껴보고 싶었을 거예요. 이런 점에서 당시 그림들은 오늘날 대중매체의 광고처럼 상품을 돋보이

**권오상 「더 플랫(The Flat) 3」, 2003년** 잡지의 광고 사진에서 상품들만 오려 다시 사진으로 찍어낸 작품이다. 구매욕을 자극하기 위해 과장된 상품 광고 이미지는 실제보다 더 실제 같다.

게 해주는 역할을 했다고 볼 수 있습니다. 마케팅과 상품 소비의 운명적 공생관계는 단지 어제오늘의 일이 아니라, 이 땅에 소비주의가 등장하자마자 생겨난 오래된 전통인 것입니다.

여기서 이런 그림들이 그려진 시기를 눈여겨봐야 합니다. 「동방박사의 경배」는 1423년, 「아르놀피니 부부의 초상」은 1434년으로 모두 15세기에 그려진 그림입니다. 이 시기를 우리는 르네상스라고 부르고 근대의 시작으로 봅니다. 오늘날에도 영향을 끼치는 강력한 문화가 600여년 전 유럽에서 태동한 셈인데, 방금 본 대로 이 시기 미술 속에 이미 상업을 예찬하고 소비사회의 도래를 선언하는 듯한 표현이 들어 있다니 흥미롭습니다. 사실 우리가 르네상스 미술이라고

부르는 미술은 여러 근대적 가치 중 상업성까지 포함하고 있으니 이 시기를 근대의 시작으로 보기에 부족함이 없어 보입니다.

15세기 르네상스 그림들이 희귀한 고급 사치품을 통해 소유욕을 자극했다면 오늘날의 작가들은 상품 소비의 메커니즘을 찾아내고 그것을 분석해내는 작품을 선보이고 있습니다. 앞서 살펴본 대로 앤디 워홀과 한스 하케의 작업은 대량생산과 세계화 시대로 진입한 소비주의의 새로운 단면을 보여준다고 할 수 있죠.

흥미롭게도 오늘날 한국의 작가들도 이러한 흐름의 새로운 전개를 보여줍니다. 예를 들어 권오상의 「더 플랫 3」은 광고지 속 상품들을 잘라 실제 상품처럼 세워놓고 다시 사진으로 찍어낸 것입니다. 화면 가득히 넘쳐나는 상품들의 물결은 바로 상품 속에 포획된 우리들 일상의 자화상입니다. 이렇듯 15세기 그림과 현대미술을 나란히 놓고 보면 소재와 논조는 분명 바뀌었지만 소비주의라는 미술의 오래된 전통을 신기하다 할 만큼 깊게 공유하고 있어 놀라움을 금할 수 없습니다.

# 미술은 어떻게 거래되고
# 어디서 거래되는가

# 미술은 괜찮은
# 투자 상품인가?

　세상에서 제일 비싼 그림은 무엇일까요? 지금 시점(2022년 10월)에서는 레오나르도 다빈치 Leonardo da Vinci가 그린 「살바토르 문디」 Salvator Mundi라는 작품입니다. 이 그림은 2017년 11월 15일 뉴욕 크리스티 Christie's 경매에서 4억달러, 당시 환율 기준으로 약 4,500억원에 낙찰되었어요. 이 작품이 낙찰되던 바로 그해 우리나라 미술시장의 규모가 4천억원으로 보고되었으니, 다빈치의 그림 한점 가격

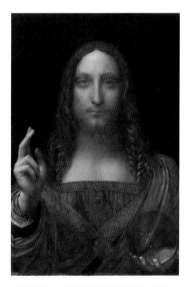

레오나르도 다빈치 「살바토르 문디」, 1499∼1510년  이 작품은 2017년 크리스티 미술품 경매에서 4억달러에 거래되어 세계를 놀라게 했다. 과연 이 작품에 그만한 가치가 숨어 있을까?

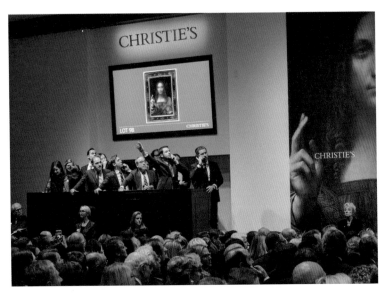

이 한국 미술시장의 한해 규모보다 더 컸다고 볼 수 있습니다. 현 시점에서 비싼 그림이라고 하면 그 기준을 대략 2억달러 이상으로 잡는데, 「살바토르 문디」의 경우 기준이 되는 가격을 두배 이상 뛰어넘었으니 다빈치의 명성이 얼마나 큰지 여실히 보여줍니다.

레오나르도 다빈치의 「살바토르 문디」가 세상에서 가장 비싼 그림이라면 두번째로 비싼 그림은 무엇일까요? 두번째로 비싼 그림을 이야기하기 전에 언론에서 보도하는 그림값의 기준을 가려서 봐야 할 필요가 있습니다. 우리가 말하는 그림값이란 거래되는 미술품 중에 가장 비싼 가격이라는 전제가 있기 때문입니다. 우리가 아는 위

대한 작품들, 「모나 리자」Mona Lisa나 시스티나 예배당Sistine Chapel 천장벽화 등은 거래될 수가 없기 때문에 가격을 따질 수가 없습니다. 개인 소유의 작품이거나 어떤 기관이 팔려고 시장에 내놓은 경우에 가격이 형성될 수 있고, 그 가격을 기준으로 그림값을 논할 수 있게 됩니다.

특히 중요한 건 거래된 미술품 중에서도 공개된 가격을 기준으로 한다는 점입니다. 공개되지 않은 가격은 우리가 알 수 없죠. 경매를 통해서 미술품이 거래되는 경우에는 대부분 가격이 공개됩니다. 따라서 가장 비싼 그림값을 이야기할 때 일반적으로 사용되는 데이터가 바로 경매가죠. 개인 거래 가격도 가끔씩 보고되는데, 여기서 개인 거래란 아트 딜러가 화랑에서 고객에게 판매하는 경우를 의미합니다. 이러한 거래는 거의 공개되지 않지만 일부 공개되는 경우가 있고 이를 통해 가격을 추정해볼 수 있습니다. 방금 언급한 「살바토르 문디」의 그림값은 경매가입니다. 경매가 기준으로 두번째로 그림값이 높은 작품은 앤디 워홀의 「총 맞은 푸른 매릴린」Shot Sage Blue Marilyn으로, 2022년 5월에 1억 9,504만 달러에 거래되었습니다.

여기서 경매 가격을 유심히 볼 필요가 있습니다. 경매장 가격hammer price을 확정된 가격으로 보는 경우도 있지만 경매사가 이 가격에 대략 10~20퍼센트의 수수료를 붙이기 때문에 최종가는 이보다 더 높아집니다. 경매장 가격과 최종 가격이 구분 없이 사용되는 경우가 종종 있기 때문에 이를 알고 본다면 더 재미있겠죠.

세계에서 두번째로 비싼 그림을 이야기할 때 개인 거래를 통

## 세계에서 가장 비싼 그림 TOP 5 (경매 기준)

| 순위 | 작가 | 작품 | 가격 | 매매 시점 |
|---|---|---|---|---|
| 1위 | 레오나르도 다빈치 | 「살바토르 문디」 | 4억달러 | 2017년 11월 |
| 2위 | 앤디 워홀 | 「총 맞은 푸른 매릴린」 | 1억9,504만달러 | 2022년 5월 |
| 3위 | 파블로 피카소 | 「알제리의 여인들」 | 1억7,940만달러 | 2015년 5월 |
| 4위 | 아메데오 모딜리아니 | 「붉은 누드」 | 1억7,040만달러 | 2015년 11월 |
| 5위 | 아메데오 모딜리아니 | 「누워 있는 누드」 | 1억5,720만달러 | 2018년 5월 |

## 세계에서 가장 비싼 그림 TOP 5 (개인 거래 기준)

| 순위 | 작가 | 작품 | 가격 | 매매 시점 |
|---|---|---|---|---|
| 1위 | 빌럼 더코닝 | 「인터체인지」 | 3억달러 | 2015년 9월 |
| 2위 | 폴 세잔 | 「카드놀이 하는 사람들」 | 2억5천만달러 | 2011년 4월 |
| 3위 | 폴 고갱 | 「언제 결혼하니?」 | 2억1천만달러 | 2014년 9월 |
| 4위 | 잭슨 폴록 | 「넘버 17A」 | 2억달러 | 2015년 9월 |
| 5위 | 마크 로스코 | 「넘버 6(바이올렛, 그린&레드)」 | 1억8,600만달러 | 2015년 9월 |

## 세계에서 가장 비싼 그림 TOP 5 (생존 작가 기준)

| 순위 | 작가 | 작품 | 가격 | 매매 방식 및 시점 |
|---|---|---|---|---|
| 1위 | 재스퍼 존스 | 「깃발」 | 1억1,100만달러 | 개인 거래, 2010년 |
| 2위 | 데이미언 허스트 | 「신의 사랑을 위하여」 | 1억1천만달러 | 개인 거래, 2007년 8월 |
| 3위 | 제프 쿤스 | 「토끼」 | 9,110만달러 | 크리스티 경매, 2019년 5월 |
| 4위 | 데이비드 호크니 | 「예술가의 초상」 | 9,030만달러 | 크리스티 경매, 2018년 11월 |
| 5위 | 재스퍼 존스 | 「잘못된 출발」 | 8천만달러 | 개인 거래, 2006년 10월 |

해 3억달러에 판매된 빌럼 더코닝Willem de Kooning의 「인터체인지」 Interchange를 언급하기도 합니다. 이 같은 사적 거래를 통해 공개된 작품을 포함한다면 더코닝의 작품뿐만 아니라 폴 세잔Paul Cézanne 의 「카드놀이 하는 사람들」The Card Players(2억5천만달러), 폴 고갱Paul Gauguin의 「언제 결혼하니?」Nafea Faa Ipoipo: When Will You Marry?(2억1 천만달러) 또한 그 판매가가 2억달러를 넘었기 때문에 세계에서 가장 비싼 작품들 목록에 기록될 수 있을 겁니다.

정말 이 작품들에 그 정도의 값어치가 숨어 있는 것일까요? 단순 한 질문처럼 보이지만, 미술의 논리로만 그 답을 찾기란 그리 쉽지 않습니다. 이 작품에 담긴 아름다움이나 역사적 의미를 끄집어내더 라도 그것이 가격을 전부 설명해줄 수 있는 것은 아니기 때문이죠. 솔직히 말해 수많은 미술품 중 이보다 더 미학적이고 의미 있는 작 품이 어디 한둘일까요. 그렇지만 이 문제를 순전히 경제 논리로 접 근해본다면 의외로 명쾌한 답을 구할 수 있을 것 같습니다. 말하자 면 '이 작품을 사서 돈을 벌 수 있을까?'로 질문을 바꿔볼까요.

일단 이 질문의 답은 '예'입니다. 뉴욕의 미술 경매시장에서 피카 소의 작품 가격을 분석한 경제학자들이 있습니다. 이들의 견해에 따 르면 피카소의 작품은 연평균 약 9퍼센트 정도의 수익을 낸다고 해 요. 지난 50~60년간의 경매시장에서 그러한 패턴을 보여주었다는 겁니다. 물론 이 패턴이 앞으로도 계속 반복된다는 보장은 전혀 없 습니다. 하지만 과거의 예로만 놓고 봤을 때, 충분히 이익을 낼 수 있다는 게 일부 경제학자의 주장이죠.

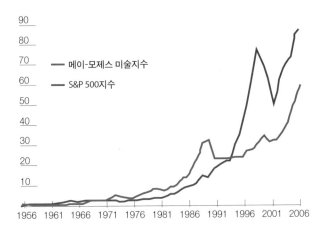

**메이-모제스 미술지수와 S&P 500지수의 비교(1956~2006년)** 메이와 모제스가 산출한 미술품 가격 변동 지수는 미국 증시 주가지수와 유사한 흐름을 보인다.

경매시장에서 거래된 피카소 작품의 평균 수익률을 분석한 사람은 미국 뉴욕대학교의 지안핑 메이Jianping Mei와 마이클 모제스 Michael Moses 교수입니다. 이들은 미국 뉴욕 경매시장에서 거래되고 재판매된 피카소의 작품 총 111점의 거래가를 분석해, 피카소의 작품을 평균 16년 동안 소장한다면 연 9퍼센트 안팎의 수익이 난다는 주장을 폈습니다.

그리고 이들은 1955년부터 2006년까지 50년간 미국 내 미술 경매시장에서 반복적으로 거래된 미술품의 가격 변동을 지수로 정리해 발표한 바 있습니다. 이들은 이 미술지수를 미국 증권시장 지수인 S&P 500 지수와 비교했는데, 둘은 꽤 유사한 상관관계를 보여줍니다. 위 그래프를 보면 흥미로운 점이 또 하나 있습니다. 미술 투자

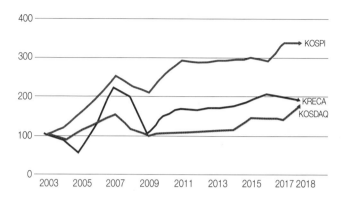

400
300
200
100
0

2003　2005　2007　2009　2011　2013　2015　2017 2018

KOSPI
KRECA
KOSDAQ

**한국 투자지수의 변동 추이(2013~2018년)** 한국예술연구소가 개발한 KRECA 지수를 통해 미술품 가격지수가 코스피나 코스닥 지수와 유사하게 움직인다는 것을 확인할 수 있다.

가 증권 투자에 비해 높은 수익률을 보여주는 것은 결코 아니란 점이죠. 미술 투자로 벼락부자가 되는 것은 어렵고, 증권시장을 통해 버는 정도와 비슷하거나 그보다 적은 돈을 번다는 것을 알 수 있습니다.

　경매가 미술시장의 전부는 아니지만 경매를 통해 미술시장의 변화를 어느 정도 객관화해서 볼 수 있습니다. 서구의 경우 경매시장의 역사가 오래되었고, 시장 자체가 활발하기 때문에 이러한 데이터로 경제지수까지 산출할 수 있는 것 같습니다. 예술까지도 돈으로 계량화하고, 철저히 투자 대상으로만 보는 것 같아 좀 속물적이라는 느낌이 드나요? 그러나 이는 대상이 무엇이건 간에 일단 세밀히 분석하고 객관화하는 서구식 합리주의의 단면을 보여주는 예이기도

합니다.

우리나라는 1998년부터 미술 경매시장이 시작되면서 미술품 거래 가격이 발표되기 시작했고 지금까지 20여만점이 거래되었습니다. 이 데이터를 기초로 우리나라에서도 미술품 가격지수를 보다 정교하게 만들려는 시도가 있습니다. 한국예술연구소가 만든 미술품 가격지수KRECA에 의하면 한국 미술시장도 크게 보면 주식시장과 비슷하게 움직입니다. 앞 페이지의 표를 보면 미술품 가격지수가 2007년 외환위기까지 상승하다가 2009년까지 하향 곡선을 그리는데 이 과정이 코스피나 코스닥 지수와 유사하게 움직인다는 걸 확인할 수 있습니다. 하락 폭이 더 크다는 점에서 경기 영향을 더 크게 받는다고 할 수는 있겠지만 기본적으로 증권시장처럼 전체적인 경제 흐름 속에 있습니다. 이런 관점에서 보면 미술시장은 주식시장의 대체재라고 볼 수도 있습니다.

메이와 모제스 교수가 만든 표를 보면 지난 반세기 동안 미술은 가격만으로 따진다면 대단한 호황기였습니다. 이 같은 호황이 앞으로도 계속되면 좋겠으나 요즘 세계경제 상황을 보면 미래를 쉽게 낙관할 수 없을 것 같습니다. 한편 메이-모제스 미술지수를 보고 있노라니 '역사상 미술 가격이 이처럼 상승 곡선을 그렸을 때가 또 언제였을까?' 하는 질문도 드는데요. 이 질문을 갖고 시야를 과거로 돌려보겠습니다.

# 불황 속에서 성장한
# 미술시장

일반적으로 미술사학자들은 17세기 네덜란드를 미술시장의 역사적 호황기라고 하지만 저는 조금 다르게 생각합니다. 사실 이보다 200~300년 전에 먼저 이탈리아에서 미술 가격 상승기가 있었거든요. 14세기 중반이 바로 그 시기입니다. 이때 미술품의 가격 상승과 양적 팽창이 동시에 일어나면서 미술 거래의 현대적 패턴이 최초로 발생했습니다.

사무엘 콘Samuel K. Cohn, Jr.이라는 연구자는 중세 이탈리아 중부 지역에서 판매된 미술품 가격을 조사해 연구했습니다. 그의 분석에 따르면 1350년경 미술품 가격이 두세배 정도 갑자기 올랐다고 합니다. 14세기 전반에는 미술품의 평균 가격이 4피오리노Fiorino, 옛 피렌체 금화 단위 정도였는데, 1348년에 갑자기 다섯배 이상 치솟아 22피오리노까지 오른 후 1363년까지 두배 이상의 가격으로 거래되었습니다.

당시 화폐로 이야기하니까 감이 잘 오지 않나요? 금화 1피오리노가 대략 100만원 정도의 구매력을 지닌다고 본다면 14세기 전반 평균 미술품 값이 대략 400만원 정도였다가 갑자기 2,200만원 정도로 크게 올랐고 이후에는 다소 가격이 진정되지만 대략 1천만원대를 유지했다는 겁니다.

이탈리아 중부 지역에서 1348년 직후 미술품 가격이 급상승했는데, 이는 경제 호황이 아니라 정반대의 상황 속에서 벌어졌습니다.

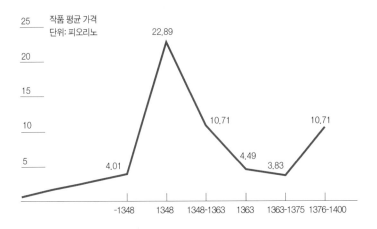

**이탈리아 미술품 가격 변동표(1300~1400년)**　흑사병의 대유행 직후 미술품의 수요가 급증하고 많은 화가들이 전염병으로 생명을 잃으면서 미술품 가격이 폭등했다.

역사상 가장 참혹한 전염병이자 인류 최초의 팬데믹으로 일컬어지는 흑사병이 바로 그 원인이었죠. 1347년 흑사병이 이탈리아를 덮친 후 전 유럽으로 번져나가면서 유럽 인구의 3분의 1 이상이 참혹한 죽음을 당합니다. 수많은 사람이 전염병으로 몰살당하자 당시 사람들은 더 절박하게 종교적 구원을 갈망하게 되었습니다. 불황과 혼란 속에도 점점 더 많은 사람들이 그림을 사서 교회에 자기 이름으로 기증하려 했죠. 이에 따라 미술시장에는 수요가 갑작스럽게 몰렸지만, 전염병 때문에 많은 화가들도 사망했기에 몰려드는 그림 수요를 감당하기 어려워지면서 미술 가격이 급상승하게 되었습니다.

　수요가 늘면 가격이 오르는 게 일반적인 양상이죠. 하지만 당시 미술 가격은 14세기 후반에 들어서면서 다시 안정을 찾아나갔습니

다. 흥미롭게도 이때부터 가격이 저렴한 미술품이 활발하게 유통되는데 이 과정에서 미술품 가격도 하향 안정화됩니다. 흑사병 이후 미술품 수요자가 사회 각 계층으로 광범위하게 확대되면서 대대적으로 값싼 그림이 유행하게 되었습니다. 팬데믹으로 수많은 사람들이 생명을 잃게 되자 귀족이나 부자뿐만 아니라 중소 상인이나 노동자, 농부, 가난한 과부 등도 미술을 통해 자신의 개인적 추모를 기획하려 한 것입니다. 이들은 비교적 저렴한 가격의 소품을 구매했죠. 바야흐로 대역병의 위기 상황 속에서 미술품의 대중화 시대가 열린 것입니다.

미술시장의 여명기라 할 수 있는 14세기의 미술 가격의 변화 그래프는 오늘날의 미술시장에도 시사하는 바가 적지 않습니다. 사실 이 시기의 미술 구매는 오늘날처럼 특정 스타작가로 몰리지 않았거든요. 미술 가격은 철저히 재료비와 노동력을 기준으로 책정되었고 최종적으로는 수요와 공급에 의해 조정되었다는 점에서 시장경제의 법칙을 충실히 따른 시대였다 평할 수 있습니다.

메이-모제스 미술지수의 경우 미술시장으로 치면 상위 1퍼센트의 제한적인 미술품 거래 데이터를 가지고 만든 것입니다. 최근에는 유럽과 중국의 경매 가격도 포함시키고 있지만, 대부분 미국 경매 시장에서 거래된 고가의 작품들로 분석한 수치이죠. 이 수치가 과연 세계 미술시장을 대표할 수 있을까요? 이런 점에서 메이-모제스 미술지수는 미술시장을 아주 제한된 스타작가들의 시장으로만 좁혀버린다는 생각이 듭니다. 새로운 시대의 새로운 감수성을 잡아내려고

노력하는 젊은 작가의 열정이나 저렴하더라도 자기 마음에 드는 작품을 소유하려고 하는 보통 사람들의 미술 사랑을 왜곡시키지 않을까 하는 걱정도 듭니다.

개인적으로는 미술 가격이 다소 떨어지더라도 좀더 많은 사람들이 다양한 미술을 사고파는 시대가 왔으면 좋겠습니다. 또 그런 것을 보여주는 데이터도 나왔으면 하고요. 그렇다면 미술작품은 어디에서 사야 하는 걸까요? 이제부터 미술이 거래되었던 최초의 시장으로 떠나봅시다.

## 아트 페어는
## 시끌벅적한 미술 장터

왁자지껄한 장터에서 채소나 생선을 사듯 그림을 산다고 하면 이상하게 들릴까요? 자그마한 상점과 간이매점이 즐비한 시장통에 미술품이 잔뜩 걸려 있다고 상상해봅시다. 그곳을 둘러보다가 집에 걸 만한 그림 한점을 사서 돌아오는 거죠. 물론 구경만 하고 빈손으로 올 수도 있고요. 힘들게 발품 팔지 않고 한곳에서 수많은 미술을 실컷 눈요기한 것으로 만족할 수 있을 것 같습니다. 아트 페어Art fair의 한 장면이 떠오르지 않나요? 아트 페어는 여러 화랑들이 연합하여 대형 전시장을 전세 내 합동으로 전시하면서 작품을 파는 것을 일컫습니다. 요즘 들어 국내에서도 미술품 거래나 미술시장 흥행을 위한

**2015년 아트 쾰른의 전시장 모습** 독일 쾰른에서 매년 개최되며 1967년 처음 설립된 세계에서 가장 오래된 아트 페어다.

중요 행사로 자리매김하고 있죠.

'아트 페어'라고 부르니 좀 멋지게 들리지만 있는 그대로 번역하면 '미술 장터'입니다. 실제로 아트 페어에 가보면 우리네 시골 장터처럼 시끌벅적해요. 우아한 미술품을 장돌뱅이에게 사는 것을 못마땅해할 수도 있고, 어수선한 장터에서는 제대로 된 미술 감상이 불가능하다고 불평하는 사람도 있을 수 있습니다. 그러나 저는 활력있는 모습을 보여주는 아트 페어를 아주 좋아합니다. 수백개의 화랑이 한곳에 모여서 시골 장날 같은 활기를 보여주는 모습이 신선하기도 하죠. 아트 페어의 한 모퉁이를 거닐다보면 수백년 전의 중세 미술시장으로 되돌아간 것 같은 환영에 잠길 수도 있고요.

사실 오늘날 유행하는 아트 페어에서 역사상 가장 먼저 열린 미술 시장의 DNA를 목격할 수 있습니다. 다시 말해 미술시장의 원조는 아트 페어라고 할 수 있습니다. 국내 아트 페어의 역사는 길어야 50년을 넘지 않습니다. 한국화랑협회가 연합해서 화랑미술제를 연 해가 1979년이고, 이 경험을 토대로 해외 화랑들과 연계해 국제 행사로 만든 키아프 서울KIAF Seoul은 2002년 시작됩니다.

한편 세계적으로 알려진 아트 페어도 그 역사가 그렇게 길지 않습니다. 현존하는 아트 페어 중 역사가 가장 길다는 아트 쾰른Art Cologner의 경우 1967년에 설립되었습니다. 세계 3대 아트 페어라고 불리는 스위스의 아트 바젤Art Basel은 1970년에 설립되었고, 프랑스의 피악FIAC은 1974년, 영국의 프리즈Frieze는 2003년에 출발했습니다. 이렇게 보면 아트 페어가 20세기 문화의 산물이라고 생각하기 쉽지만 미술시장의 역사를 추적하다보면 오늘날 아트 페어의 모습이 이미 수백년 전에 있었다는 것을 확인할 수 있습니다.

## 역사상 최초의
## 아트페어

역사상 최초의 전문 미술시장을 찾아보기 위해서는 플랑드르로 떠나야 합니다. 플랑드르는 오늘날 벨기에 북부 지역에 해당하는데, 이 지역의 브뤼헤Bruges라는 도시에서 15세기부터 10여개의 미술 상

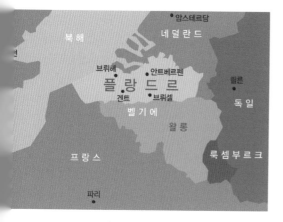

**플랑드르 지역과 벨기에의 주요 도시**

점들이 모여 한시적으로 미술 장터를 연 기록이 전해옵니다. 그런데 그 미술 상점의 수가 인근에 있는 안트베르펜에 가면 최대 86개까지 늘어납니다.

안트베르펜의 아트 페어는 지금의 안트베르펜 성모마리아 대성당Cathedral of Our Lady이 주도하여 열렸습니다. 이 성당은 우리에게 결코 낯선 곳이 아니에요. 안트베르펜 대성당은 우리에게 잘 알려진 만화영화 「플래더스의 개」의 주인공인 소년 네로가 마지막까지 보고 싶어했던 루벤스Peter Paul Rubens의 대작 「십자가에서 내려지는 예수」Descent from the Cross가 걸려 있는 장소입니다. 물론 이곳에서 역사상 최초로 대규모 아트 페어가 열렸던 시기는 루벤스의 그림이 그려지기 훨씬 이전으로 거슬러 올라가죠.

안트베르펜 대성당은 원래 성모마리아에게 봉헌된 성당으로 지어졌습니다. 그러던 공사가 점차 확장되어 안트베르펜을 대표하는 주교좌 대성당이 됩니다. 이 성당은 1352년부터 지어졌는데, 무려 100년이 지난 후에도 건축은 계속되었습니다. 결국 성당 측은 늘어나는 건축비를 마련하기 위해 1460년부터 시장을 열고 거기서 얻은 임대료를 건축비에 보탰습니다. 흥미롭게도 이때 만들어진 시장은 미술품 거래를 위한 전문 시장이 되죠.

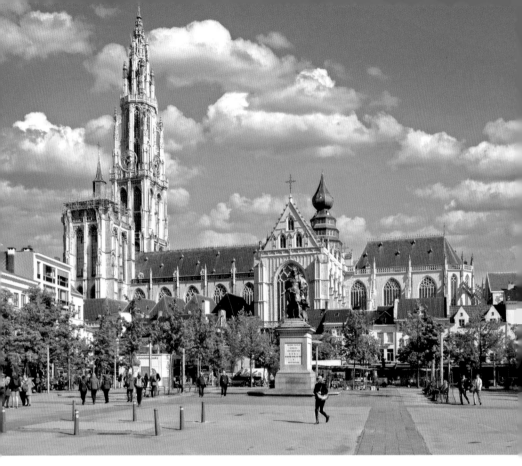

**안트베르펜 성모마리아 대성당** 대성당을 짓기 위한 건축비를 마련하기 위해 1460년부터 남쪽 광장 끝에 미술시장을 운영했다.

안트베르펜 성모마리아 시장은 사방으로 상점이 들어서 있는 사각형 건물이었습니다. 1460년에 만들어져 1560년까지 거의 100년 가까이 유지되는데, 시장 운영과 관련된 문헌자료가 현재까지 잘 전해져옵니다. 특히 허물어지기 직전 20년 동안의 운영에 관련해서는 임차한 작가와 미술 중개상의 이름까지 세세히 남아 있을 정도죠.

예를 들어 1543년 성 모마리아 미술시장에 자리한 가게는 총 69개 였습니다. 이 중에 화가 나 조각가 등 미술가나 중개상들이 임차한 가 게는 32개였고, 이 밖에 도 판화가들이 운영하 던 가게 2개가 별도로

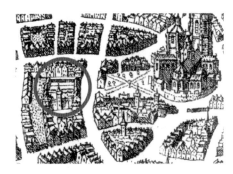

**안트베르펜 대성당과 성모마리아 미술시장(붉은 원)**
1557년 판화로 만들어 보급된 그림지도에서 대성당과 미술시장의 위치를 확인할 수 있다.

있었습니다. 69개의 상점 중 34곳이 미술품 가게였으니, 지금 봐도 그 밀도가 놀라울 뿐이죠. 나머지 가게는 대부분 가구나 목공예품을 만드는 목수들이 임차했는데, 그 수는 대략 25개였습니다. 당시의 그림과 조각은 대부분 나무를 사용했기 때문에 당시 기준으로 분류 하자면 그림은 일종의 가구였습니다. 따라서 목수들의 가구점이 미 술품 가게와 함께 모여 있으면서 상호 간 시너지를 낼 수 있었죠.

500여년 전에 이미 70개의 미술품과 목공예품 가게가 한곳에 모 인 시장이 있었으니 놀라울 뿐입니다. 이 시장을 역사상 최초의 대 규모 미술시장이라고 주장하는 연구자의 주장이 허풍은 아닌 듯합 니다. 이탈리아에도 미술품을 거래하던 상점이 있었지만 미술품 전 문 상점이 아니라 여러 진귀한 상품을 다루는 종합무역상사에서 일 부 취급할 뿐이었습니다. 안트베르펜 인근의 브뤼헤에도 미술시장 이 있었지만 참여한 화가와 미술 중개상의 수는 고작 11명에 불과

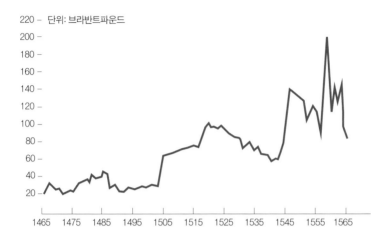

220 – 단위: 브라반트파운드

**안트베르펜 대성당의 미술시장 임대 수입 그래프(1465~1565년)**

했고요.

안트베르펜 성모마리아 미술시장은 안트베르펜의 다른 시장처럼 기독교 축일에 맞춰 열리던 연시年市였습니다. 오순절과 성 바보Saint Bavo 축일에 맞춰 연 2회 열렸는데, 일단 장이 서면 6주씩 계속되었죠. 규모뿐 아니라 한시적으로 열렸다는 점에서 오늘날의 아트 페어와 매우 비슷해 보입니다.

그리고 안트베르펜 성모마리아 미술시장은 오늘날의 아트 페어처럼 참가하는 화랑들이 내는 임차료로 운영되었습니다. 1460년 성당이 올린 임대수입은 연간 20브라반트파운드Brabant Pound, 유럽 서부의 옛 공국인 브라반트에서 사용하던 파운드로 알려졌는데, 장사가 아주 잘 이뤄졌는지 임대 수입이 점차 올라 1485년에는 40파운드, 1520년에는

100파운드까지 이릅니다. 1520년부터는 아예 상시적으로 문을 여는 정기시장으로 전환하는데, 이후부터 임대 수입은 200파운드까지 급상승하죠. 성당 측은 이 시장을 운영하던 100년 동안 수입을 1천퍼센트까지 끌어올렸으니 아주 성공한 사업이었다고 말할 수 있을 겁니다.

## 대가들은
## 아트페어에 없었다?

안트베르펜 성모마리아 미술시장에서 거래한 미술품에 대한 기록도 간간히 전해옵니다. 1524년 아베르보드Averbode 수도원의 원장은 수도원 성당에 봉헌할 조각상을 이 시장에서 구매하는데요. 당시 수도원의 기록을 살펴봅시다.

> 1524년 성 바보 축일(10월 6일)에 맞춰 8피트짜리 제대화를 안트베르펜 성모마리아 시장에서 조각가 라우레이스 겔더만에게 구매했다. 구매 금액은 21파운드였다.

한편 안트베르펜 성모마리아 미술시장에서는 중고 미술품도 거래된 것으로 알려져 있습니다. 아베르보드 수도원은 1518년 성모마리아 시장에서 얀 데 몰더Jan de Molder가 조각한 조각상을 사서 성 요

**피터르 브뤼헐 「농민들의 춤」, 1568년** 브뤼헐 등 이 시기를 대표하는 작가들의 작품은 정작 아트 페어에 나오지 않았다. 대가들은 소란스러운 아트 페어에 매력을 느끼지 않았던 것일까?

한 예배당에 봉헌하고, 그 자리에 있던 오래된 조각품은 이 시장에서 내다팔았습니다.

안트베르펜 성모마리아 미술시장에 참여한 화가나 조각가는 대체로 그 작품은 남아 있지 않고 이름만 전해오는 예가 많습니다. 반대로 당시 안트베르펜에서 활동한 대가들의 이름은 이 시장의 기록에서 찾아볼 수가 없죠. 예를 들어 미술사 책에서 이름을 찾아볼 수 있는 얀 반 에이크, 로히어르 판데르 베이던Rogier van der Weyden, 피터르 브뤼헐Pieter Bruegel이나 피터르 아르트센Pieter Aertsen 같은 작가들의 이름은 시장의 임차인 명단에 올라와 있지 않습니다.

진정한 대가들은 이러한 미술시장에 기웃거리지 않았던 것일까요? 이들의 작품은 이미 다른 곳에서 잘 팔렸기 때문에 굳이 장터에 나가 작품을 팔지 않았다고 해석할 수도 있습니다. 아니면 시장에 너무 깊숙이 빠져드는 것을 경계했을 수도 있고요.

피터르 브뤼헐은 아트딜러 같은 구매자를 불편해하는 그림을 남기기도 했습니다. 그가 남긴 「화가와 구매자」The

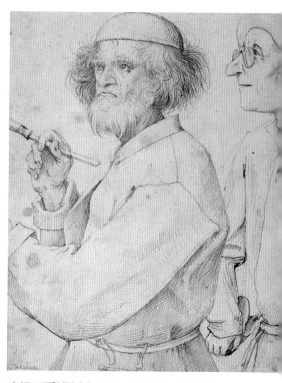

**피터르 브뤼헐 「화가와 구매자」, 1565년경** 뒤에 서 있는 구매자는 만족스러운 얼굴로 돈주머니를 움켜쥐고 있지만 화가는 이 상황이 불편한듯 찡그린 표정이다.

Painter and The Buyer를 보면 나이가 지긋한 화가가 그림을 그리고 있는데 그의 등 뒤에서 구매자로 보이는 사람이 안경을 쓴 채 그림을 보고 있습니다. 자세히 보면 이 구매자는 그림이 마음에 들었던지 주머니에 손을 넣어 막 돈을 꺼내려 합니다. 반면 화가는 입을 삐쭉 내밀고 있는데 자기 작품을 돈으로만 생각하는 세태에 짜증이 난 듯 보입니다. 이 그림 속 화가는 브뤼헐 자신일 것입니다. 화가와 구매

자 간의 심리적 긴장감이 인상 깊게 담겨 있죠. 무엇보다도 이 그림이 한창 아트 페어가 등장하던 시점에 그려졌다는 게 흥미롭게 다가옵니다.

당시 대가들의 작품이 아트 페어에서 거래되지 않았다는 점은 시사하는 바가 큽니다. 이는 오늘날의 아트 페어에 걸린 수많은 작품 중에 먼 훗날 기억될 작품은 그리 많지 않을 수 있다는 것을 암시하기 때문이죠. 분명 아트 페어에 가면 많은 작가들을 한눈에 보면서 미술시장의 흐름을 읽어나갈 수 있습니다. 그러나 역사에 기록될 진정한 대가들을 만나기 위해서는 아트 페어만으로 충분치 않다는 것도 알아야 해요. 미술에 대한 본질적 고민을 놓지 않으면서 미술계 이곳저곳을 계속 쑤시고 다녀야 합니다.

그렇기 때문에 아트 페어라는 대축제에 초대받지 못한 작가들도 크게 아쉬워할 필요는 없습니다. 역사적 평가는 그리 쉽고 편하게 오지 않거든요. 역사 속에서 우리들이 기억하는 대가들은 시장에 순응하기보다는 때로는 시장에 부딪치면서 시장의 관성과 타성을 변모시켜나갔습니다. 번영하는 미술시장 속에서 괴짜 미술가들이 벌이는 좌충우돌의 역사는 개인적으로나 미술사적으로나 흥미롭습니다. 그 내용은 이 책의 8장에서 더 다루고자 합니다.

3장

미술은 누가 거래하는가
: 딜러의 세계

# 작품이
# 팔리는순간

"미술작품이 가장 아름다울 때는 바로 작품이 팔린 그 순간이다."
그림을 사고파는 아트 딜러가 한 말처럼 들리나요? 하지만 다음과
같은 상황을 맞닥뜨리면 누구나 이 말에 공감할 것 같습니다. 만약
화랑에서 어떤 그림을 보고 있는데 직원이 다가와 그 그림을 떼어내
면서 팔렸다고 한다면 어떤 기분이 들까요? 당황하면서도 그 작품
을 다시 보게 될 게 분명합니다.

　흥미롭게도 다음 페이지에 보이는 그림이 바로 그 순간을 담고 있
습니다. 이 책의 프롤로그에서도 살펴본 그림으로 18세기 프랑스의
화가 장 앙투안 바토가 그린 「제르생의 그림 가게」입니다. 화랑 안
에는 여러 그림들이 빼곡히 벽을 채우고 있지만 우리의 눈길은 지
금 막 팔려서 포장되고 있는 그림에 꽂히죠. 「제르생의 그림 가게」
는 원래 화랑의 간판으로 쓰였던 그림입니다. 제르생은 18세기 파리
센강을 가로지르는 노트르담 다리 위에 늘어선 상점가에서 화랑 '오

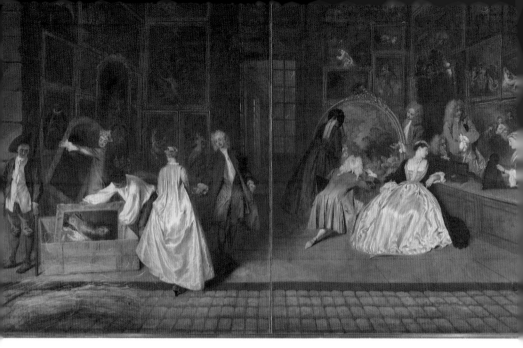

**장 앙투안 바토 「제르생의 그림 가게」, 1720~1721년** 제르생이 운영하던 화랑 '오 그랑 모나크'
의 간판으로 사용하기 위해 그려진 그림이다. 화랑이 번창하기를 바라는 마음으로 손님들로 분주한
장면을 담고 있다.

그랑 모나크' Au Grand Monarque를 운영하던 상인입니다. 제르생은 당
시 화상으로서 그림을 열심히 판매했을 뿐만 아니라 판매하는 작품
의 이미지를 판화로 찍고 작품과 작가에 대한 상세한 설명을 덧붙인
일종의 도록을 제작할 정도로 장사 수완이 탁월한 사람이었습니다.
이러한 활력으로 당시 프랑스 화단의 새로운 미술을 많이 소개했죠.
　제르생은 또한 화가 바토의 절친한 친구이자 후원자였습니다. 「제
르생의 그림 가게」는 바토가 감사의 뜻으로 제르생을 위해 그려준
간판 그림입니다. 가로 3미터, 세로 1.6미터의 화면 안에 분주한 화
랑의 모습이 담겨 있는데요. 화면 왼쪽에는 그림이 팔려나가는 장면

이 보이고 오른쪽에는 상점을 방문한 고객들이 그림을 감상하거나 구매하려는 모습이 그려져 있습니다. 그림을 유심히 살펴보고 점원의 설명을 들으며 작품의 구매를 고민하는 손님들의 열띤 분위기가 느껴지죠.

근래의 연구를 통해 밝혀진 바에 따르면 실제 제르생의 화랑은 그 폭이 4미터가 넘지 않는 아주 작은 공간이었다고 합니다. 실제 공간과 달리 바토가 그려낸 공간은 11명이나 되는 사람들이 들어가 붐빌 만큼 큰 규모의 화랑입니다. 아마도 화가는 그림처럼 많은 사람들이 제르생의 가게에서 그림을 사 갔으면 하는 바람으로 이렇게 그린 것 같습니다. 그럼 이제부터는 제르생처럼 미술 거래를 이끄는 아트 딜러를 중심으로 미술시장을 살펴보도록 하겠습니다.

「제르생의 그림 가게」가 간판으로 걸린 모습을 상상한 복원도

# 여러 사람 거칠수록 비싸지는
# 미술시장의 아이러니

항상 새로워야 한다는 현대인의 스트레스를 잠시 내려놓을 수 있
는 곳이 있다면 그것은 아마 미술의 세계일 것입니다. 미술은 새로
움의 긴장감이 넘쳐나는 시장경제의 메커니즘 속에서 새것보다는
낡은 것을 추구하는 흥미로운 양상을 보여주죠.

일반적으로 미술시장은 완성된 작품이 작가의 손을 떠나 시장
에서 처음 거래되는 시장과 일단 거래된 작품이 재판매되는 시장
을 구분해서 봅니다. 전자를 1차 시장Primary Market, 후자는 2차 시장
Secondary Market이라고 부릅니다. 미술 경매시장도 크게 보면 2차 시
장이지만, 거래방식이 경쟁적이고 가격이 공식적으로 노출된다는
점에서 3차 시장으로 봐도 좋을 것 같습니다.

2차 또는 3차 시장은 명칭은 그럴듯하지만 실상은 한번 거래된 작
품이 다시 거래되는 중고시장입니다. 남이 쓰던 물건이 더 비싸지다
니 의아해 보일 수 있지만, 미술시장은 작품의 가치를 매길 때 딜러
와 소장자의 안목도 인정해주기 때문에 충분히 가능한 일이죠. 사실
미술품은 투자 측면에서 볼 때 1차 시장보다는 2차, 3차 시장을 더
안정적이라고 봅니다. 일단 시장에서 한번 검증 받았기 때문에 다시
판매하기가 유리하다는 것이죠. 이처럼 미술시장에서는 신상보다
중고가 더 빛을 보고, 오래된 것이 더 큰 가치를 인정받습니다. 바삐
돌아가는 세상사 속에서 이런 회고적인 세계가 있다는 게 신기하기

도 하고 조금은 위안이 되기도 합니다.

미술시장을 수익 측면에서만 본다면 2차 시장이 중요하지만 미술시장의 미래를 생각하면 지나치게 2차 시장으로 쏠리는 것도 좋은 일만은 아닙니다. 새로운 작가를 발굴하는 1차 시장이 있어야 향후 2차 시장이나 경매시장의 콘텐츠가 풍부해지기 때문이죠. 서울에만 상업 화랑이 500여개 가까이 있다고 하는데요. 이들 대부분은 2차 시장에 속해 있고, 1차 시장의 역할을 하는 화랑은 고작 10퍼센트 정도입니다. 시장은 있지만 이 시장을 이끌어나가는 도전적인 딜러들의 수는 적은 셈이죠. 그런 점에서 아트 딜러들은 1차 시장을 훨씬 더 프로의 세계라고 봅니다. 이미 인정받은 작가의 작품을 안정적으로 거래하기보다는 젊은 작가들을 발굴해 새로운 감수성에 가치를 부여하는 작업이 전문가적인 안목과 노력을 더 많이 요구하기 때문입니다.

## 1급 중개상이 팔면 작품의 값이 달라진다

그러면 미술작품을 살 때 딜러에게 돌아가는 몫은 얼마일까요? 법으로 명시된 바는 없지만 관례적으로 5 대 5의 비율이 유지됩니다. 100을 팔면 50은 작가에게, 나머지 50은 딜러에게 간다는 논리죠. 시가 1천만원짜리 작품을 팔면 500만원, 1억원짜리 작품을 팔면

5천만원이 딜러의 몫입니다. 간혹 6 대 4, 또는 4 대 6으로 배분되는 경우도 있지만, 작가 대 딜러의 수익분배 원칙은 5 대 5가 전 세계적 기준으로 알려져 있습니다.

금융 거래나 부동산 시장의 중개 수수료가 1퍼센트 이하라는 점을 감안한다면 미술시장은 언뜻 딜러들의 천국처럼 보입니다. 그러나 미술시장에서 딜러의 몫이 크다는 사실은 그만큼 미술품 판매가 쉽지 않다는 점을 고스란히 말해줍니다. 사실 작품을 판매하려는 딜러의 어려움은 작품을 만들어내는 작가의 노력에 결코 뒤지지 않습니다. 작가 못지않은 열정과 아이디어가 없으면 아트 딜러로서 살아남을 수 없기 때문이죠.

조금 속된 표현이지만 '팔리면 작품, 안 팔리면 쓰레기'라는 말이 있습니다. 아무리 근사한 그림이어도 시장에서 유통되어야 비로소 작품이 된다는 이야기죠. 조금 과장하자면 딜러의 입김이 들어가야 작품은 그 생명을 얻게 된다고 볼 수 있습니다. 작품의 가치를 지나치게 시장 중심으로 판단하는 말로 볼 수도 있지만 지난 50년간 세계미술의 트렌드를 되돌아볼 때 인정할 수밖에 없는 사실이기도 합니다. 이제 딜러의 역할을 빼놓고 현대미술을 논하기는 어려운 실정이니까요.

고전경제학에서는 상품의 가격이 '보이지 않는 손'에 의해 합리적으로 결정된다고 합니다. 하지만 미술시장에서는 그 보이지 않는 손이 어느 정도 '보인다'고 말할 수 있어요. 딜러들이 바로 그 보이지 않는 손의 역할을 하고 있기 때문이죠. 수요와 공급이 부정확한 미

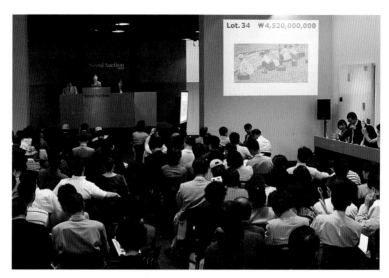

Lot. 34　₩4,520,000,000

**2007년 서울옥션에서 박수근의 「빨래터」를 경매하는 모습**　「빨래터」는 2007년 45억원에 판매된 이후 2015년까지 한국 미술품 경매시장에서 최고가에 거래된 작품의 자리를 지켰다.

술시장에서 가격이 결정되는 신비로운 순간은 많은 경우 딜러들의 마케팅과 판매 전략에 의해 좌우됩니다.

작품 하나에 붙는 천문학적 숫자를 생각하면 사실 원가를 운운하는 것 자체가 세계 미술시장에서는 아무 의미가 없는 노릇입니다. 서구 미술시장에서 작품의 가치는 판매자의 판단과 신용에 크게 좌우되기도 합니다. 누구에게서 사는가의 문제가 누구의 작품을 사는가만큼이나 중요해지고 있죠. 같은 피카소의 작품이라도 브랜드가 확실한 딜러에게서 산 작품이 훗날 더 좋은 가격으로 재판매될 수 있다는 말입니다.

이처럼 유명한 딜러에게서 작품을 사면 그 가격이 보장될 수 있다

는 오래된 업계의 신뢰가 미술시장을 지탱하는 '보이지 않는 손'입니다. 일단 시장에서 신뢰를 얻은 딜러들에게 막대한 수요가 몰리는 이유이기도 하죠. 이렇듯 빈익빈 부익부의 원칙이 미술시장에도 그대로 통용되고 있습니다. 도깨비 같은 미술시장에서 딜러로 명성을 얻기는 쉽지 않겠지만 일단 이름을 얻게 되면 땅 짚고 헤엄치는 풍요의 미래가 확실하게 열린다고 볼 수도 있죠.

미술시장에서는 신뢰받는 업자가 곧 좋은 딜러입니다. 그러나 그 자격 조건은 결코 쉽지 않습니다. 일단 누구나 들으면 알 만한 작가들을 자신의 수하에 거느리고 있어야 합니다. 그 딜러만을 통해야 살 수 있는 이른바 킬러 상품을 보유하고 있어야 하죠. 그러니 이미 유명한 작가는 돈으로 유혹해서라도 경쟁업체에서 빼앗아야 하고, 젊은 작가들을 꾸준히 만나면서 새로운 작가와 아이템을 발굴할 줄도 알아야 합니다. 시장의 흐름을 읽는 눈은 물론이고 마음에 드는 작가나 작품을 입도선매할 수 있는 무적의 황금 지갑 역시 필수적으로 갖추어야겠죠. 또 고급 고객들과 지속적으로 정서적 교감을 나눌 수 있는 신용과 매너, 그리고 행운의 여신이 내려준 축복까지 갖춰야 비로소 현대 미술시장 속에서 신묘한 마술을 부릴 수 있는 아트 딜러로 탄생할 수 있을 겁니다.

# 세계 최고의 아트 딜러, 래리 거고지언

이쯤 이야기를 들어보니 누가 세계 미술시장의 전형적인 아트 딜러가 될 수 있는지 대략 짐작이 가시나요. 아직까지는 '중년의 호남형 백인 남성'이 성공한 아트 딜러의 전형입니다. 세계 최고의 아트 딜러로 손꼽히는 래리 거고지언Larry Gagosian도 바로 그 같은 범주에 정확히 맞아떨어지죠.

거고지언은 1945년생으로 지난 수십년 동안 세계 미술시장을 지배했습니다. 지금도 여전히 세계 미술시장에 영향력을 행사하고 있죠. 후계자를 양성하지 않는다는 점 때문에 미술계의 비난을 받고 있기도 하지만, 승자독식의 원칙이 통용되는 미술시장의 법칙을 고려할 때 그를 나무랄 수만도 없을 것 같습니다.

거고지언은 아르메니아계 미국인으로 캘리포니아주 LA에서 성장했습니다. 물론 그의 삶이 시작부터 화려한 것은 아니었습니다. 젊을 때는 월세 70달러짜리 집에 살면서 15달러짜리 포스터를 파는 영세 미술 상인이

**아트 딜러 래리 거고지언** 현존하는 가장 위대한 미술 사업가라고 불리며, 미술잡지 『아트리뷰』는 2010년 세계미술계의 영향력 있는 인사 1위로 그를 선정했다.

었죠. 그러나 지금은 전 세계에 22개의 지점을 두고, 100여명의 유명작가를 거느리면서 연간 10억달러의 매출을 올리고 있는 세계 최고의 아트 딜러입니다.

2010년에는 홍콩에도 지점을 열었습니다. 마치 그 옛날 대영제국의 영토처럼 '자신의 미술제국에 드디어 해가 지지 않게 되었다'며 흡족해했다고 합니다. 그의 독특한 점이라면 세계적 경제불황의 여파 속에도 공격적 자세를 거두지 않는다는 것인데요. 경제위기 속에도 투자를 계속해나가는 그를 가리켜 『월스트리트저널』The Wall Street Journal은 거고지언 효과Gagosian Effect라는 신조어를 만들어내기도 했습니다.

전문가들은 세계 미술시장의 규모를 650억달러로 봅니다. 그런데 이 중 10억달러 이상의 매출을 단 한 사람이 올린다는 것은 실로 놀라운 일이죠. 소더비Sotheby's나 크리스티 같은 초대형 경매회사조차 매출이 70억달러 정도이니 거고지언 혼자 창출하는 부는 엄청나다고 할 수 있습니다. 그도 5 대 5의 분배원칙을 칼같이 지키지만, 좋아하는 작가에게는 6 대 4로 이윤을 양보할 때도 있다고 합니다. 단순하게 계산해보면 거고지언의 순수익은 연매출의 50퍼센트, 대략 연간 5억달러에 육박한다고 볼 수 있죠. 세계 갑부의 반열에 오른 만큼 그 생활도 화려하기 그지없습니다. 전용제트기를 타면서 세계 곳곳에 있는 호화로운 저택에서 연일 파티를 벌이죠. 물론 파티 중에도 미술 거래는 계속됩니다.

거고지언은 탈세 혐의와 냉혹한 사업 수완으로 명성만큼 비난도

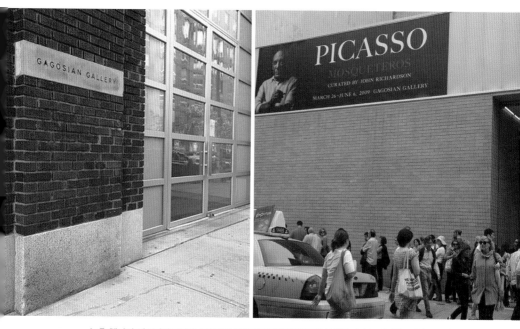

뉴욕 첼시의 거고지언 갤러리 입구(왼쪽)와 거고지언 갤러리에서 열린 피카소 전시회 모습(오른쪽)

많이 받았습니다. 특히 새로운 작가를 발굴하기보다는 명성을 얻고 있는 작가를 가로채는 사업 방식이 치졸하고 비윤리적이라고 지탄받았죠. 그러나 거고지언이 제시하는 천문학적인 몸값을 거부하는 작가는 그리 많지 않을 겁니다. 팝아트의 아버지로 불리는 미국 출신 화가 재스퍼 존스Jasper Johns가 그의 제안을 거절한 적이 있는데 그 사실이 뉴스거리가 될 정도죠.

쏟아지는 질투와 비난을 잠재울 만한 그의 강점이라면 일단 자기가 판매한 작품의 가격을 유지하는 능력일 것입니다. 거고지언은 자기가 거래한 작품의 가치를 유지하기 위해 기꺼이 경매시장 맨 앞

자리에 앉습니다. 자신이 수시로 작품을 사들여 가격을 유지시키죠. 일단 판매하고 나면 뒤도 돌아보지 않거나, 진위가 불분명한 작품도 서슴지 않고 미술시장에 내놓는 무책임한 딜러들과는 질적으로 다르다고 할 수 있어요.

업계의 신뢰 덕분에 거고지언의 손을 거치면 작품의 가격은 수직 상승하기 마련입니다. 1~2만달러 하던 작품도 거고지언 갤러리에서 전시를 하고 나면 곧장 수십에서 수백배 오르는 것이 당연한 결과로 받아들여집니다. 그야말로 거고지언은 미술계의 미다스의 손이라고 할 수 있습니다. 당연히 세계 미술시장은 거고지언 갤러리의 전시 스케줄이나 새로운 전속작가 명단을 쳐다볼 수밖에 없죠.

그러나 래리 거고지언도 고전하는 부분이 있습니다. 세계의 여러 지점 중 매출이 좋지 않은 곳도 몇 있기 때문인데요. 특히 로마 지점의 매출이 별로 신통치 않은 것으로 알려져 있죠. 그가 이 문제를 저에게 자문해올 리는 없지만, 저라면 이탈리아에 지점을 내는 것은 신중하게 결정하라고 조언했을 거예요.

왜냐하면 미술시장의 원조가 바로 이탈리아이기 때문입니다. 미술시장의 역사가 유구한 이탈리아 땅에서 자본을 앞세운 미국적 상술이 쉽게 먹혀들 리 없죠. 거고지언의 먼 직업적 선배가 이탈리아에서 미술 거래로 어떻게 돈을 벌었는지 좀더 자세히 알아보도록 합시다.

# 슈퍼 딜러에서
# 나카마까지

먼저 아트 딜러의 세계에도 급이 있다는 것을 언급해야 할 것 같습니다. 1차 시장에서 활동하는 전문적인 아트 딜러부터 2차 시장에서 활동하는 골동품 상인 같은 딜러도 있고, 대규모 경매시장에서 일하는 기업형 딜러도 있습니다. 그리고 개중에는 상점을 가지지 않고 비정기적으로 활동하는 사람도 있는데 이런 사람을 나카마仲買라고 부릅니다. 어원을 볼 때 일본에서 유래했다는 것을 알 수 있죠. 래리 거고지언 같은 사람은 1차 시장에서 활동하는 딜러이자 세계 미술시장을 주무른다는 점에서 '슈퍼 딜러'라는 닉네임을 붙이기도 하고요. 그러고 보니 슈퍼 딜러에서 나카마까지 미술시장의 딜러 세계도 천차만별이네요.

미술시장의 기원을 따질 때 2차 시장을 기준으로 놓고 보면 16~17세기이며, 3차 시장은 18세기로 늦춰집니다. 그러나 1차 시장을 기준으로 놓고 보면 대략 14세기까지 올라가죠. 특히 흑사병 이후 미술품 거래가 확산되는 14세기 후반에는 우리가 화상이라고 부를 만한 아트 딜러가 이탈리아를 중심으로 출현했습니다. 이들은 단순히 미술품을 거래했을 뿐만 아니라 오늘날의 슈퍼 딜러들이나 나카마의 상업적 수완을 오리지널하게 보여준다는 점에서 원조 아트 딜러라고 불러도 전혀 손색이 없습니다.

앞서 현대 아트 딜러의 성공 조건으로 안목과 자금력, 그리고 깔

끔한 매너를 손꼽았습니다. 그런데 14세기 이탈리아 땅에서 활동한 원조 딜러의 거래방식을 살펴보면 여기에 인내와 배짱까지도 추가해야 할 것 같습니다.

오늘날의 슈퍼 딜러인 거고지언이 세계 곳곳에 벌여놓은 지점 중 이탈리아 로마 지점의 수익이 신통치 않다고 앞서 언급했는데요. 이러한 어려움은 이탈리아의 역사적 전통을 고려해야 어느 정도 이해가 될 것 같습니다. 이미 600년 전에 미술거래 시장이 열린 이탈리아 땅에서 미국 캘리포니아 출신의 화상이 그림으로 돈을 벌어들이려면 물량 공세와는 다른, 좀더 섬세한 방식을 써야 하기 때문이죠. 한편으로 미술품을 바라보는 깐깐한 상인들의 안목이 유구하게 이어져 내려오는 이탈리아 땅에서 레오나르도 다빈치나 미켈란젤로 같은 거장들이 속속 나오는 것은 당연한 귀결이라 생각되기도 합니다.

역사상 최초의 화상으로 삼을 만한 이는 프란체스코 디마르코 다티니Francesco di Marco Datini로 1335년 이탈리아 피렌체 근처 프라토Prato에서 태어났습니다. 그는 흑사병으로 부모를 잃었지만 남부 프랑스와 이탈리아를 잇는 무역업을 통해 엄청난 부를 쌓아나갔습니다. 프란체스코 다티니는 복식부기를 창안한 사람으로도 알려져 있죠. 또 삶을 통해 현대 기업가의 수완과 심리를 보여준다는 점에서 현대 기업가의 원조로 불리기도 합니다. 다티니가 이렇게 근대 상업사의 영웅으로 일컬어지는 데에는 그가 남긴 수십만점의 거래 기록이 큰 원천이 되었습니다.

1870년 다티니가 남긴 14만통의 거래 서신과 500여권의 장부, 수

천장의 계약서가 그의 저택에서 발견되었습니다. '끊임없이 기록하고 또 기록하라'는 당시 선배 상인들의 가르침을 몸소 실천한 덕분이었죠. 다티니가 남긴 거래 장부나 서신을 보면 미술품이 거래된 사례가 눈에 많이 띄는데요. 그는 일종의 종합무역상사를 운영하면서 적지 않은 미술품을 거래했는데, 당시 개인이 집에서 소장했을 법한 자그마한 작품들을 주로 거래했습니다.

**프란체스코 다티니 동상** 현대 기업가의 조상이자 원조 아트 딜러로 알려진 프란체스코 다티니를 기념하며 19세기에 그의 고향 사람들이 세운 동상이다.

전문적으로 미술품만 다루는 오늘날의 아트 딜러들과는 다르지만, 다티니가 미술품을 거래하는 방식이나 수완은 현대 아트 딜러의 시원始原을 보여줍니다. 특히 팔릴 만한 미술품을 찾는 감각이나 가격을 정해나가는 과정을 보면 그가 당시 미술시장의 트렌드를 제대로 읽고 있었다는 것을 알 수 있죠. 이제부터 다티니가 남긴 글과 손익계산표 등을 좀더 자세히 살펴보려 합니다. 미술품을 철저히 상업적 논리로 냉철하게 파악하는 중세 미술 상인의 거래방식을 살피다보면 미술을 좀더 큰 그림에서 바라보게 될 것입니다.

# 그림 가격
# 책정의 비밀

다티니에 대해 알아보기에 앞서 그림값은 어떻게 책정되는지 그 비밀을 슬쩍 들여다볼까요. 얼마 정도를 지불하면 좋은 그림을 살 수 있을까요? 미술과 관계된 일에 종사하는 사람이라면 자주 듣는 질문 중 하나입니다. 그럴 때 저는 1천만원이라고 답하곤 합니다. 이름이 알려진 작가의 그림 중 거실에 걸어놓을 만한 50호(캔버스 사이즈 116.8×91센티미터) 정도 크기의 유화 작품이 대체로 그 가격선에서 거래되기 때문이죠. 물론 아직 신진인 작가의 작품은 그 절반의 가격에도 가능하겠고, 유명 작가의 경우라면 두배 이상의 가격을 치러야 할 수도 있습니다. 그러나 일단 기본 이상의 작품을 구매하고자 한다면 예산을 1천만원 정도로 잡아야 선택의 폭이 넓어집니다.

1천만원이라고 하면 도시근로자 월평균 소득(2021년 2인 가구 기준 456만원)의 두배 이상 되는 큰돈입니다. 그림 한점의 값으로는 지나치게 높다고 생각하는 사람도 많겠죠. 그러나 화가 입장에서는 적어도 1천만원짜리 작품을 한달에 한점 이상 팔아야 비로소 도시근로자 월평균 소득을 올리게 되는 셈입니다. 화랑을 통해 작품을 정상적으로 판매했을 때 판매가의 절반만이 작가의 몫이기 때문이죠. 1천만원짜리 작품 한점을 팔면 500만원이 화가에게 돌아옵니다.

물론 여기서 재료값을 빼야겠죠. 대체로 유화 작품이 다른 작품들에 비해 비싼 이유는 재료비가 만만치 않을뿐더러 제작기간도 상당히

「**이탈리아 볼로냐 메조 시장**」, **1411년**　15세기 초 이탈리아 상점들의 활기찬 모습이 표현되어 있다. 미술품도 이러한 상업적 거래관계에 포함되면서 발전했다.

길기 때문입니다. 개중에는 쉽게 그려 다작하는 작가도 있겠지만 대부분의 작가는 작품 한점을 그리는 데에 적지 않은 시간을 투여합니다. 꼬박 한달 이상 매달려야 겨우 한점을 완성하는 일도 흔하고요.

결국 작품이 1천만원에 거래되더라도 작가 입장에서 보면 손에 쥐는 게 적다고 할 것입니다. 반면 구입자 측에서는 가격이 너무 높다고들 하죠. 딜러들도 작품을 판매하기 위해 전시하고 홍보하면서 구매자를 찾아 뛰어다니는 것에 비하면 돌아오는 게 적다고 말할 테고요.

그림의 최종 거래 가격은 '작가 – 딜러 – 구매자'로 이어지는 삼자 모두를 만족하는 합리적 선에서 결정됩니다. 자꾸만 1천만원을 언급하는 것도 현재 시점에서는 이 가격이 어느 정도 삼자를 납득시킬 수 있는 수치라고 판단하기 때문입니다. 구매자 입장에서는 언제나 싸고 좋은 작품을 찾겠지만, 작가 입장에서는 적어도 그 정도에서는 거래되어야 생계와 작업이 가능하다는 것을 이해할 필요도 있습니다.

물론 1천만원이라는 가격대에서도 작품의 수준은 천차만별이기에 구매는 언제나 신중해야 합니다. 크기가 작은 소품은 이보다 적은 돈으로도 구매할 수 있고, 드로잉이나 판화의 경우 이보다 훨씬 더 저렴한 가격대에서도 멋진 작품을 구매할 수 있습니다. 따라서 굳이 1천만원이라는 가격대에 주눅들 필요도 없습니다.

요지는 제대로 된 그림일 경우 가격이 결코 싸지 않다는 것입니다. 너무 당연한 말처럼 들리나요? 오늘날 수십억원을 호가하는 박

수근의 그림이 1970년대에는 100만원밖에 안 했다고 말들 하죠. 그러나 1970년대에 100만원은 당시 기준으로는 상당한 금액이었습니다. 1970년대의 짜장면 한 그릇이 200원 정도였다는 점을 감안한다면 대충 가늠할 수 있죠.

앞서 도시근로자의 월평균 소득을 언급했는데요. 이 수치는 미술시장의 역사에서 당시의 평균적인 그림값을 이해하는 데 어느 정도 도움이 되기 때문입니다. 역사적으로 볼 때 '그림값=도시근로자의 월평균 소득×2'라는 공식이 일찍부터 통용되었던 것 같습니다. 그림값이 도시근로자의 월평균 소득의 두배가 된다는 것은 바로 여기에 딜러의 몫이 추가된다는 것을 뜻하죠.

## 중세 아트 딜러의
## 손익계산서

흥미롭게도 이 같은 공식은 앞서 소개한 세계 최초의 아트 딜러 프란체스코 다티니의 그림 판매 손익계산서에서 잘 나타납니다. 다티니는 14세기 후반 이탈리아와 프랑스를 오가는 무역업을 통해 거부 반열에 오르는데, 그가 운영한 상점의 거래 품목에 유독 그림이 자주 눈에 띄어요.

다티니가 남긴 장부에 따르면 1371년에는 총 11점의 그림을 피렌체에서 배달받아 프랑스 아비뇽Avignon에 위치한 자신의 가게에서

판매했습니다. 작품의 원가는 피렌체 금화로 대략 5피오리노 내외였고요. 당시 대규모 패널화의 가격은 100피오리노 이상이었기 때문에 다티니가 사고판 그림은 크기가 작은 소형 패널화일 것으로 추정됩니다. 대규모 작품과 비교하면 저렴하게 느껴지지만 당시 피렌체 금화 5피오리노라는 금액은 숙련된 기술자의 월평균 소득, 즉 오늘날 도시근로자의 월평균 소득과 거의 일치하는 액수였습니다. 그러니 가격 면에서 결코 저렴하다고 할 수 없죠. 당시 평균 그림값을 놓고 봐도 이 정도가 일반적인 작품 가격이었던 것 같고요.

**두초 디부오닌세냐 「성모자와 두 천사」, 1312~1315년**  높이 40센티미터 정도의 소규모 그림이다. 양 날개가 닫히는 형식으로 휴대가 가능해 장소의 제약 없이 묵상이 가능했다. 다티니도 이러한 작은 그림들을 주로 거래했다.

앞서 이야기한 것처럼 14세기 후반에는 흑사병이라는 대재앙 직후 갑자기 수요가 몰려 그림 가격이 수십배 올랐습니다. 하지만 얼마 지나지 않아 다티니가 화상으로 활동하던 시기에는 그림값이 어느 정도 안정을 되찾았죠. 수요는 계속 늘었지만 사람들이 저렴한 소품류의 그림을 많이 찾으면서 평균 그림 가격은 낮아졌기 때문인데요.

『보카치오의 유명한 여인들』에 실린 여성 화가 삽화, 1402년  다티니가 활동하던 당시 화가의 작업실 모습이 묘사되어 있다. 화가는 두초의 『성모자와 두 천사』와 비슷한 자그마한 성모상을 그리고 있다.

바로 이 시기가 서양에서 미술품 소유의 대중화가 최초로 시작되는 시점이라 할 수 있습니다. 적지 않은 작품들이 저택이나 예배당을 장식하기 위해 거래되었죠.

다티니 같은 영리한 상인은 이러한 시대적 변화를 읽고 한발 빨리 미술품 거래업에 들어갔습니다. 그리고 그는 그림 거래를 통해 상당한 수익을 얻게 됩니다. 다티니는 1387년의 편지에서 최근에 받은 다섯점의 그림 중 세점을 팔아 각각 금화 10피오리노씩 이윤을 남겼다고 적었습니다. 그가 이 시기에 사들인 그림의 가격대는 대략 10피오리노였는데, 판매 수익률은 투자 대비 정확히 100퍼센트였죠. 다티니는 그림 거래는 이윤이 많이 남는 좋은 장사라고 만족스러워

했습니다.

비록 작품을 구입한 후 되팔아서 얻은 수익이지만 오늘날의 아트 딜러가 올리는 5 대 5의 수익 배분이 이미 600여년 전에 이탈리아에서 일어났다는 사실이 놀라울 뿐입니다. 물론 다티니가 그림을 팔고 얻은 수익에서는 운반비와 세금, 그리고 시장의 불확실성으로 인한 리스크 비용을 빼야 합니다. 이 수치를 고려한다면 그다지 큰 수익이 아니라고 할 수도 있죠. 그러나 비슷하게 거래되던 다른 물품들을 통해 얻는 이윤은 대략 10퍼센트 정도였기 때문에, 100퍼센트 가까운 이익을 가져다주는 그림 거래는 정말 남는 장사였다고 말할 수 있습니다.

다티니를 최초의 근대적 아트 딜러라고 부르는 이유는 그가 적지 않은 양의 그림을 사고팔았을 뿐만 아니라 팔릴 만한 그림을 정확히 파악했다는 점에 있습니다. 그는 화가들과의 거래에서도 냉정한 모습을 보였는데요. 다티니가 쓴 그림 주문서에는 그가 그림의 재료에서부터 주제까지 꼼꼼하게 챙기고 있다는 것이 드러납니다.

특히 다티니는 성모자상이나 십자고상 같은 당시 유행하던 작품을 집중적으로 사라는 주문서를 보내곤 했습니다. 1378년에 작성된 또다른 주문서에서는 그림값이 비싸지는 것을 우려하면서 때가 되면 화가들이 주머니가 궁해질 테니, 그때 그림을 사라고 구매 타이

**팔라초 다반차티, 1490년** 르네상스 시대 상인들의 집에는 내부 곳곳에 그림이 놓여 있었다. 다티니가 거래한 작품도 이처럼 개인들의 집을 장식했을 것이다.

밍에 대해 조언하기도 합니다.

저렴하게 구매할 만한 그림을 찾을 수 없다면…, 그냥 내버려두시기 바랍니다. 화가들이 돈이 궁해졌을 때 그림을 사도록 합시다.

이 같은 냉철한 미술품 거래가 이미 600여년 전 이탈리아에서 시작되었고 거래되던 그림의 평균 가격이나 수익 패턴도 오늘날과 별반 다르지 않았습니다. 이처럼 미술 거래의 역사적 씨앗이 처음 뿌려진 곳에서 르네상스라 불리는 새로운

**나르도 디치오네 「십자고상」, 1300~1360년**
당시 사람들은 이런 그림들을 집 안에 걸어놓고 때때로 묵상과 기도를 하며 정서적 위안을 찾았다.

미술이 번창한 것은 당연한 일이지 않을까요.

무작정 그림에 돈을 쓰는 것이 아니라 그것의 가치를 따지고 또 따지는 냉철한 상인들이 그림을 사고파는 중개상 역할뿐 아니라, 곧이어 스스로 그림을 사서 모으는 적극적인 구매자나 후원자로 성장하게 됩니다. 이 점을 눈여겨봐야 하는데요. 아트 딜러이면서 동시에 작품 구매의 큰손으로 성장하는 근대 세계의 상인계층은 상업적

**레오나르도 다티 『세계의 공』에 실린 공방 삽화, 1470년대** 중세 이탈리아의 여러 공방 모습을 보여주는데, 분주하게 일하는 화가와 조각가의 모습도 찾아볼 수 있다.

안목과 문화적 취향을 접목시키면서 현대 시각문화를 활기차게 기획해나가게 되는 것입니다.

그런데 이처럼 돈에 철저한 상인들이 미술에 큰돈을 아낌없이 쏟아붓는 경우가 종종 있습니다. 이들은 죽음을 앞두고 자신의 삶을 되돌아보면서 미술의 힘에 눈뜨게 됩니다. 흥미로운 점은 오늘날의 성공한 기업인들도 중세나 르네상스 상인들과 비슷한 태도를 보인다는 거죠. 이 이야기가 바로 다음 장의 주제입니다.

4장

죽음 앞에서
미술을 거래하다

## 미술을 사랑한
## 백만장자들

스티브 잡스Steve Jobs가 사망한 지도 적지 않은 시간이 흘렀습니다. 하지만 그의 드라마 같은 생애에 대한 이야기가 여전히 회자됩니다. 특히 저는 그가 자신의 죽음을 미리 언급한 2005년 스탠퍼드대학 졸업 축하 강연에 유독 관심이 갑니다. 잡스는 여기서 "누구도 죽기를 원하지 않는다. 천국에 가길 원하는 사람들도 그곳에 가기 위해 죽기를 원하지는 않는다"라고 말했습니다. 애플의 창업주이자 '세계 IT의 교주'로 불렸던 강력한 지도력의 화신. 그러나 그런 그도 임박한 죽음 앞에서는 나약한 인간의 면모를 솔직하게 드러냈죠.

죽음, 특히 성공한 기업인의 죽음은 미술의 근대적 탄생을 이해하는 데 많은 실마리를 줍니다. 실제로 기업인 중에는 생전에 수집한 미술품을 사후에 기증해서 미술관을 만든 경우가 많이 있고, 이를 계기로 미술이 활성화되기도 합니다. 구겐하임 미술관Guggenheim Museum, 게티 미술관J. Paul Getty Museum, 프릭 컬렉션Frick Collection 등

미국을 대표하는 미술관 중 상당수는 기업인들이 소장품을 기증해서 만든 미술관입니다. 이런 미술관을 '기증자 미술관'이라고 부르기도 합니다.

기증자 미술관에는 기증자의 이름이 들어간 경우도 있지만, 흥미롭게도 이름을 숨기는 예도 있습니다. 예를 들어 록펠러 가문은 뉴욕 현대미술관MoMA, Musem of Modern Art을 건립하는 데 큰 역할을 했고, 소장품도 여러차례 기증했습니다. 하지만 가문의 이름은 숨기고 현대미술관이라는 이름을 내걸었을 뿐입니다. 또한 20세기 초반 미국 재무부 장관을 역임한 기업가 앤드류 멜론Andrew W. Mellon은 자신이 생전에 수집한 미술품과 미술관 건립 비용을 국가에 기증했습니다. 그렇게 해서 세워진 미술관이 바로 워싱턴 국립미술관National Gallery of Art입니다. 앤드류 멜론뿐만 아니라 그의 자식들 또한 수백, 수천점에 달하는 작품을 기증했다고 해요. 비록 집안의 이름을 내세우지 않았지만 뉴욕 현대미술관이나 워싱턴 국립미술관은 전 세계적으로 미술계를 이끄는 권위 있는 미술관이 되었습니다. 기증자의 이름이 들어가 있지 않아서 오히려 기증자의 뜻이 더 크게 발휘되는 것 같습니다.

이처럼 기업인과 미술관의 관계를 역사적으로 살펴보면 최근 우리나라에서 굉장히 화제가 되고 있는 '이건희 컬렉션'도 그렇게 이례적인 일로 보기는 어렵습니다. 현재 이건희 컬렉션에 대해 기증자의 이름을 넣을지, '근대미술관' 같은 이름으로 묶어낼지 그 논의가 뜨거운데요. 이런 논의도 역사적으로 항상 있어왔다는 것을 주목하

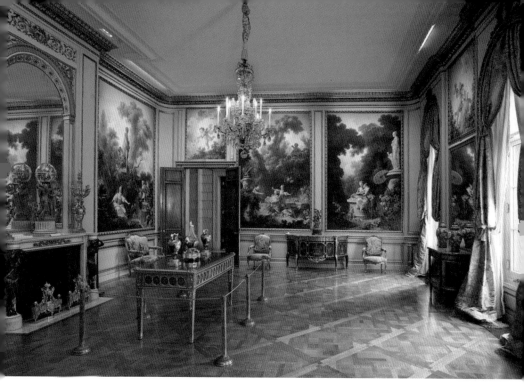

**프릭 컬렉션의 프라고나르의 방** 헨리 프릭은 프라고나르의 「사랑의 단계」 연작에 맞게 응접실의 인테리어를 꾸몄고, 여기에 로코코 양식의 가구와 장식품까지 배치했다.

면서 신중하게 결정되어야 할 것입니다.

　이런 이야기를 하다보니 여러분에게 미술관 하나를 소개해드리고 싶습니다. 바로 앞서 간단히 언급했던 뉴욕의 프릭 컬렉션입니다. 뉴욕에서 미술관 투어를 한다면 반드시 빠트리지 않고 방문해야 할 곳이죠. 뉴욕 센트럴파크 5번가, 부촌 한가운데 자리한 프릭 컬렉션의 건물은 설립자 헨리 클레이 프릭Henry Clay Frick이 자신의 집으로 지은 저택입니다. 한 블록 전체를 차지할 만큼 거대한 저택으로, 메트로폴리탄 미술관Metropolitan Museum of Art에서 5번가 길을 따라 남

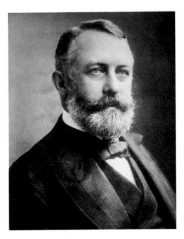
헨리 클레이 프릭

쪽으로 10분 정도 걸어가면 위치해 있습니다.

미술관의 설립자 헨리 프릭은 석탄 연료의 일종인 코크스 제조 사업을 운영했던 기업가입니다. 철강왕 카네기Andrew Carnegie와 동업을 하면서 미국의 경제 번영을 이끌었던 인물로 잘 알려져 있죠. 프릭이 지은 거대하고 우아한 저택은 사후 그의 딸에 의해 미술관으로 재탄생했습니다. 막대한 부를 기반으로 수집한 거장의 작품들이 프릭 생전에 걸려 있었던 방식 그대로 전시되어 있기 때문에 20세기 초 뉴욕이 급성장할 당시의 부자들이 어떻게 살았는지 볼 수 있어서 매우 흥미롭습니다.

특히 여러 방 중에서 응접실에 가보면 프릭 컬렉션의 백미라 할 수 있는 프라고나르Jean-Honoré Fragonard의 방이 있습니다. 프라고나르는 앞서 언급한 제르생과 바토가 활약한 18세기 프랑스에서 활동했던 화가인데, 그가 그린 「사랑의 단계」The Progress of Love 연작 전부가 고스란히 뉴욕 기업인의 방을 장식하고 있습니다. 프릭은 이 연작을 전시할 방의 인테리어를 그림에 맞게 새로 꾸몄는데요. 세브르 도자기와 로코코 가구 등으로 방을 장식하면서 완전히 18세기 귀족의 방으로 거듭나게 됩니다. 이때 쓴 인테리어 비용이 작품의 구매

가보다 더 컸다고 알려져 있을 정도입니다. 프릭이 「사랑의 단계」 연작을 얼마나 아꼈는지 알 수 있는 부분이죠.

J. P. 모건

프릭은 「사랑의 단계」 연작을 구입하는 데 당시 돈으로 125만 달러를 지출했습니다. 그리고 이 그림의 직전 소유주는 너무 나도 유명한 미국 금융계의 거 물 J. P. 모건John Pierpont Morgan 이었죠. 이 그림들이 모건에게 간 경로도 흥미롭습니다. 「사랑의 단 계」 연작은 원래 루이 15세의 정부 마담 뒤바리Madame du Barry를 위 해 제작되었는데 완성된 그림을 본 마담 뒤바리가 돌연 주문을 취소 하자, 프라고나르는 프랑스 남부에 위치한 사촌의 저택에 이 연작을 걸었습니다. 100여 년 뒤 이를 J. P. 모건이 구매하여 자신의 런던 주 택에 전시했고, 모건 사후 이 연작은 미국으로 넘어오게 됩니다. 이 를 알게 된 전설적인 아트 딜러 조셉 듀빈Joseph Duveen이 당시 한창 저택 공사에 열을 올리고 있던 프릭에게 이 소식을 전했죠. 그렇게 해서 이 우아하고 아름다운 로코코 그림이 뉴욕 한복판에 자리하게 된 겁니다.

J. P. 모건은 미술관을 짓지는 않았습니다. 그렇지만 자신의 이름 을 딴 도서관을 지었는데요. 미술관에 못지않은 걸작들이 수만 권의

모건 도서관의 외부(위)와 내부(아래)

책과 귀중한 수집품들과 함께 전시되어 있으니 뉴욕에 간다면 프릭 컬렉션과 함께 모건 도서관을 방문해보시길 바랍니다.

## 천국행 티켓을 위한 미술

헨리 프릭, J. P. 모건, 스티브 잡스 같은 현대 기업가들의 원조라고 부를 만한 대상인들이 지금으로부터 700여 년 전 유럽 땅에 속속 등장하기 시작했습니다. 중세 상업혁명을 배경으로 성장한 벼락부자들 중에는 오늘날 기업인에 결코 뒤지지 않을 정도로 엄청난 부와 명예를 누리는 이들이 있었습니다. 중세 기업인들도 생의 마지막 순간에는 잡스와 마찬가지로 자신의 화려한 삶과 대비되는 차가운 죽음 앞에서 죽음에 대해 진지하게 고민하는 인간적인 모습을 보이곤 했죠.

잡스의 경우 죽음을 눈앞에 두고 더욱더 일에 매진하려 했습니다. 반면 중세 기업인들은 죽음을 준비하면서 자기 나름대로 영원히 살 수 있는 법을 궁리했습니다. 흥미로운 것은 이들이 영생의 메커니즘으로 주목한 것이 바로 미술이라는 점인데요. 미술을 통해 자신의 모습을 영원히 세상에 각인시킬 수 있다고 생각한 것입니다. 덕분에 자본과 미술이 결합할 수 있는 길이 새롭게 열렸습니다. 예컨대 서양 근대미술의 서막을 알리는 아레나 예배당Arena Chapel도 정확하게

**조토 디본도네 「아레나 예배당 벽화」, 1305년** 이 예배당을 지은 집안의 이름을 붙인 '스크로베니 예배당'이 정식 명칭이다. 고대 로마의 극장터 위에 자리해 '아레나 예배당'이라고도 불린다.

그와 같은 목적을 달성하기 위해 탄생했다고 볼 수 있죠.

서양 근대미술의 첫번째 모뉴먼트<sup>Monument</sup>로 손꼽히는 아레나 예배당은 철저히 중세 사업가를 위해 만들어진 것입니다. 아레나 예배당은 1305년경 당시 최고의 화가로 알려진 조토 디본도네<sup>Giotto di Bondone</sup>가 벽화를 그렸습니다. 그로부터 700여년이 지난 지금도 이 그림은 기적적이라고 할 만큼 완벽하게 살아남아 있죠.

다만 아레나 예배당 벽화를 그린 조토가 원체 유명하다보니 이 예배당을 '화가의 성전'으로 기억하는 이가 많은데요. 그러나 이 예배당의 주인공은 바로 엔리코 스크로베니<sup>Enrico Scrovegni</sup>로 은행업으로 돈을 번 사업가였습니다. 그가 바로 이 엄청난 예배당을 기획하고 막대한 자금을 쏟아부은 장본인이죠. 화가인 조토는 실은 스크로베니가 고용한 업자에 불과하다고 말할 수 있습니다.

엄청난 이미지들로 꽉 짜인 아레나 예배당을 제대로 감상하려면 이 프로젝트의 기획자를 먼저 이해해야 합니다. 그래야 왜 이 예배당에 금화 몇닢에 예수님을 판 유다의 이야기나 돈주머니를 들고 고통받는 자들이 많이 그려져 있는지를 제대로 알 수 있을 겁니다.

스크로베니가 이 예배당의 건립과 장식에 매달린 첫번째 이유는 이 성전이 바로 그의 무덤이었고, 나아가 자신과 집안 식구들이 남긴 죄에 대한 대속이었기 때문입니다. 실제로 이 예배당의 제대 중앙에는 자신의 무덤이 자리잡고 있죠. 또 곳곳에 자기가 열망하는 세계를 새겨놓았습니다. 예배당 안에서는 그의 모습을 조각이나 그림으로 수차례 만나게 됩니다.

**조토 디본도네 「유다의 배신」, 1305년** 아레나 예배당 정면에 있는 벽화. 유다가 돈을 받고 예수를 팔아넘기는 장면으로, 돈의 사악함을 강조하고 있다.

엔리코 스크로베니는 지금으로 치면 재벌 2세 정도일까요. 아버지 레지날도 Reginaldo Scrovegni가 억척스럽게 돈을 모았고, 엔리코도 가업을 이어받아 성공적으로 사업가로 성장했습니다. 원래 집안은 미천했지만 부가 쌓이자 신분 상승을 위해 귀족 집안과 혼인관계를 맺

었으며 결국 기사작위까지 얻어냈습니다.

스크로베니 집안은 정말 돈을 좋아했던 것 같습니다. 가문의 문장은 돼지였는데, 정확하게 말해 새끼를 밴 암돼지였죠. 이 암돼지 문장은 아레나 예배당에 안치되어 있는 엔리코 스크로베니의 조각상 바로 위에서 볼 수 있습니다.

스크로베니 집안의 주된 소득원은 은행업이었습니다. 좋게 말해서 은행업이지, 나쁘게 말하면 고리대금업이 가업이었죠. 연구에 따르면 이 집안은 당시 경제계의 큰손이었던 것 같습니다. 주로 정부가 시행하는 대규모 사업에 돈을 투자해 20~30퍼센트의 이윤을 얻었기 때문에 그리 가혹한 고리대금업자는 아니었다고 합니다. 하지만 중세 기독교 윤리에서 돈에서 돈을 얻는 것은 '수소가 수소를 낳는 것'만큼 부당한 것이었습니다. 교회법은 노동 없는 금융 이득을 죄악으로 규정했기 때문에 스크로베니 집안은 천국과는 거리가 멀게 되었죠.

엔리코 스크로베니의 조각상과 집안의 문장인 암돼지

금융 소득을 당연시하는 오늘날과 달리 중세인들은 돈놀이를 결코 곱지 않은 눈으로 바라봤습니다. 스크로베니 집

안을 일으킨 레지날도의 경우 특히 고리대금업자로서 악명이 높아서 당대 문학의 소재로까지 등장합니다. 중세 문학의 금자탑으로 일컬어지는 단테Dante Alighieri의 『신곡』Divina Commedia에서 레지날도는 지옥불 속에서 고통받는 모습으로 등장하는데요(『신곡』 지옥편 17곡). 단테는 지옥을 여행하던 중 암퇘지가 그려진 돈주머니를 맨 고리대금업자를 만났다고 말합니다. 이 암퇘지가 누구를 말하는지 당시 사람들은 아마 잘 알고 있었을 테죠.

결국 아레나 예배당은 엄청난 부를 쌓은 만큼 죄도 많이 지었다고 생각한 엔리코가 자신과 가족의 영혼을 구원하기 위해 지은 것입니다. 「최후의 심판」 장면에서 그는 아레나 예배당의 모형을 들어 성모마리아에게 봉헌하고 있습니다. 엔리코는 유언장에서 "아버지와 형, 그리고 나의 재산을 모두 교회에 헌납한다"라고 했습니다. 정치적인 이유로 1326년부터는 베네치아에 살았지만 자신이 죽으면 반드시 아레나 예배당에 묻히게 해달라고 적었죠. 그의 뜻대로 엔리코는 아레나 예배당에 묻혔고, 지금도 중앙 제대 뒤에 그의 무덤이 자리하고 있습니다.

오늘날의 성공한 사업가들도 생의 마지막 문턱에서는 엔리코와 같은 생각을 하지 않을까요? IT계의 황제 스티브 잡스는 아레나 예배당 같은, 자신을 기리는 기념관을 꿈꾸지 않았을까요? 제 추측이지만 냉철한 현실주의자였던 잡스에게 기념관이나 조형물은 허세처럼 보였을 것 같습니다. 잡스는 아마도 애플 스토어를 자신의 성전으로, 아이폰과 아이패드를 자신을 기억하게 하는 조형물로 생각했

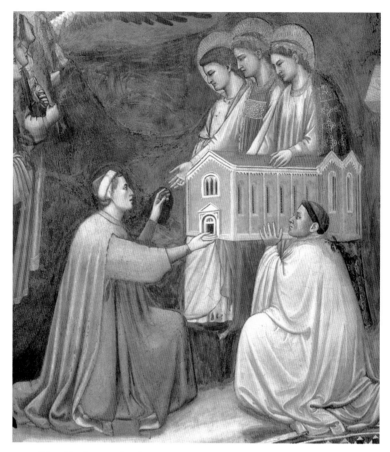

**조토 디본도네 「최후의 심판」(부분), 1305년**  후원자 엔리코 스크로베니가 예배당을 봉헌하는 장면으로, 그는 예배당 건립을 통해 자신과 가문의 속죄와 구원을 소망했다.

을 것 같기도 합니다. 언제나 검정 터틀넥 상의와 청바지를 단출하게 입고 같은 운동화를 신고 신제품을 열정적으로 시연하는 잡스의 모습은 IT 종교계의 사제와 같은 모습이었으니, 그는 이것으로 족하다고 생각했을지도 모르겠습니다.

# 유럽을 떠돌아다니던
# 상인들의 활약

중세 유럽에서 꽃피기 시작한 미술을 이해하려면 당시 새롭게 등장한 상인 계층을 좀더 들여다볼 필요가 있습니다. 중세 유럽 상인들의 모습도 처음에는 우리나라 조선시대 상인들과 크게 다르지 않았어요. 한 짐 가득 등짐을 지고 장이 열리는 곳을 찾아 유럽 전역을 떠돌아다녔죠. 유랑 상인들은 조선시대 보부상과 많은 점에서 닮아 보입니다.

이 같은 유랑 상인들은 대략 10세기부터 유럽 땅에 등장하다가 12세기에 이르면 상당한 세력을 형성합니다. 당시 기록에는 먼지투성이의 발<sub>라틴어 Pedes pulverosi, 영어 Dusty foot</sub>이라는 표현이 자주 등장하는데, 이곳저곳을 떠돌아다니는 유랑 상인들의 고된 모습을 적절하게 가리키는 말로 여겨집니다. 보슈<sub>Hieronymus Bosch</sub>의 그림에서 이들의 모습을 생생하게 엿볼 수 있습니다.

중세 유럽의 상인들이 땀과 먼지로 뒤범벅되면서도 먼 거리를 힘들게 돌아다닌 이유는 물론 돈 때문이었습니다. 이동하는 거리가 멀면 멀수록 가져간 물건은 빛을 발했고, 더 비싼 값에 팔 수 있었죠. 그리고 유랑 상인들은 당시 일반인들은 느끼지 못했던 자유와 해방감도 느낄 수 있었습니다.

이 시기 대부분의 유럽인들은 토지에 묶여 있던 농노들이었습니다. 농노農奴는 반은 노예고 반은 농민이라는 뜻이죠. 고대의 노예보

**히에로니무스 보슈 「유랑 상인」, 1495~1515년** 기묘한 상징이 담긴 보슈의 그림은 많은 부분이 수수께끼로 남아 있지만 그 속에서 당대 민중의 생활상을 읽어낼 수 있다.

다는 상황이 나왔지만 상당한 신분적 제약을 가지고 있었습니다. 농노들이 자신에게 지워진 한계에서 벗어나는 방법은 실상 도망밖에 없었죠. 중세 유럽을 떠돌아다니던 유랑 상인들의 상당수는 신분적 한계를 벗어나 새로운 기회를 찾으려던 모험심 많은 농노들이었을 것으로 추측됩니다. 그리고 중세의 안정성이 점차 깨지면서 이들 중에서 상당한 부를 움켜쥐는 벼락부자들이 생겨납니다.

예를 들어 11세기 말에 태어난 성 고드릭 Godric of Finchale은 원래

는 영국 링컨셔Lincolnshire 지방의 가난한 농노 집안에서 태어났으나 유랑 상인이 되어 엄청난 부를 쌓았습니다. 그는 어릴 적부터 먹고 살기 위해 해변에 떠밀려 온 쓰레기 더미를 뒤지고 다녔는데, 이러다 행운을 만나게 됩니다. 우연히 값나가는 물건을 줍게 된 그는 이것을 팔아 장사 밑천을 마련한 다음 아예 등짐 장사꾼이 되었죠. 고드릭은 혼자서 장이 열리는 도시들을 찾아다니다가 떠돌아다니는 상인 집단을 만났고, 여기에 끼면서 더 큰돈을 벌어들이게 되었습니다.

고드릭은 활동 반경을 점점 넓혀갔습니다. 영국 내륙뿐 아니라 스코틀랜드, 덴마크, 플랑드르 지역을 오고가는 국제적인 해상무역에도 참여했어요. 한 지역의 물건을 다른 지역으로 옮기면 큰돈이 된다는 것을 깨달은 고드릭은 좋은 물건을 적절한 곳에다가 팔면서 엄청난 부자가 되었습니다. 이렇게 큰돈을 벌었지만 어느 날 갑자기 자신의 삶을 덧없다고 생각하게 되죠. 이후 모든 재산을 가난한 사람들에게 나눠주고 종교에 귀의해 결국 성인이 됩니다.

고드릭의 경우 말년에 종교에 귀의했지만 더 열성적으로 상업 활동에 나선 사람들도 많았습니다. 결국 이렇게 부를 쌓은 신흥 부호들이 성공한 도시민을 가리키는 부르주아 계층의 핵심을 이루면서 유럽 근대문화의 주인공이 되죠.

유럽에서 상인 계층이 등장한 과정을 길게 살펴본 이유는 바로 이들을 이해하지 못하면 당시 미술을 제대로 알 수 없기 때문입니다. 르네상스라고 불리는 유럽 근대문화의 화려한 등장은 바로 이들이

이룩한 돈으로부터 시작했습니다. 이들은 조토에서 다빈치에 이르기까지 당시 쟁쟁한 대가들의 주요 고객이 되어 이들의 미술을 좌우하기도 했죠.

성 고드릭의 경우 미술과 관련된 일화는 별로 남아 있지 않습니다. 그러나 앞에서도 언급한 다티니의 경우 미술과 관련된 많은 이야깃거리를 보여주기에 우리는 그를 통해 초기 유럽의 부호층이 어떻게 미술을 대했는지를 아주 생생하게 알 수 있습니다.

## 선행의 증거를
## 그림으로 남기다

앞서 프란체스코 디마르코 다티니를 원조 화상으로 소개했는데요. 그는 현대 기업인들의 조상이라고도 할 수 있습니다. 13세 때 흑사병으로 부모를 잃었지만, 성 고드릭처럼 장사를 시작하면서 그의 성공 신화가 열리게 됩니다. 15세 때 부모가 남겨준 재산을 처분해 프랑스로 넘어갔고, 당시 교황청이 있던 아비뇽에서 상점을 차리고 본격적으로 장사를 시작했습니다. 전쟁이 나면 무기를 팔고, 흉년이 들면 곡식을 가져다 파는 식으로 돈을 불려나갔고, 45세에는 다시 고향으로 돌아와 의류 공장을 짓고 은행업에도 손을 댔죠.

다티니에게서 현대 기업인의 전형을 읽어낼 수 있다고 보는 이유는 이윤 추구 과정에서 보여준 냉철함과 면밀한 판단력 때문입니다.

다티니는 이윤을 추구하면서도 놀라운 자제력을 보여줬습니다. 하루에도 셀 수 없이 많은 판단을 내려야 했던 그는 스트레스도 엄청 받았을 텐데요. 종교가 그에게 다소의 위안을 주었겠지만, 그것도 완벽한 해결책은 아니었습니다. 중세 기독교는 다티니처럼 상업 활동으로 돈을 번 신흥 부호층에게 그다지 호의적이지 않았거든요.

다티니는 먹고살기 위해 돈을 벌어야 했지만 자신의 행위가 종교적으로 용납되기 쉽지 않다는 것이 그를 매우 불안하게 만들었습니다. 다행히 당시 교회는 참회와 선행을 통한 구원의 길을 열어놓아 다티니 같은 상인 계층들도 조금은 구원의 희망을 가질 수 있게 되었습니다.

다티니는 죽는 날까지 손에서 장사를 놓지 않았습니다. 그는 생의 마지막 문 앞에서 모든 재산을 사회에 헌납하는 엄청난 결정을 내리는데요. 그 순간까지도 돈벌이는 계속되었습니다. 그에게 돈은 자아실현의 한 지표이자 취미였다고 생각될 정도죠. 돈벌이와 함께 그가 정열을 바친 또 하나의 영역은 흥미롭게도 미술이었습니다. 그는 성공하면 할수록 점점 더 미술을 가까이 했습니다. 다티니는 자신의 성공을 증명하려는 듯 고향에 돌아와 대저택을 짓는데, 집 안 구석구석에 화려한 그림을 그려 넣게 했습니다. 그리고 자신과 인연이 있는 성당 곳곳에 막대한 돈을 주어 그림 장식을 했습니다.

다티니가 이렇게 그림을 좋아한 이유는 무엇일까요. 그림이 그에게 정서적 안정을 주었기 때문일 겁니다. 다티니는 바쁜 하루 일과를 마치고 집에 돌아와 성모와 예수그리스도의 그림을 보면서 영혼

의 안식을 찾았습니다. 그의 직원은 다티니가 원하던 그림을 사 보내면서 다음과 같이 말하기도 했습니다. "진실로 마음이 괴롭고 이 세상의 고난으로 힘겨워하는 사람들에게는 이런 경건한 그림 이야기가 필요합니다. 이 그림에서 따뜻한 위로를 받기를 기원합니다."

다티니는 화가들에게 자신의 모습이 들어간 그림도 그리게 했습니다. 다음 페이지의 프라 필리포 리피Fra Filippo Lippi의 그림에서 그의 모습을 찾아볼 수 있죠. 이러한 후원을 통해 다티니는 세상 사람들이 자신을 착한 신앙인으로 기억해주기를 원했던 것 같아요. 물론 죽음을 맞이한 후 신 앞에서 심판을 받을 때 좀더 유리한 판결을 받을 것으로 믿었던 면밀한 계산의 결과이기도 했습니다. 아무리 착한 일을 하더라도 그것이 그림 같은 확실한 증거로 남지 않는다면 소용없을 것이라고 생각한 것이죠. 이런 점에서 그는 이미지의 속성을 잘 간파한 사람이라고도 평가할 수 있습니다.

다티니는 나이가 들고 재산이 쌓일수록 미술을 더욱 사랑했지만 막상 미술에 돈을 쓸 때는 상상할 수 없이 인색한 모습을 보였습니다. 화가들과 거래할 때 한푼이라도 더 가격을 깎으려는 그의 모습을 보노라면 이 사람이 수천억원대의 자산가가 맞는지 의심이 들 정도죠. 자수성가한 사람답게 투자 이외의 개인적 소비에는 철저했던 것 같습니다.

기록에 따르면 그는 화가나 조각가 들과 작품 가격을 놓고 수도 없이 다투었습니다. 한번은 일기에 다음과 같이 적기도 했죠. "조토가 살아 있었어도 이보다는 비싸지 않았을 것이다. 일도 별로 힘들

**프라 필리포 리피 「체포(Ceppo)의 성모」, 1453년**  죽는 날까지 장사를 손에 놓지 않았던 다티니는 생의 마지막에 자신의 전 재산을 사회에 헌납하고 이를 그림으로 남겼다. 아랫부분에 다티니 자신과 그가 운영하던 복지재단의 임원진이 그려져 있다.

지 않았는데 화가들은 일을 많이 했다고 주장한다. 주여, 나를 이들의 농간으로부터 지켜주십시오." 다티니의 친구들은 그가 화가들하고 가격으로 싸울 시간에 기도를 했으면 천국에 더 빨리 갔을 것이라고 말하기까지 했습니다.

　사실 르네상스 문화를 지원한 사람들은 자애로운 사람들이 아니라, 다티니 같은 까다로운 자수성가형 상인 계층이었습니다. 이들의 까다로운 눈높이를 만족시키기 위해 서양미술이 새로운 방향으로 발전했다고 말할 수 있죠. 오늘날 신흥 부호들이 훗날 가격이 오를 것을 기대하면서 유명 작가의 작품들을 천문학적인 돈을 써대며 매수하는 모습과는 다른 면모입니다. 화가들에게는 까다롭지만 미술의 매력을 알고 꾸준히 새로운 그림을 사고 즐기는 다티니 같은 자린고비형 미술 애호가들이 오늘날에 더 필요한 미술 후원가의 모습이 아닐까 생각해봅니다.

5장

돈이 꽃피는 곳에서 미술도 꽃핀다
: 미의 제국 피렌체

# 기업과 상인의
# 도시

서울 시내를 걷다보면 강남이든 강북이든 거대한 빌딩숲을 마주
하게 됩니다. 건물을 하나하나 살펴보면 기업의 이름이 하나둘씩 들
어오고, 자연스럽게 서울은 기업의 도시라는 생각을 하게 됩니다.
거대한 기업들이 빽빽하게 자리한 모습이 서울의 대표적인 풍경인
겁니다.

그렇다면 상인들이 세운 도시의 원형은 어디일까요. 뉴욕, 암스테
르담, 베네치아 등 여기에 대한 답은 제각각이겠지만 저는 그 원조
가 아마도 피렌체가 아닐까 하고 생각합니다. 상인들이 세운 도시를
손꼽을 때 그 역사나 파급력에서 피렌체를 능가하는 도시는 없을 것
이기 때문입니다. 상업은 언제나 도시 삶의 중심이었지만 11세기부
터 본격적으로 번영했던 피렌체의 경우 상업이 차지하는 비중이 남
달랐습니다. 조금 과장하자면 피렌체는 100퍼센트 상인들이 만들고,
가꿔나간 순수 상업국가였습니다. 그리고 피렌체는 자신이 가꿔온

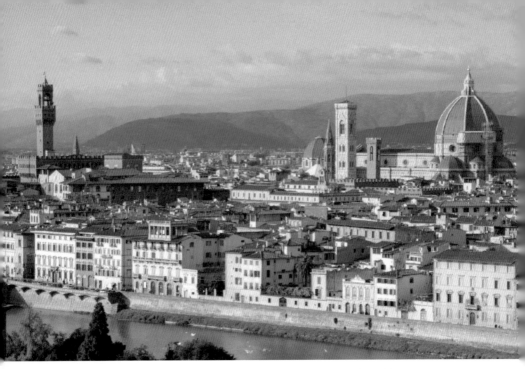

**피렌체 대성당** 두오모의 웅장한 둥근 지붕이 피렌체 도시 전체의 스카이라인을 압도한다.

상업의 힘을 바탕으로 중세의 중력을 깨고 르네상스라는 시대의 시작을 다른 어떤 도시보다 먼저 알렸죠. 이는 역사의 눈금을 한단계 올렸고, 이런 면에서 피렌체는 르네상스의 성지인 동시에 현대 자본주의의 성지라고 할 수도 있습니다. 이 때문에 자본주의 도시의 원형을 보려면 피렌체로 가야 합니다.

오늘날 피렌체는 이탈리아 중부에 위치한 한 도시에 불과하지만 과거에는 도시가 세워진 11~12세기부터 수백년간 주권을 가진 독립국이었습니다. 이들은 자신들의 성공을 세계만방에 알리고 싶어했는데, 그렇게 해서 남긴 것이 바로 두오모Duomo라 불리는 피렌체

대성당Santa Maria del Fiore입니다.

두오모는 중세 피렌체의 번영과 국가적 자긍심을 보여주는 단적인 예입니다. 높이만 114미터에 이르며 3만명을 수용할 수 있는 초대형 성당이죠. 로마의 성 베드로 대성당St. Peter's Basilica이 지어지기 전까지 피렌체 대성당은 기독교 세계에서 가장 큰 성당이었습니다. 오늘날 기준으로 보자면 30층 높이의 마천루를 이미 600여년 전 이탈리아인들이 세운 것이죠. 서울의 경우 이 정도 높이의 건물은 1970년에야 가능해지죠. 이때 지어진 삼일빌딩의 높이는 110미터입니다. 피렌체 대성당은 600여년 전에 엄청난 규모로 지어지면서 건축 과정에서 수도 없이 많은 전설을 남겼습니다.

피렌체 대성당의 백미는 마지막 단계에 세워진 돔Dome인데요. 직경만 44미터에 이르며 지붕선인 52미터 높이 위에 자리하고 있습니다. 중세 유럽의 도시마다 높다란 대성당이 들어서 있지만 이렇게 웅장한 돔을 가진 도시는 피렌체가 유일무이합니다. 피렌체의 번영과 피렌체인의 자부심을 자랑하듯 거대한 돔은 또 하나의

**김중업이 설계한 삼일빌딩, 1970년** 높이 110미터의 삼일빌딩은 오랜 기간 동안 서울의 최고층 빌딩이었다.

하늘처럼 허공에 가볍게 떠 있죠. 당시 건축기술로 봤을 때 이는 기적이라고밖에 할 수 없었고, 이 성당을 설계한 브루넬레스키Filippo Brunelleschi는 현대 건축가의 시조로 추앙받고 있습니다.

이 성당에서 특히 흥미로운 것은 건축의 재원 조달과 운영의 방식입니다. 피렌체에서는 공공 건축이나 공익을 위한 예술 활동은 상공인 집단이 낸 돈으로 운영했습니다. 이 대성당 건축비의 상당 부분도 모직을 다루는 섬유업자들이 낸 것이었죠. 이들은 매년 금화 수천피오리노를 조달하면서 성당을 완성해나갔습니다.

피렌체의 상공인들은 단순히 돈만 낸 것이 아니라 대성당건립위원회의 핵심 구성원으로 참여하면서 어떤 건축가에게 일을 맡길지, 성당을 어떻게 꾸밀지도 결정했습니다. 결국 피렌체 대성당은 도시의 상징물인 동시에 당시 피렌체 상공인들의 엄청난 재력과 탁월한 예술적 안목을 고스란히 보여준다고 할 수 있습니다.

## 개방적이고 다채로운 상업국가, 피렌체

당시 피렌체 경제가 어떻게 돌아갔는지를 알려면 피렌체 버전의 전경련전국경제인연합회 회관을 가봐야 하는데요. 오르산미켈레Orsanmichele 성당이 바로 그곳입니다.

원래 이 건물은 곡식창고였습니다. 평소에는 곡식이 거래되는 장

소였기 때문에 은행업자들도 모여들게 되었습니다. 자연스럽게 상업의 중심지가 되면서 당시 상공인들의 집회소로 쓰였죠. 원래 있던 나무 건물이 불타자 1337년에 높이 40미터의 초대형 석조 건축으로 다시 짓게 되었습니다. 건축비는 주로 비단 상인들이 냈고요. 건물 외벽에는 "피렌체 상인과 장인들의 위대함을 보여주기 위해 지었다"고 자랑스럽게 기록되어 있습니다.

피렌체를 이해하려면 먼저 피렌체 길드를 알아야 합니다. 중세 길드는 사업장을 소유한 사람들의 모임으로, 노동조합보다는 오늘날의 경제인 모임과 유사합니다. 피렌체의 길드는 경제뿐 아니라 정치적으로도 중요했는데요. 일단 길드에 소속되어야 경제활동을 할 수 있었고, 정치활동도 가능했기 때문입니다. 따라서 피렌

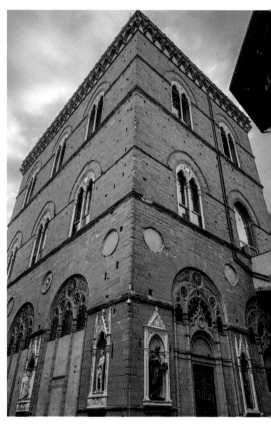

**오르산미켈레 성당** 상업도시 피렌체의 길드 본부 건물로, 외벽에 피렌체를 대표하는 길드의 수호성인들이 조각되어 있다.

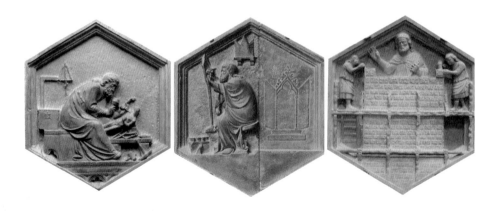

안드레아 피사노 「조각가, 화가, 건축가」, 1340년대

체에서 길드는 동종업자의 결사체이자 정치적 당파의 성격도 함께
띠었습니다.

당시 피렌체에는 모두 21개의 길드가 있었는데, 이는 다시 말해
피렌체 내에 21개의 직종과 정파가 존재했다는 의미입니다. 돈과 권
력은 이 중 7개의 대형 길드에 집중되었고요. 중요한 공직의 피선거
권은 7개의 대형 길드에만 한정되었기 때문에 결국 6천명 정도의 대
형 길드 회원들이 피렌체를 경영했다고 볼 수 있습니다.

오늘날 시민 민주주의의 기준으로 보면 다소 폐쇄적인 방식이지
만 비슷한 상업국가로서 2천명의 세습 귀족들이 국가를 경영한 베
네치아에 비하면 정치적으로 훨씬 개방적이었습니다. 사실 피렌체
가 주변의 다른 중세 도시국가보다 개방적이었던 이유는 영주, 기사
등 세습 귀족계층의 영향력이 약했기 때문입니다. 나쁘게 말하면 근
본이 없는 도시라 할까요. 그러나 그 덕에 아주 역동적인 역사를 펼

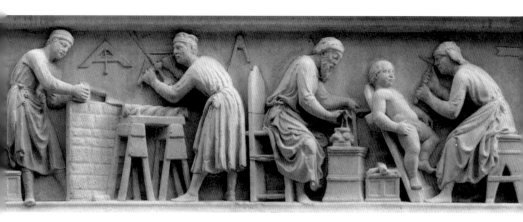

난니 디반코 「작업 중인 조각가들」, 1408~1413년

칠 수 있었습니다. 누구나 능력만 있으면 엘리트 계층으로 상승할 수 있었고, 공직에 나가 명예를 얻을 수도 있었죠. 물론 상업국가답게 일단 재력으로 능력을 입증해야 했습니다.

당시 피렌체에서 돈 잘 버는 7대 직업은 다음과 같았습니다. 법률가, 모직업자, 비단 상인, 의류업자, 은행업자, 의사와 약재상, 가죽 및 모피업자가 그들입니다. 이밖에도 대장장이, 석수, 건축업자, 목수, 요리사, 여관업자, 재단사, 무기 제조업자, 제혁업자 등이 14개의 군소 길드를 형성했습니다. 1427년 세무조사 기록에 따르면 피렌체에 법률가가 324명, 목수가 224명, 건축가와 재단사가 101명 있었다고 합니다. 인구 4만명의 초미니 국가치고는 상업 활동이 굉장히 다채롭고 활발하게 이루어진 것입니다.

# 세계 최고의 야외 박물관,
## 오르산미켈레

피렌체 경제의 상징인 오르산미켈레 성당은 미술사적으로도 아주 중요한 곳입니다. 15세기 초 피렌체 정부는 오르산미켈레 성당 외벽 장식에 돌입하게 됩니다. 피렌체를 대표하는 7개의 대형 길드와 비교적 형편이 나은 5개의 중소 길드에게 각각 자신들의 수호성인을 조각물로 설치하라는 명령을 내리죠.

이 프로젝트는 흑사병의 공포에서 어느 정도 해방되고, 주변 강대국의 군사적 위협에서 벗어난 것을 기념하기 위한 도시 재개발 사업의 일종이었습니다. 12개의 조각상이 모두 완성되기까지는 100년 이상의 시간이 걸리는 길고도 지루한 프로젝트였죠. 그러나 결과적으로 오르산미켈레 성당은 기베르티Lorenzo Ghiberti, 도나텔로Donatello, 베로키오Andrea del Verrocchio 등 당대 쟁쟁한 조각가의 조각품을 한꺼번에 가지게 되었습니다. 오늘날 오르산미켈레는 세계 최고의 야외 조각 박물관으로 인정받고 있는데, 여의도에 자리한 한국 전경련회관의 무덤덤한 건물 모습과는 아주 딴판이죠.

현대사회에서 스포츠나 공연의 주요 스폰서가 대기업이듯 중세 피렌체 길드들은 건축이나 조형물 사업을 지원했습니다. 모직업 길드는 오르산미켈레 성당의 외벽에 자신의 수호성인 성 스테파노Saint Stephen를 일찍이 석조 조각으로 세웠습니다. 그런데 은행업 길드가 성 마태오Saint Matthew 상을 값비싼 청동상으로 세우자, 자신들의 성

**로렌초 기베르티 「성 스테파노」, 1428년(왼쪽), 「성 마태오」, 1419~1423년(오른쪽)** 피렌체 길드들이 서로 경쟁한 덕분에 오르산미켈레 성당의 외벽은 아름다운 조각상들로 가득하게 되었다. 성 스테파노 상은 모직업 길드가, 성 마태오 상은 은행업 길드가 세운 것이다.

인상을 청동상으로 다시 세웁니다. 일종의 경쟁이 벌어진 셈이죠. 성상의 제작도 은행업 길드의 성 마태오 상을 조각한 기베르티에게 맡겼습니다. 돌로 제작하면 금화 100~150피오리노가 들었고, 청동 상은 이보다 열배 이상 비쌌지만 모직업자들은 자신들의 상징물이 은행업자들 것보다 값싼 재료로 만들어지는 것을 용납할 수 없었습니다. 길드들이 이렇게 서로 경쟁한 덕분에 오르산미켈레 성당의 외벽은 아름다운 조각상들로 가득하게 되었죠.

피렌체의 상업문화가 위대한 것은 일찍부터 문화와 인문학적 성

찰을 가미한 성숙한 자본의 모습을 보여주었기 때문입니다. 돈을 절제할 줄도 알았고 공익적으로 나눌 줄도 알았습니다. 무엇보다도 피렌체 대성당의 높이와 규모처럼 자신의 능력을 보여줄 때는 확실하게 보여줄 수도 있었죠. 돈을 통해 삶을 다채롭게 이끌어나간 것입니다. 그리고 이러한 자본의 다채로움과 성숙함을 이끄는 피렌체 상업문화의 대표주자는 바로 주식회사 메디치Medici였습니다.

## 역사상 가장 유능한 장사꾼, 코시모 데메디치

코시모 데메디치Cosimo de' Medici는 역사상 가장 성공한 상인으로 불리기에 전혀 손색없는 인물입니다. 돈으로 이룰 수 있는 최대치를 보여준 사람이며, 돈으로 사람의 마음까지도 산 역사상 가장 유능한 장사꾼이었습니다. 탁월한 경영인이었고 유능한 정치가였으며, 또한 문화예술의 선각자였죠. 그의 빛나는 공헌은 죽은 후에 더 빛나 피렌체 사람들은 사후 그를 '나라의 아버지'라고까지 불렀습니다. 역사상 존경받는 상인들은 물론 많지만 국부라는 칭호를 받은 이는 아마 코시모가 유일하지 않을까 싶어요.

**베노초 고촐리 「동방박사의 경배」(부분), 1459~1460년** 빨간 모자를 쓰고 화려하게 장식한 당나귀를 타고 있는 사람이 바로 코시모 데메디치이다.

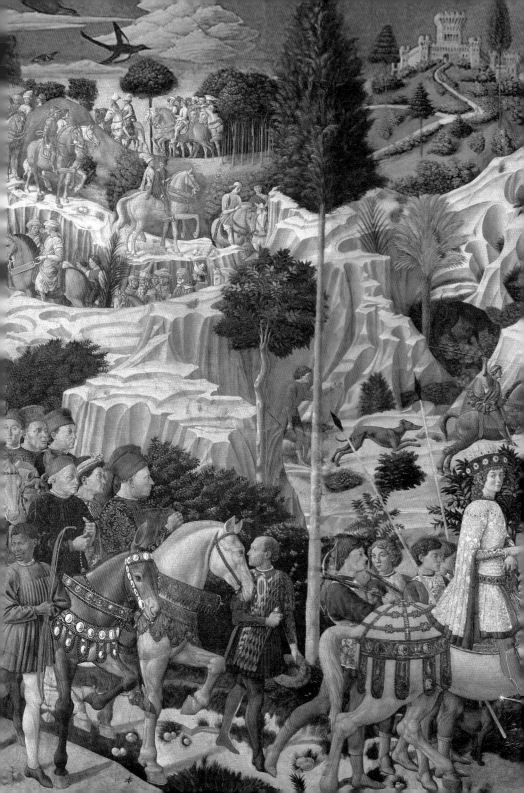

**메디치 가문의 문장** 방패에 들어간 여섯개의 둥근 원은 그 모습이 알약과 닮아 있다.

코시모 데메디치는 1389년 피렌체에서 태어났습니다. 그를 배출한 메디치 가문은 알약을 닮은 가문의 문장과 약재를 뜻하는 이름인 Medici 영어 Medicine에서 알 수 있듯이 원래는 약재상이었을 것으로 추정합니다. 그러나 코시모의 아버지 조반니 Giovanni de' Medici는 금융업을 통해 큰돈을 벌었고 코시모도 아버지의 가업을 이어받아 금융업을 중심으로 부를 축적했습니다.

코시모의 아버지 때부터 내려오는 메디치 가문의 경영철학은 매우 단순했습니다. 바로 신용과 겸손인데요. 한번 맺은 비즈니스 관계는 확실하게 유지하는 메디치 가문의 뚝심은 전설 같은 일화를 수도 없이 남겼죠. 특히 세인의 질투를 사지 않기 위해 공식적인 자리에서는 항상 몸을 낮추었다고 합니다. 이러한 현명한 처세는 메디치 가문이 초기부터 정치적으로 성공하는 데에 크게 일조했습니다.

겸손과 절제의 미덕을 앞세운 메디치 가문이 결코 겸손하지 않았던 영역이 있었습니다. 바로 미술이었죠. 코시모 때부터 메디치 가문은 미술에 아낌없이 돈을 투자했습니다. 성당이나 수도원을 짓

고, 저택과 별장을 건설하면서 그 내부를 호화롭게 꾸미는 데 천문학적인 돈을 써댔습니다. 그리하여 코시모 데메디치에게는 항상 '미술 후원의 창시자' 또는 '원조 문화경영인'이라는 별칭이 따라다닙니다.

## 메디치 가문의 미술투자

코시모 데메디치의 미술 후원방식은 기존의 전통과는 완전히 다른 방식을 보여줬는데요. 정리하면 대략 다음과 같습니다.

첫째, 코시모 데메디치의 미술 후원방식은 일단 돈의 규모부터 남달랐습니다. 아무리 성공했다지만 일개 상인 혼자 감당할 수 있었을까 하는 의문이 들 정도죠. 그는 거대한 예산이 들어가는 미술 프로젝트에 적극적으로 참여했는데, 말년에 미술에 쓴 돈의 총액을 기록을 통해 가늠할 수 있습니다. 오늘날까지 전해오는 메디치 가문의 장부에 따르면 1434년부터 1471년까지 금화 66만3,750피오리노를 건축과 자선 활동 등에 썼다고 합니다. 금화 1피오리노를 오늘날의 100만원으로 치면, 37년 동안 약 6,600억원의 돈을 미술 등의 문화사업에 쏟아부은 것이죠. 당시의 경제 규모를 생각할 때 일반인으로서는 상상할 수 없이 큰돈을 미술에 쓴 것입니다. 코시모의 아낌없는 지원 덕분에 산 로렌초 성당Basilica di San Lorenzo, 산 마르코 수도

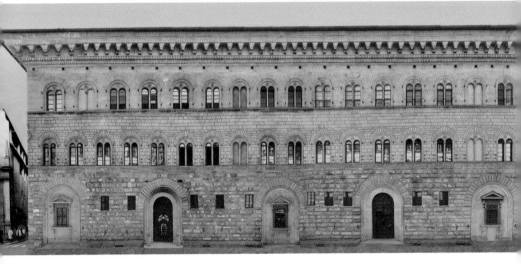

미켈로초 디바르톨롬메오가 설계한 팔라초 메디치, 1445~1460년

원Museo di San Marco, 팔라초 메디치Palazzo Medici Riccardi 등의 건축물부터 수많은 조각품과 명화가 세상에 나올 수 있게 되었습니다.

둘째, 흥미롭게도 코시모는 공익을 위한 미술 프로젝트에 특히 많은 돈을 썼습니다. 그의 지원으로 완성된 산 로렌초 성당이나 산 마르코 수도원은 오늘날의 기준으로 보면 공공미술에 속합니다. 지금 봐도 어마어마한 규모의 성당과 수도원 건립에 사재를 들인 셈이죠. 그보다 앞서 미술을 후원했던 엔리코 스크로베니의 경우는 자신의 과오를 용서받거나 정신적 위안을 위해 화가와 건축가를 고용했지만, 코시모는 세상과 사회를 위해 돈을 헌납했습니다.

셋째, 코시모 데메디치의 미술 후원방식은 적극성에서도 남달랐습니다. 일단 쓰려고 맘을 먹으면 주저함이 없었는데, 그의 신속하

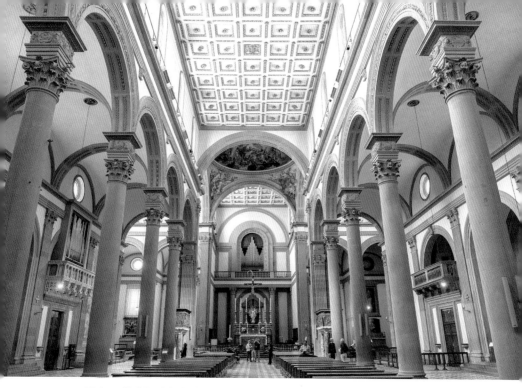

필리포 브루넬레스키가 설계한 산 로렌초 성당, 1419년

고 단호한 태도에서는 대인의 풍모가 느껴질 정도입니다. 앞서 살펴본 프란체스코 다티니의 경우 그림을 살 때 한푼이라도 더 깎으려 안달하는 모습을 보여주었지만 코시모는 너그럽고 자애로운 후원자의 모습을 보여주었습니다. 산 마르코 수도원에는 수도원에서 원하는 돈보다 더 많은 돈을 지원해서 수사들이 그의 돈 때문에 자신들이 타락할 것 같다고 푸념을 했을 정도였으니까요.

넷째, 코시모는 작가들을 인간적으로 존중했습니다. 예나 지금이나 미술가들은 돌출 행동으로 유명하죠. 그러나 코시모는 언제나 이들을 한없이 다독이고 감싸주었습니다. 덕분에 그는 작가들과의 관

**도나텔로 「다비드」, 1445년** 코시모 데메디치는 생계가 어렵다고 푸념하는 조각가 도나텔로에게 농장과 땅을 하사했다. 도나텔로는 메디치 가문을 위해 청동 다비드상을 제작했다.

계에서 수많은 전설 같은 일화를 남기고 있죠. 먹고살기 어렵다고 푸념하는 늙은 조각가에게 농장과 땅을 주었는데 그가 그것도 관리하기 귀찮다고 하자 코시모는 농장과 땅을 연금으로 바꿔주었다고 합니다.

미술가를 포용할 줄 안다면 모든 사람을 포용할 수 있다고 말할 수 있을 정도로 미술가들은 까다롭기 그지없는 사람들이죠. 그런데 코시모는 그들을 너그럽게 끌어안아주었습니다. 작가들의 업적을 높이 평가해주는 그의 자세는 당시 사람들에게 적지 않은 영향을 끼쳤습니다. 장인이나 하급 노동자 정도로 취급받던 화가나 조각가가 코시모 덕분에 문화예술인으로 신분이 격상되었다고 말할 정도죠.

코시모는 왜 그토록 미술에 정성을 기울였을까요? 타고난 장사꾼이자 정적을 처단할 때는 일말의 감정도 느껴지지 않을 정도로 무자비했던 그가 미술 사업이나 미술가에게는 한없이 자애로운 모습을 보였던 이유는 과연 무엇일까요? 그와 같은 시대에 살았던 조반니 루첼라이Giovanni di Paolo Rucellai라는 상인은 미술이 좋은 이유 네가지를 자신의 장부책에 이렇게 적었습니다. '소유의 만족감, 신에게 드리는 봉사, 국가에 대한 명예, 자신에 대한 추모.' 코시모의 경우 이보다는 은밀한 이유 때문에 미술에 관심을 기울였다고 볼 수 있을 것 같습니다.

한번은 친구로부터 왜 그렇게 많은 돈을 미술에 쓰냐는 질문을 받자 코시모는 다음과 같이 답했습니다. "요즘 우리나라 정치가 돌아가는 것을 보면 반세기도 지나기 전에 우리 집안은 쫓겨날 것 같네.

비록 우리 집안이 쫓겨나더라도 나의 미술품들은 여기에 계속 남아
있을 것이네."

과연 그의 예언대로 메디치 가문은 1494년 피렌체에서 추방당했
습니다. 그러나 얼마 지나지 않아 피렌체 사람들은 메디치 가문에
대한 향수를 느끼게 됩니다. 결국 메디치는 복권되고 다시 피렌체
정치계로 돌아오죠. 요동치는 정치 상황 속에서 메디치 가문은 피렌
체에서 축출되지만 코시모의 말대로 그가 도시 곳곳에 세운 미술품
들은 피렌체에 계속 남아 끊임없이 메디치 가문의 존재감을 환기했
을 것입니다. 무모하다고 할 정도로 아낌없이 지원한 미술품들이 훗
날 메디치 가문의 정치적 귀환을 앞당기는 데 조금이라도 공헌했다
면, 코시모의 미술 투자는 한치의 손해도 없는 멋진 투자였다고 평
가할 수 있을 것 같습니다.

6장
미술은 어떻게 소유하는가
: 후원자의 세계

# 미국 최고의 갑부가
# 세운 미술관

미국 LA의 두가지 보물을 꼽으라면, 캘리포니아의 청명한 태양과 게티 미술관을 손꼽을 수 있습니다. 제아무리 멋쟁이 뉴요커라도 LA의 명랑한 햇살 아래 게티 미술관을 거닐다보면 미국 서부의 문화적 기품에 절로 고개가 숙여질 거예요. 햇살이야 태초의 자연환경이니 어쩔 수 없겠지만 게티 미술관 같은 탁월한 문화시설을 보게 되면 뉴요커의 자존심이 많이 흔들릴 게 분명합니다.

뉴욕에도 메트로폴리탄 미술관과 함께 구겐하임 미술관이나 록펠러 가문의 뉴욕 현대미술관 등이 자리하고 있죠. 그러나 미국 서부의 아름다운 자연환경과 조화를 이룬 게티 미술관과는 사뭇 다른 무거운 분위기입니다. 갑부들의 저택이 즐비한 말리부 해안가에 자리한 게티 빌라, LA 도심과 샌타모니카 해안, 내륙의 대자연을 한눈에 조망하는 곳에 자리한 게티 센터는 소장품의 우수함뿐 아니라 세계적인 미술 도서관과 미술사 연구지원 센터까지 골고루 갖추고 있습

장 폴 게티

니다. 그야말로 미술로 창조한 현세의 파라다이스라고 해도 과언이 아니죠.

게티 빌라와 게티 센터는 석유 재벌 장 폴 게티J. Paul Getty가 세운 미술관입니다. 아버지 조지 게티George Getty를 따라 대학 때부터 석유 사업에 발을 들여놓은 폴 게티는 1976년 84세의 일기로 생을 마감할 때까지 화려한 사업적 성공을 거두었습니다. 유전을 찾는 '미다스의 손'이라고 칭할 정도로 운이 좋았죠. 24세이던 1916년에 이미 백만장자 반열에 올랐고, 대공황과 2차 세계대전으로 이어지는 역사적 대격변기 속에도 침착하게 사업을 확장해나갔습니다.

1949년에는 사우디아라비아와 쿠웨이트 접경지대에 3천만달러라는 천문학적인 돈을 투자해 이후 60년간의 석유 개발권을 손에 넣었습니다. 당시 황무지에 불과했던 땅을 뒤지고 뒤져 4년 후에는 연간 1,600만배럴을 생산하는 유전을 찾아냈죠. 이 유전 개발로 폴 게티는 전대미문의 천문학적인 돈을 벌어들이게 되는데 『포춘』Fortune은 1957년 그를 미국 최고의 갑부로 꼽기도 했습니다.

폴 게티는 세계 최고의 부자였지만 철두철미한 자린고비였습니다. 주머니에는 25달러 이상 넣고 다니지 않았다고 하죠. 집에 방문한 손님들이 전화를 써서 전화요금이 많이 나오자 집에 손님용 공중전화를 설치한 사건은 구두쇠계의 전설로 내려옵니다. 심지어 로마에서 자기 손자가 납치되어 인질들에게 몸값을 내야 하는 상황에서 세금 공제를 고려해 몸값을 깎으려 하기도 했습니다. 정말 기상천외한 자린고비 행적이 아니라 할 수 없네요.

## "미술 수집은 인간의 최대 행복"

폴 게티는 엄청난 구두쇠였고 또 완벽한 일벌레였습니다. 그러나 후세 사람들은 누구도 그를 돈만 아는 탐욕스러운 인간으로 기억하지 않습니다. 게티는 40대에 접어들면서 미술 수집이라는 새로운 영역에 눈뜨게 됩니다. 그 이후 자신의 재산을 쏟아부어 고대미술에서부터 현대미술까지 두루 갖춘 엄청난 미술 컬렉션을 만들었죠.

그는 자신의 저서 『작품 수집의 즐거움』 *The Joys of Collecting*에서 "미술 수집은 인간이 할 수 있는 최대의 행복이며, 그것을 함께 나누는 것은 최고의 보람"이라고 거듭 주장합니다. "진정한 문명인이 되기 위해서는 미술을 알아야 한다"라고 말하면서 "좋은 미술을 실제로 보지 않고는 미술을 제대로 알 수 없다"라고 했죠.

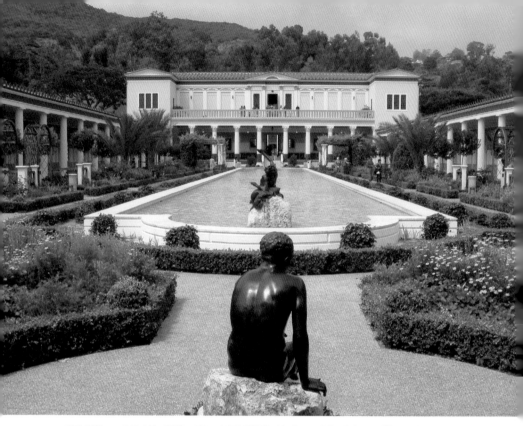

**게티 빌라**  고대 로마의 저택을 모델로 지어진 독특한 미술관으로 장 폴 게티가 소장한 고대 유물이 전시되어 있다.

결국 게티는 이런 생각을 실천에 옮겼습니다. 1954년 그는 자신의 이름을 딴 재단을 세운 후 일반인에게 자신의 미술 컬렉션을 공개했는데요. 죽기 전 스물한번이나 유언장을 고칠 정도로 변덕이 심했지만 자신의 재산을 예술을 통해 사회에 환원하는 데에는 주저함이 없었습니다. 그의 사후에 재단에 기부된 돈은 12억달러로 알려졌으며, 이 재산은 현재 수십억달러로 불어나 있습니다. 게티 재단은 오늘날 세계 최고의 문화재단으로 성장했고, 재단이 운영하는 게티 미술관

도 개인 미술관으로는 세계 정상급이라 할 만하죠.

사실 LA에 가서 게티 미술관을 가보지 못했다면 LA를 절반밖에 보지 못했다고 해도 과언이 아닐 거예요. 게티 센터나 게티 빌라에 가면 누구나 그곳에 머무른 순간만큼은 백만장자가 됩니다. 이 아름다운 두 미술관은 게티의 유지를 따라 일반인에게 무료로 공개되어 있습니다. 일평생 지독한 구두쇠였고, 개인적으로는 어느 누구도 도와주지 않았다고 알려져 있지만 그는 자기 나름대로 세상 사람들을 행복하게 하는 방식을 찾았고, 그것을 묵묵히 실천했다고 볼 수 있습니다.

게티 미술관 1호점은 말리부 해변의 게티 빌라입니다. 처음에는 같은 장소에 있던 자신의 저택을 미술관으로 썼죠. 그러나 이곳이 비좁아지자 고대 로마의 대저택을 모델로 삼아 새로운 미술관을 지었습니다. 1974년 완공된 이 미술관은 폼페이 근처의 소도시인 헤라클라네움Herculaneum

에서 발굴된 고대저택을 거의 그대로 가져와 지었습니다. 처음에는 상상력이 빈곤한 모작으로 여겨졌지만, 이탈리아 남부와 비슷한 캘리포니아의 기후에서 이제는 너무나 아름답게 어우러집

게티 센터와 게티 빌라의 위치

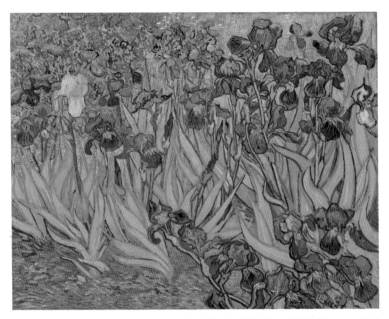

**빈센트 반 고흐 「아이리스」, 1889년** 게티 센터에서 가장 인기 있는 그림 중 하나로 1987년에 5,400만달러에 팔리면서 당시 최고가를 경신했다. 녹색 잎과 붉은색 대지, 보라색 꽃과 주황색 꽃의 보색 대비를 통해 고흐 특유의 대범한 색채 감각을 느낄 수 있다.

니다. 따사로운 햇살 아래 하얀 대리석과 분수가 절묘하게 어우러진 게티 빌라를 노닐다보면 내가 고대 로마의 귀족이 된 것이 아닌가 하는 착각에 빠질 정도죠.

그러나 하루가 달리 늘어나는 소장품 때문에 게티 빌라도 곧 비좁아졌습니다. 결국 이곳은 고대 유물 전용관이 되고, 근현대 미술품을 전시하는 새로운 미술관을 짓게 되는데, 그것이 바로 게티 미술관 2호점인 게티 센터입니다. 1997년에 완공된 게티 센터는 샌프란시스코와 LA를 잇는 405번 고속도로변에 자리한 샌타모니카산 정

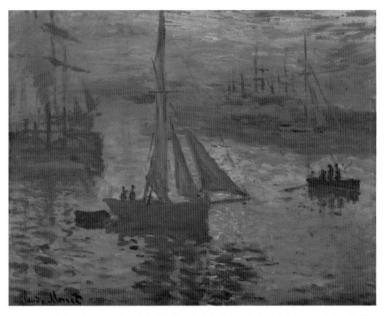

**클로드 모네 「해돋이」, 1873년** 게티 센터에 소장되어 있는 모네의 초기작으로 그의 대표작인 「인상, 해돋이」와 상당히 유사하다. 차분한 새벽 공기 사이로 떠오르는 오렌지빛 태양은 게티 센터가 위치한 캘리포니아의 자연풍경과도 잘 어울러진다.

상에 자리하고 있습니다. 부지 면적은 13만평으로 알려져 있지만 주변 땅이 건축법에 묶여 있어, 실제로 소유한 부지 규모는 85만평 이상입니다. 아마 땅 크기로 놓고 보면 세계 최대 미술관일 거예요.

주차를 한 뒤 케이블카로 연결된 경전철을 타고 미술관으로 올라가게 되는데, 미술관에 이르면 사방이 탁 트여 있어 아름다운 자연풍경에 탄성을 연발하게 됩니다. 앞서 말한 게티 빌라에서는 시간이 고대로 흐른다면, 최첨단 건축물이 자연과 조화를 이룬 게티 센터에서는 시간이 마치 미래로 흘러가는 것 같죠. 게티 센터에서는 태양

아래에서 편히 쉬라고 멋진 양산까지 나눠주는데, 이 양산을 쓰고 미술관과 정원을 거닐면서 렘브란트나 고흐, 모네의 작품들을 만나 다보면 누구라도 무릉도원이 따로 없다는 생각을 하게 될 겁니다.

## 게티와 메디치는 닮은꼴?

아마 장 폴 게티 자신은 별로 인정하고 싶지 않겠지만 그의 몸에 는 15세기 전반 이탈리아 피렌체를 주름잡았던 거상 코시모 데메디 치가 보여준 미술 사랑의 유전자가 자리하고 있는 듯합니다. 둘은 너무나 닮아 있거든요. 두 사람 모두 자린고비에 일중독이었지만 미 술만큼은 너무도 사랑했습니다. 특히 게티와 메디치는 미술이론가 의 연구도 지원했다는 점에서 아주 사려 깊은 후원자라 할 만하죠. 코시모 데메디치는 오늘날로 치면 예술연구소를 짓고 여기에서 많 은 인재들이 자유롭게 문화와 예술을 연구하도록 지원했습니다. 게 티 역시 미술품 수집뿐만 아니라 미술을 둘러싼 역사와 이론을 연구 하는 데에도 아낌없이 돈을 썼고요.

사실 게티 미술관은 미술을 연구하는 사람에게는 하나의 로망입 니다. 게티 미술관은 전시실뿐 아니라 연구소와 미술품 복원 센터, 도서관 등을 완벽히 구비하고 있거든요. 전 세계에서 연간 수십 명의 연구자들을 초대해 이곳에서 머물면서 공부하게 합니다. 왕복 비행

기표와 함께 연간 최대 7만달러의 연구비를 지원할 뿐만 아니라, 연구실과 조교까지 아낌없이 지원하죠. 무엇보다도 초빙 연구자의 숙소가 바로 게티 빌라나 게티 센터 안에 자리하고 있으니 초대받은 연구자가 누리는 호사는 극에 달합니다.

그러나 두 사람은 미술을 통한 야심에서 차이를 보이는데요. 코시모 데메디치와 비교했을 때 게티의 미술 사랑은 좀더 순수해 보입니다. 게티는 자신의 재산과 수집품을 사회로 환원하는 데 만족했습니다. 반면 코시모 데메디치는 미술을 통해 세상을 얻었죠. 코시모 데메디치가 어떻게 미술로 세상을 지배했는지 좀더 알아보도록 합시다.

## 영화 「대부」에서 메디치를 느끼다

우리가 서로 알고 지낸 지가 꽤 오래됐지. 그러나 당신이 내게 찾아와 조언, 그러니까 도움을 청한 것은 이번이 처음이군. 내가 당신 집에서 차 한잔을 마신 적이 도대체 언제인지 생각이 나지 않을 정도야. 내 부인이 당신 고명딸의 대모인데도 불구하고 말이야. 솔직히 말하지, 너는 나의 우정이 필요없었어. 너는 내게 빚지는 걸 두려워했단 말이지.

영화 「대부」의 말런 브랜더(왼쪽)와 「동방박사의 경배」의 코시모 데메디치(오른쪽)

영화 「대부」The Godfather의 첫 장면에 나오는 대사입니다. 마피아의 두목 돈 코를레오네는 자신의 딸의 억울함을 해결해달라는 장의사 보나세라의 요청을 듣고 퉁명스럽게 답변합니다. 보나세라는 돈을 주겠다고 말하지만, 돈 코를레오네는 단지 우정만을 말하죠. 결국 보나세라가 우정을 맹세하고 코를레오네를 '대부'라고 부르자 그의 부탁을 들어줍니다.

이 영화는 마피아의 사랑과 배신을 다루고 있지만 저는 르네상스 미술 후원제도Patronage를 말할 때면 머릿속에 자꾸 이 영화 속 장면들이 떠오릅니다. 특히 두목 돈 코를레오네 역할을 했던 배우 말런 브랜더Marlon Brando Jr.는 전설적인 미술 후원자 코시모 데메디치를 빼닮았습니다. 부리부리한 눈과 큰 코, 다부진 입을 보면 일단 두 사람은 외모도 좀 닮아 보여요. 무엇보다도 막후 실력자라는 점에서 꽤 비슷하죠. 코시모가 1434년 망명생활에서 돌아와 반대파를 냉정히 숙청할 때 영화의 말런 브랜더처럼 나지막한 목소리로 단호하고

신속한 결단을 내렸을 것만 같습니다.

사실 르네상스 시대 미술 후원제도에 대한 최근 연구에서도 비밀 조직의 수장을 가리키는 말인 '대부' 같은 용어가 등장하기도 합니다. 빅맨Big men 이론이 그것인데요. 화가와 후원자의 실질적인 관계가 단지 미술 후원에만 그치지 않았고 가족과 유사한 유대관계를 형성했다는 주장이죠. 실제로 당시 화가들이 자신의 후원자를 부를 때 대부Patrone, 큰 어르신Gran maestro 같은 용어를 많이 썼습니다. 특히 메디치 가문의 후원자와 그 휘하에 속한 작가들이 서로의 관계를 말할 때 가족이나 우정을 예술성보다 더 앞세우는 것을 볼 수 있는데요. 이를 통해 영화가 그려낸 마피아식의 조직문화가 오래전부터 이탈리아에 자리잡아 내려왔다는 생각을 확실히 갖게 됩니다.

## 메디치, 문화와 예술을 위한 새로운 공간을 꿈꾸다

오늘날 우리는 예술 후원을 성공한 개인이나 기업의 사회적 봉사의 한 방식 혹은 부의 사회적 환원으로 여깁니다. 그러나 예술 후원 메커니즘의 근본이 만들어지던 르네상스 시대의 사례를 살펴보면 오늘날과는 사뭇 다른 양상입니다. 당시에는 단순한 예술 지원의 개념뿐만 아니라 정치적인 보호라는 광범위한 지원의 개념까지도 담겨 있기 때문이죠. 다시 말해 후원자가 한 예술가의 활동을 일시적

으로 지원하는 것이 아니라, 인간적인 유대를 맺고 지속적으로 관계를 이어나간 것입니다.

르네상스 시대의 후원자는 건축가나 화가를 자기 휘하의 식솔처럼 대하고 미술 작업뿐만 아니라 생활 전반을 챙겨주었습니다. 작가들은 그 보답으로 후원자의 요구에 최대한의 노력으로 답했고요. 양자 간의 이런 끈끈한 인간적 관계는 요즘 시대의 예술 지원과는 다른 차원의 세계라 볼 수 있습니다.

요즘 미술이 깊이가 없고 이벤트적이라고 폄하하지만, 이것은 투기적인 성격과 함께 생색내기에 급급한 경우가 다반사인 오늘날의 예술 지원 수준을 고스란히 보여주는 것이기도 합니다. 요즘 미술의 경박함을 탓하려면 긴 호흡으로 문화예술에 대한 전략적 안목을 끌고 갈 유능한 후원자의 부재도 함께 이야기해야 합니다.

사회적으로 성공한 사람이 문화와 예술 영역에서도 영향력을 끼치는 것은 지나친 욕심일까요? 그러나 뒤집어 보면 문화와 예술 부문에서도 성공한 사람의 경험과 비전이 필요하다고 할 수 있습니다. 후원자와 예술가의 관계가 지속적이고 원활할 경우 서로는 많은 것을 나눌 수 있습니다. 장르를 통합하고 넘나드는 새로운 예술은 바로 이런 메커니즘에서 나올 수 있고요. 바로 이 지점에서 르네상스 시대 피렌체의 메디치 가문은 역사적으로 도드라지는 거대한 족적을 남겼습니다.

성공한 은행가이자 정치적으로도 일인자가 된 코시모 데메디치는 그의 네트워크에 있는 문인과 예술가를 위한 새로운 공간을 꿈꾸게

되었습니다. 결과적으로 그의 꿈은 유럽이라는 땅에 형이상학적 철학의 씨를 뿌리게 되었고, 그것을 실현하는 공공도서관Public Library 이라는 새로운 개념의 건축물을 탄생시켰습니다.

메디치 가문이 활동하던 피렌체에서는 1439년에 동로마 정교와 서로마 가톨릭교회의 대통합을 이루려는 중요한 국제 종교회의가 열렸습니다. 두 교회의 통합은 결과적으로 선언에 그쳤지만 이 국제적 행사를 기회로 동서문화의 교류가 가속화되었죠. 이때 코시모 데 메디치는 플라톤으로 대변되는 그리스의 형이상학적 철학에 완전히 매료되어 이 새로운 학문을 본격적으로 받아들이고자 했습니다. 이후 코시모가 보여준 신학문의 수용 과정은 그의 철두철미한 성품과 거시적인 비전의 깊이를 보여주는 전설적인 사례로 전해 내려옵니다.

코시모 데메디치는 '플라톤 아카데미'라는 플라톤 철학연구소를 짓고자 했습니다. 주변에 그리스어를 구사하는 연구자가 없다는 것을 알고 먼저 사람을 뽑아 교육부터 시켰죠. 피치노Marsilio Ficino라는 젊은 학자에게 그리스어를 배우게 하고 플라톤의 저서를 모두 구해 주었다고 해요. 코시모의 이러한 재정적 지원 아래 플라톤 아카데미는 무려 23년이 걸려 1462년 비로소 설립되었습니다. 장기적인 기획 아래 건립된 이 사립 철학연구소는 이후 유럽의 정신세계를 크게 뒤흔들게 됩니다.

# 금융재벌에서
# 문화재벌로

코시모는 새로운 철학연구소를 구상하면서 자신이 모은 귀중한 서적을 사람들이 자유롭게 볼 수 있는 색다른 공간을 상상했습니다. 그리고 건축가 미켈로초Michelozzo di Bartolommeo의 힘을 빌려 이 공간을 산 마르코 수도원 안에 마련했죠. 이렇게 1444년에 모습을 드러낸 산 마르코 수도원의 메디치 도서관은 근대 역사상 최초의 공공 도서관이라고 할 수 있습니다.

피렌체에는 메디치 가문이 세운 도서관이 산 로렌초 성당에도 있습니다. 바로 라우렌치아나 도서관Biblioteca Medicea Laurenziana인데, 코시모의 증손자뻘 되는 교황 클레멘스 7세가 미켈란젤로를 고용해 지은 도서관입니다. 메디치 가문이 1494년에 피렌체에서 또다시 추방되면서 산 마르코 수도원 도서관에 보관했던 메디치 가문의 장서들이 흩어지게 되자 이를 새롭게 재정비하기 위해 마련된 도서관이죠. 코시모가 죽은 뒤에도 문화예술에 대한 지원은 메디치 가문의 전통으로 남아 증손자까지도 막대한 돈을 들여 도서관을 짓고 이를 시민에게 기증했다는 점이 흥미롭습니다.

코시모 데메디치는 도서관을 포함해 산 마르코 수도원을 건축하

**미켈로초 디바르톨롬메오가 설계한 산 마르코 수도원의 메디치 가문 도서관, 1444년** 코시모 데메디치가 기획하고 미켈로초가 설계한 산 마르코 수도원 도서관은 공공 목적의 도서관이라는 역사적 가치부터 절제된 그리스 고전 건축 양식이 주는 우아한 아름다움까지 갖추고 있다.

**미켈란젤로가 설계한 메디치 가문의 라우렌치아나 도서관, 1571년**  미켈로초가 설계한 산 마르코 도서관과 마찬가지로 메디치 가문이 꿈꾸는 그리스 철학의 고전적 전통이 건축적으로 해석되어 있고, 여기에 미켈란젤로의 다양한 발상이 더해져 디자인적으로 다채롭다.

는 데 총 3만6천피오리노를 썼습니다. 그의 증손자 교황 클레멘스 7세는 라우렌치아나 도서관 건립에 1만2천피오리노를 썼다고 하고요. 수백억원의 천문학적인 돈을 들인 메디치 가문의 문화적 투자는 앞서 말한 것처럼 역사적인 보상을 충분히 받게 됩니다. 도서관 건축과 철학 아카데미의 설립은 전 유럽의 지성들에게 메디치 가문의 문화적 소양을 확실히 각인시켜주었습니다. 유럽의 문화예술인들은 기회가 있을 때마다 메디치 가문에 대한 우호적인 여론을 형성했고, 이는 이후 메디치 가문의 복권과 번영에 지대한 영향을 끼치게 되죠.

사실 메디치 가문의 가업이었던 은행업은 1494년에 완전히 망해

버렸습니다. 코시모의 아버지가 1397년에 세운 메디치 은행은 100년 만에 사라져버렸죠. 그러나 코시모의 문화예술에 대한 열정적인 후원 덕분에 메디치 가문은 유럽 최고의 명문가 반열에 올랐습니다. 금융 재벌에서 문화 재벌로 거듭난 셈이죠. 메디치 가문은 16세기 중엽부터 피렌체의 영주가 되어 피렌체를 통치하게 되었고, 교황 클레멘스 7세를 포함해 세명의 교황과 두명의 프랑스 여왕까지 배출했습니다.

13세기 평범한 상인 집안으로 유럽 역사에 이름을 올린 메디치가는 코시모를 거쳐 유럽 최고의 명문가로 거듭나면서 유럽의 상류문화를 주도했습니다. 결국 메디치는 돈이 아니라 문예적 전통과 교양으로 유럽을 지배한 것이죠. 메디치 가문은 부자가 3대 이상 갈 수 있다는 것을 확실히 보여주었습니다. 그렇게 되려면 금융 자본이 문화예술 자본으로 업그레이드되어야 한다고 코시모 데메디치가 낮은 목소리로 조언하고 있는 듯합니다.

## 일본 부자의
## 화끈한 미술 쇼핑

이제부터는 미술에 대해 지독히 비뚤어진 사랑을 보여줬던 한 부자를 만나볼까요. 미술에 대한 엽기적 사랑을 말할 때 일본인 백만장자 사이토 료에이齊藤了英를 빼놓을 수 없습니다. 그는 1916년 태어나

**빈센트 반 고흐 「가셰 박사의 초상」, 1890년**
1897년에 300프랑에 판매된 이 그림은 100
여년 후 8,250만달러라는 천문학적 경매가를
기록한다.

1996년 눈을 감았는데, 그의 마지막 삶은 여러모로 세계미술계를 불편하게 만들었습니다.

사이토가 미술품을 구매할 때 보여준 상식을 벗어난 씀씀이와 독특한 미술 사랑법은 세상을 몇번씩이나 들쑤셔놓았습니다. 그가 세상을 떠난 지 벌써 상당한 시간이 흘렀는데요. 아직도 많은 이들은 그를 세계 미술시장의 그림값을 천정부지로 올린 장본인으로 기억하고 있습니다. 무엇보다도 그가 보여준 삐뚤어진 미술 소유욕은 소장자의 도덕성을 환기하는 사례로 자주 일컬어지고 있죠.

사이토는 일본 굴지의 제지회사 다이쇼와 제지大昭和製紙의 회장이자 부동산 개발업자였습니다. 그는 1990년 5월 뉴욕에서 연이어 열린 미술 경매에서 돈키호테 같은 대범무쌍한 미술품 구매로 순식간에 해외 뉴스를 독점했습니다. 당시 사이토는 크리스티 경매에서 빈센트 반 고흐의 「가셰 박사의 초상」Portrait of Dr. Gachet을 8,250만달러에 구매했는데, 이 가격은 추정가를 두배 이상 뛰어넘는 기록적인

낙찰가로 당시 세계미술 경매 사상 최고가였습니다.

고흐는 죽기 직전인 1890년 6월 그를 돌보던 의사였던 가셰 박사의 초상화를 두점 그렸습니다. 경매장에 나온 것은 첫번째 오리지널 버전으로 알려져 있죠. 이보다 약간 품위가 떨어지는 쌍둥이 그림은 파리 오르세 미술관Musée d'Orsay에 걸려 있습니다. 오른손으로 턱을 괸 채 생각하는 자세의 가셰 박사는

**고흐의 마지막 순간을 돌보았던 의사 폴 가셰** 고흐는 그를 "어딘지 아파 보이고 멍해 보인다"고 평했다. 가셰는 의사인 동시에 아마추어 화가였으며, 인상파 그림을 선구적으로 구매한 컬렉터였다.

고흐 특유의 호소력 있는 붓터치와 멜랑콜리한 색감 등으로 작품성과 이야깃거리를 두루 갖추고 있습니다. 이 때문에 「가셰 박사의 초상」은 미술시장에서 거래될 때마다 가격이 수직 상승하곤 했습니다.

1897년 최초로 미술시장에 명함을 내밀 때 이 그림은 단돈 300프랑이었습니다. 그러나 곧 상황이 바뀌어 1910년 다시 시장에 나왔을 때는 2,700달러로 가격이 크게 올랐죠. 고흐에 대한 신화가 쌓일수록 가격도 올랐는데, 1938년에는 5만3천달러에 팔렸습니다. 급기야 1990년 크리스티 경매에서 8,250만달러라는 기록적인 가격표가 붙게 되었고요.

1990년 5월 15일 저녁 7시 45분 뉴욕 크리스티 경매장에서 불붙은 가격 경쟁이 최종적으로 어느 일본인의 승리로 막을 내리자 경매

**오귀스트 르누아르 「물랭 드 라 갈레트의 무도회」, 1876년** 르누아르는 이 주제로 두개의 그림을 그렸는데 위의 작품이 1990년 일본의 사업가 사이토 료에이에게 7,810만달러에 팔렸다. 사이토가 사망한 뒤 그가 운영하던 기업이 경영난에 빠지자 이 그림은 5천만달러에 매각되었다.

장에는 순간 적막이 흘렀습니다. 사람들이 천문학적인 그림값에 잠시 말문을 잃은 것이죠. 당시 경매 상황을 중계하던 텔레비전 캐스터는 "크레이지 재패니스"Crazy Japanese, 미친 일본인를 연이어 외쳤다고 합니다. 그전까지 고흐 작품의 최고 경매가는 1987년 소더비 경매에서 「아이리스」가 기록한 5,890만달러였는데, 사이토는 종전 기록을 크게 눌러버린 것이죠.

그러나 이것은 시작에 불과했습니다. 사이토는 이틀 후에 열린 소

더비 경매장에서도 또다시 센세이션을 일으켰습니다. 세계 경매시장을 양분하는 크리스티와 소더비는 경매 날짜를 비슷하게 가져가 홍보 효과를 극대화하려 했는데, 사이토는 두 무대 모두의 주인공이 되었습니다.

사이토는 소더비 경매에서 르누아르Pierre Auguste Renoir의 「물랭 드 라 갈레트의 무도회」Dance at Le moulin de la Galette를 갖기 위해 무려 7,810만달러를 불렀습니다. 여기서 끝이 아니었어요. 로댕Auguste Rodin의 청동 조각 「칼레의 사람들」The Burghers of Calais을 위해서도 429만달러라는 거금을 썼습니다. 미술품 서너점 사자고 단 이틀 만에 1억 6,500만달러라는 천문학적인 돈을 써버린 것이죠. 사이토가 이때 보여준 화끈한 미술 쇼핑은 오늘날까지도 미술계의 전설처럼 전해오고 있습니다.

요즘에는 미술시장의 큰손이 중국의 '차이나 머니'와 중동의 '오일 머니'지만, 당시는 일본의 '재팬 머니'가 전 세계 미술시장을 주도했습니다. 일본 경제의 호황이 정점을 향해가던 1980년대 말부터 세계 자본시장은 일본의 독무대가 되었습니다. 막대한 무역 흑자로 일본에는 달러가 넘쳐났고, 저금리 정책으로 부동산 가격은 하루가 다르게 올랐죠. 넘쳐나는 달러로 일본인들은 세계 자본시장을 하나 둘 공략해나갔습니다. 사실 사이토가 보여준 무모한 미술 투자도 그러한 '재팬 머니'의 징후로 받아들여졌습니다.

## 고흐의 그림을
## 나와 함께 화장해달라

엄청난 재력으로 세계 미술시장을 뒤흔들었던 사이토는 이듬해인 1991년에 또다시 세계인들을 놀라게 했는데요. 이번에는 경악이나 분노라는 말이 더 정확할 것 같습니다. '고흐와 르누아르의 두 그림을 내가 죽거든 관에 넣어 함께 화장하고 싶다'는 그의 유언이 세상에 알려진 것이죠. 사이토의 이 엽기적인 발언은 세계인들을 큰 충격에 빠뜨렸습니다.

미술품을 사는 것은 분명 법적으로 작품의 소유권을 갖는 것입니다. 그렇다고 작품을 파괴할 권리까지 가지는 것은 아니죠. 명작의 반열에 오른 미술품은 세계문화유산의 성격도 지닌다는 것을 그는 미처 깨닫지 못했던 것일까요. 다시 말해 고흐의 「가셰 박사의 초상」을 아는 전 세계의 미술 애호가들의 사랑과 기억을 파괴할 권리가 그에게는 없습니다. 사실 미술품의 취득은 소유보다는 점유라는 개념이 더 어울릴 듯싶은데요. 소장자는 작품을 몇년이고 잘 보관하다가 세상에 온전히 되돌려놓아야 할 의무를 지니기 때문입니다.

'자신과 고흐의 작품을 함께 화장시키겠다'는 사이토의 망언에 대한 비난 여론이 전 세계에서 끓어올랐습니다. 급기야 그는 자신의 발언을 취소한다는 성명을 발표하게 됩니다. 사이토는 1991년 5월 14일 측근을 통해 발표한 성명서에서 "중국에는 진시황의 점토 병마와 명 13능이 있다. 나는 이런 것들을 염두에 두고 반 고흐와 르누

아르에 대해 얘기하고 싶었다. 다시 말해 단지 그 작품들을 영원히 간직하고 싶은 소원을 표현한 것일 뿐"이라고 서둘러 해명했습니다.

사이토는 자신이 소장한 작품에 대한 세계인의 사랑을 확인했음에도 자신의 소장품을 세상과 함께하고 싶지는 않았나 봅니다. 그는 고흐와 르누아르를 구매하자마자 자신만의 특별한 보관실에 처박아버렸죠. 작품을 구매할 때는 '고흐와 르누아르를 일본에 데려오기 위해서는 그 정도는 써야 한다'고 말했지만, 막상 일본인들에게 자신이 소유한 작품을 보여줄 생각은 조금도 없었던 것이죠.

그 독점이 얼마나 그를 즐겁게 했을지 잘 모르겠습니다. 사이토의 이러한 폐쇄적인 애정 덕분에 그가 소유한 명작은 세상과 소통할 기회를 박탈당해버렸죠. 명작은 세상과 함께할 때 더 빛을 발한다는 것을 사이토는 잘 몰랐던 것 같아요.

빛이 강하면 어둠도 깊다고 합니다. 명화를 둘러싸고 보여준 사이토의 무모하고 속 좁은 행각은 곧이어 닥칠 쓸쓸한 개인사적 종말에 비추어 보면 더욱 쓸쓸해지는데요. 그의 연이은 몰락은 일본 경제의 추락만큼 드라마틱해 보입니다. 사이토는 1993년 골프장 인허가 과정에서 자민당 고위당직자와 공모해 시즈오카현 지사에게 1억엔의 뇌물을 증여한 죄로 징역 3년에 집행유예 5년의 형을 선고받습니다.

그가 불법적으로 추진하던 골프장의 이름Vincent Golf Club Sendai은 아이러니컬하게도 고흐의 이름을 딴 것으로 알려져 세간의 실소를 자아냈습니다. 일본경제의 추락과 함께 그의 부동산 개발과 사업들도 난관에 봉착하게 되었고요. 그러던 와중에 1996년 79세의 나이

로 사망했습니다.

사이토의 사망 이후 경영난에 빠진 그의 회사는 결국 고흐의 「가셰 박사의 초상」과 르누아르의 「물랭 드 라 갈레트의 무도회」를 각각 4,400만달러, 5천만달러라는 헐값에 급히 매각했습니다. 고흐의 경우 원금 대비 절반, 르누아르는 3분의 2밖에 건지지 못한 것이죠. 사이토의 무모한 투자 덕분에 그의 회사는 상당한 손해를 입은 것입니다. 그러나 그 시기 일본 6대 도시의 부동산 가격이 최고점에 비해 80퍼센트 가까이 추락한 것에 비교한다면 그림 투자를 통해 얻은 손실은 상대적으로 적었다고 볼 수도 있습니다.

어쨌든 고흐의 「가셰 박사의 초상」은 사이토의 망언 덕분에 전 세계인이 다시 보고 싶어하는 그림이 되어버렸습니다. 사실 「가셰 박사의 초상」은 매각된 후에도 세상에 나타난 적이 없어요. 아직도 많은 이들은 행여나 이 그림이 사이토와 함께 한줌의 재로 사라진 게 아닌가 의구심을 갖기도 합니다. 이 그림이 세상에 다시 나온다면 상당한 뉴스거리가 될 것이 분명해요.

일본인 사업가가 보여준 괴물 같은 미술 소유욕은 여러모로 중세와 르네상스 시대 원조 기업인들의 미술 사랑과 비교됩니다. 화폐경제와 자본주의의 씨를 뿌린 현대 기업인의 선조들은 요즘 사람들에 뒤지지 않을 만큼 미술을 좋아했지만, 그렇다고 경제인의 미덕이라할 자린고비 정신을 망각하지도 않았습니다. 이들이 보여준 순수하고 담백한 미술 사랑은 벼락부자들의 쇼케이스로 변질되는 세계 미술시장의 씁쓸한 뒷맛을 해소시키는 데 도움이 될 것 같습니다.

7장

# 그림값은
# 어떻게 결정되는가

# 화가의 명성에 따라 널뛰는 미술작품 가격

A4 용지를 한장 꺼내 생각나는 대로 이것저것 그려봅니다. 언젠 가 이 종이 한장이 가치를 인정받아 엄청난 가격으로 팔릴 수도 있을까요? 정말 그것이 가능할까요? 물론 가능합니다. 단지 그렇게 되려면 먼저 해결해야 할 일이 몇가지 있을 뿐이죠. 제가 세계적인 유명 인사가 되든지, 아니면 전 세계 사람이 제 필치를 알아봐야 하죠. 쉽지 않은 일이지만 완전히 불가능한 일도 아닙니다.

노르웨이 출신의 화가 에드바르 뭉크Edvard Munch가 100여년 전에 그린 그림 「절규」The Scream가 2012년에 1억2천만달러(한화 약 1,351억원)에 팔렸습니다. 크기가 채 1미터도 되지 않는 종이 한장 가격으로는 믿기지 않는 엄청난 고가죠. 제가 남긴 한장의 종이는 휴지통으로 가지만 누군가의 그림은 미술관으로 가서 사람들에게 감동을 주고, 게다가 금전적으로 무한에 가까운 가치를 생산하는 셈입니다. 휴지통을 멀끔히 바라보고 있노라니 세상이 너무 불공평한 것 같다

**에드바르 뭉크 「절규」, 1895년**  이 작품은 총 네개의 버전이 전해진다. 2012년 소더비 경매에서 종이에 파스텔로 그린 버전이 1억2천만달러에 거래되면서 당시 세계 최고의 경매가를 기록했다.

는 생각이 들면서 괜스레 마음 한 귀퉁이가 시린 것 같습니다.

세계적 스타작가의 작품 가격은 하늘 높은 줄 모르고 치솟고 있는 것이 미술계의 엄연한 사실입니다. 21세기의 화두인 '세계화'는 현재까지 미술계에서는 양극화로 읽힙니다. 지역 미술시장은 경제불황 여파로 어려움을 겪고 있고, 많은 작가들의 삶은 한층 더 가혹해졌습니다.

종이 한장 가격이 1천억원 이상 하는 이 기이한 상황을 과연 누가 정당화할 수 있을까요? 미술품 가격의 기본원칙은 제작비와 작가적 능력의 합입니다. 그러나 이런 천문학적 가격 앞에서는 제작비를 운운하는 것 자체가 무의미하게 보이죠. 이 경우 오직 작가적 능력이나 명성만이 평가의 기준이 되고 있는 셈입니다. 제작비라는 확인 가능한 상수를 뒤로 하고 작가의 창작 능력이라는 애매한 허수만이 과도하게 평가되고 있습니다. 이 때문에 일부 경제학자들은 미술시장을 거품 그 자체로 보면서 시장원리에서 벗어난 도깨비 시장이라고 비난하기도 하죠.

오늘날에는 작가의 명성이나 능력을 과도할 정도로 높이 평가하고 있지만 미술의 긴 역사 속에서 보면 작가 개인의 가치가 전혀 인정받지 못하던 시대도 있었습니다. 그림 가격을 매길 때 그림에 들어간 금은보화 장식 등 호화로운 재료의 가치가 화가의 노고보다 훨씬 더 중요했던 때가 오랫동안 존재했습니다. 퀜틴 마시스의 공방에서 제작된 것으로 알려진 「성모자를 그리는 성 누가」Saint Luke painting the Virgin and Child 를 보면 당시 화가들이 어떻게 그림을 그렸는지를

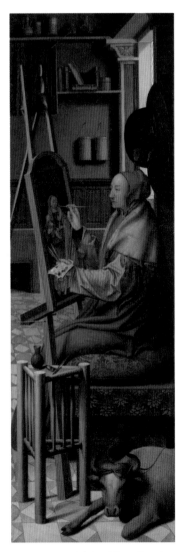

**퀜틴 마시스 공방 「성모자를 그리는 성 누가」, 1530년대** 성 누가는 성모마리아를 그린 것으로 알려지면서 화가들의 수호성인이 되었다.

알 수 있는데요. 이 그림처럼 16세기 화가들은 아주 작은 붓을 이용해 사물을 정밀하게 그려나 갔습니다. 작업 과정이 대단히 노동집약적이었고, 재료비도 많이 들어갔죠. 따라서 당시 그림 가격은 투여된 노동시간과 재료비에 맞춰 결정되었습니다. 오랫동안 그림 가격의 기준은 재료비나 인건비 같은 제작비가 우선이었고, 작가의 명성을 돈으로 쳐서 미술품 가격에 포함시키게 된 것은 그리 오래된 일이 아닙니다. 결국 긴 시간의 축에서 바라보면 미술작품 가격의 무게중심이 제작비에서 작가의 능력 쪽으로 조금씩 옮겨갔다고 말할 수 있습니다.

지금은 도리어 후자가 과도하게 평가되어 있지만 이것도 결국 작가들이 노력해서 쟁취한 역사적 업적입니다. 사실 미술의 근현대사는 작가들이 자신의

능력을 인정받기 위해 부단히 노력한 역사였습니다. 과거 선배 미술가들의 피나는 노력 덕분에 오늘날에는 일부의 화가라도 역사책에 이름을 올리면서 엄청난 부를 누리고 있는 셈이죠.

## 금값보다 작가의 필력이 중요해지다

그렇다면 그림 가격을 매길 때 정확히 언제부터 화가의 능력을 재료비보다 더 쳐주게 되었을까요? 미술사학자들은 이 흥미로운 질문의 실마리를 15세기 이탈리아에서 찾고 있습니다. 15세기 초에만 해도 그림 가격의 상당 부분을 재료비가 차지했습니다. 다음 페이지의 피에트로 로렌체티Pietro Lorenzetti의 「아레초 다폭 제대화」Arezzo Polyptych에서 보듯이 금박으로 호화롭게 장식하는 것이 일반적이었기 때문에 상당량의 황금이 필요했고, 청금석으로 만든 파란색 안료인 울트라마린Ultramarine 같은 재료에도 많은 돈이 투여되었죠.

총액 대비 대략 40퍼센트 이상의 높은 비용이 황금과 고급 안료를 마련하는 데 쓰였습니다. 당시 그림들 대부분은 나무판 위에 그려졌기 때문에 그림을 그리기에 알맞은 크기의 나무를 고르고 다듬기 위해서는 목수들이 해야 할 일도 많았습니다. 호화로운 프레임도 필수였죠. 따라서 목공 작업에도 상당한 돈이 들어갔습니다.

결국 중세 이래로 화가에게 돌아가는 몫은 대략 그림 가격의

**피에트로 로렌체티 「아레초 다폭 제대화」, 1320년** 이탈리아 아레초 지역의 교회에 봉헌된 제대화로 금박을 입혀 화려하게 장식했다. 그림값의 대부분이 금박, 고급 안료, 정교한 목공 프레임에 할애되었으며 화가의 전문성은 크게 인정받지 못했다.

20~30퍼센트 정도에 불과했습니다. 그림 가격에서 화가의 몫이 적었을 뿐 아니라 화가의 가치가 오늘날의 일당 개념처럼 일한 날짜로 계산되거나 그림의 크기로 결정되었기 때문에 실제로 화가의 보수는 그리 높지 않았습니다. 당시 화가의 처우는 숙련된 구두제화공이나 염색공과 별반 다르지 않았던 것이죠.

그러나 15세기가 끝나갈 무렵부터 상황은 달라졌습니다. 화가에

게 돌아가는 몫이 더 커지게 된 것이죠. 이러한 변화는 당시 화가들이 고객들과 체결한 계약서를 통해 확인할 수 있어요. 지금으로부터 500여년 전의 오래된 미술을 말하면서 계약서를 말하는 것이 의아하게 들리나요? 그러나 서양의 경우 이미 중세 시기부터 화가들에게 그림을 주문할 때에도 계약서를 쓰고 그것을 공증해 기록으로 남기기 시작했습니다. 1300년부터 1600년까지 대략 300여건의 그림 계약서가 오늘날까지 전해오고 있죠. 이 계약서에 실린 항목을 잘 살펴보면 당시 사람들이 그림 가격을 결정하는 방식뿐만 아니라 그림을 사고팔 때 무엇을 가장 중요시했는지도 생생히 목격할 수 있습니다.

계약서를 보다보면 15세기 후반부터 화가의 몫이 비약적으로 커진다는 걸 알 수 있습니다. 예를 들어 보티첼리Sandro Botticelli가 피렌체의 산토 스피리토 성당Basilica di Santo Spirito에 봉헌할 제대화를 위해 1485년에 체결한 계약서를 보면 제작비와 화가의 비용이 거의 5 대 5로 대등합니다.

이 계약서에 따르면 "그림값으로 금화 78피오리노를 지불하는데, 이 중 40피오리노는 안료와 목공일에 쓰이고, 화가의 필력으로 38피오리노를 지불한다"라고 되어 있습니다. 화가 보티첼리의 금전적 가치를 계약서에 명시할 때 필력For your brush이라는 용어를 쓴 것이 흥미로운데요. 화가가 작업한 시간이나 그림의 물리적 크기가 아니라 화가의 필력에 대가를 지불한다는 말이 인상적으로 들립니다.

그뿐만 아니라 15세기 후반으로 갈수록 반드시 화가 스스로 그려

**산드로 보티첼리 「성모와 아기 예수」, 1484년** 15세기에 접어들면서 그림값을 정할 때 화가의 재능과 전문성이 고려되기 시작했다. 이 그림의 계약서에는 재료값이나 인건비 외에도 화가의 필력에 대한 대가를 분명하게 명시하고 있다.

야 한다는 단서조항이 강조되는데요. 조수에게 시키지 말고 재능을 가진 화가가 직접 그림을 그려달라는 요구가 커진 것입니다. 더불어 배경에 금박을 입히지 말고 풍경을 그려달라는 주문도 나오죠. 황금이나 보석으로 치장한 그림은 점점 더 촌스럽게 여겨지고, 화가의 필력이 드러나는 그림이 가치를 인정받는 세계가 열린 것입니다.

# 개성과 함께 싹튼
# 경쟁 구조

개성이 근대 르네상스 문화의 핵심으로 부상하면서 서구사회에는 개인의 차별화된 능력에 상응하는 금전적 보상을 용인하는 분위기가 형성되었습니다. 그림 가격을 매길 때에도 화가의 재능을 강조했고, 기량에 따라 화가의 등급을 나누고 차등해서 봉급을 지불하는 경우도 생겼습니다. 화가의 능력을 중요시하면서 화가들의 능력을 구별 짓는 새로운 경쟁 구조가 싹트게 된 것입니다.

예를 들어 1447년 로마 교황청 벽화를 그리기 위해 네명의 화가가 일했지만 능력에 따라서 연봉의 차이는 엄청나게 컸습니다. 프라 안젤리코Fra Angelico는 200피오리노, 베노초 고촐리Benozzo Gozzoli는 84피오리노를 받았지만, 나머지 두명의 작가는 각각 12피오리노만을 받았죠. 프라 안젤리코가 벌어들인 금화 200피오리노는 당시 은행 지점장의 연봉 이상이었습니다. 그러나 무명작가 두명은 일반 숙

| 작가 | 연봉 | 비고 |
| --- | --- | --- |
| 프라 안젤리코 | 200피오리노 | |
| 베노초 고촐리 | 84피오리노 | |
| 조반니 델라 케차 | 12피오리노 | 24피오리노 상향 조정 |
| 야코모 다폴리 | 12피오리노 | |

1447년 로마 교황청 벽화를 그린 화가들의 연봉

런공 수입의 절반에도 미치지 못했죠. 이미 15세기부터 화가들 사이에는 억대 연봉자와 평균 수입도 못 올리는 빈곤한 화가가 공존하는 세계가 열린 것입니다.

화가들 사이에 억대 연봉자가 출현한 것은 프라 안젤리코뿐만 아니라 마사초<sup>Masaccio</sup>, 레오나르도 다빈치 등 미술사에 빛나는 걸출한 화가들이 그림의 가치를 사회적으로 인식시킨 결과이기도 합니다. 화가가 다른 일반 기술자들이 가질 수 없는 새로운 능력의 소유자라는 것을 사회적으로 증명했기에 획득한 업적이죠. 그러나 동시에 이러한 능력을 보여주지 못하는 화가들의 처우는 상대적으로 과거에 비해 더 나빠졌습니다. 결국 미술의 세계가 화려함과 경쟁이 치열하게 교차하는 역사의 무대로 탈바꿈하게 된 것입니다.

1514년 7월 1일 라파엘로는 고향 우르비노<sup>Urbino</sup>에 있는 삼촌에게 편지를 보내는데, 이 편지에서 자신이 금화 3천두카트<sup>Ducat, 13~19세기 유럽에서 통용되던 화폐</sup> 이상의 재산을 모았다고 자랑스럽게 말합니다. 최근 그가 얻은 수입도 적었는데, 베드로 성당의 벽화 작업을 감독하면서 연간 300두카트를 받고 있으며, 교황 집무실에 벽화를 그리면서 1,200두카트를 별도로 받았다고 했습니다. 또한 그림의 가격은 자신이 직접 정하며, 자신이 받는 보수는 다른 작가보다 높다고 했죠. 이 편지에 따르면 라파엘로는 1508년 말부터 1514년까지 근

---

**프라 안젤리코 「니콜라스 5세의 예배당 벽화」, 1448~1450년** 교황 니콜라스 5세의 예배당 벽화를 제작할 당시 프라 안젤리코가 받은 연봉은 200피오리노로, 이는 당시 바티칸에서 일하던 화가들 중 최고 보수에 해당했다.

라파엘로 「보르고 화재의 방」, 1514~1517년  라파엘로는 바티칸에 있는 교황의 집무실에 벽화를 그리면서 동시에 여러 프로젝트를 진행해 상당한 재산을 모았다.

6년 동안 로마에서 일하면서 막대한 재산을 형성했던 것 같습니다. 지금까지 이어지는 라파엘로의 예술적 명성을 고려한다면 그의 업적에 걸맞은 적절한 경제적 보상이 이미 당시에 이루어졌던 것이죠. 라파엘로가 이러한 전례 없는 부를 획득하면서 '미술가 귀족'이라는 새로운 작가 모델이 등장하게 되었습니다. 물론 이때에도 라파엘로처럼 성공한 화가보다는 생활고에 시달리는 화가들이 더 많았을 테지만요.

따라서 역사적으로 보면 미술의 양극화는 어제오늘이 아니라 수백년간 누적된 사실이라는 것을 알 수 있습니다. 인간 개개인의 능력을 강조하는 것이 현대문명의 주동력이라고 말하는데, 그것을 일단 받아들이고 그 속에서 변화를 이끌어내는 것이 작가의 시대적 과제가 아닐까요. 과거의 역사 속에서 우리의 힘든 현실을 또다시 발견하는 것이 그다지 반가운 일은 아닙니다. 그러나 그 덕분에 우리 현실을 좀더 깊게 이해한다면 이런 역사적 탐구가 한낱 헛고생은 아닐 것입니다.

## 기적의 서양미술, 원근법

우리나라 사람들은 생각보다 오래전부터 서양미술을 좋아한 것 같습니다. 우리나라 사람들이 서양미술을 처음 접하게 된 시점은 지금부터 대략 300여년 전까지 거슬러 올라갑니다. 이때 받은 충격과 감동은 상당했던 것으로 전해지죠. 흥미롭게도 우리 조상님들은 첫 만남부터 완전히 서양미술에 매료되어 작품을 사들이는 데 열성적이었습니다. 당시 외국을 다녀온 양반들은 집 안 대청마루에 서양에서 온 그림 한점 정도는 걸어놓았다고 합니다. 오늘날에도 한국 미술시장에서 서구 작가들의 작품이 잘 팔리는데, 서양미술에 대한 이러한 선호는 유구한 역사와 전통 속에 있는 셈이죠.

조선 후기 실학자 이익李瀷의 『성호사설』星湖僿說에는 "요즘 연경에 사신으로 다녀온 사람들이 서양화를 사다가 대청에 걸어놓는다"고 기록되어 있습니다. 아마도 18세기부터 조선은 중국에 들어온 서양화를 재수입하거나 중국으로 이주한 서양인들이 그린 그림을 구매하는 방식으로 서양화를 받아들였던 것 같습니다. 당시에 나온 50여편의 연행록에는 서양화를 구해왔다는 기록이 심심치 않게 나옵니다.

우리 조상님들은 서양미술을 처음 보고서 상당히 놀랐습니다. 그이유는 한결같은데요. 서양 그림이 너무나 사실적으로 그려져 마치실제처럼 튀어나와 보인다는 것이었습니다. 1720년 북경을 다녀온이기지李器之는 북경의 천주교 성당에서 서양 그림을 보고 받은 충격과 흥분을 다음과 같이 소상히 적고 있습니다. "처음 천주당 안에 들어가 얼굴을 들어 언뜻 보니, 벽에 커다란 감실이 있고 그 안에 구름이 가득하고 구름 속에 대여섯 사람이 서 있어 아른거리고 황홀한것이 신선과 귀신이 환상으로 변한 것인 줄 알았으나 자세히 본즉벽에 붙은 그림이었다." 뻥 뚫린 방인 줄 알았는데 자세히 보니 사람이 그린 그림이었다는 것입니다.

안타깝게도 이 시기 우리나라에 들어온 서양 그림 중 지금까지 전해오는 예는 아직까지 없습니다. 그러나 문헌 기록을 찬찬히 살펴보면 공통점을 발견할 수 있는데요. 조선시대 사대부의 눈길을 사로잡은 것은 바로 원근법이 들어간 사실적인 그림이라는 것입니다. 『성호사설』에서도 서양 그림의 입체적 효과를 경이롭다고 평가합니다. "처음에 한 눈을 감고 다른 눈으로 오랫동안 (그 그림을) 주시하면

**「책가도 병풍」, 19~20세기 초**　조선시대 사람들이 17~18세기 북경에서 접한 서양 신문물 중에는 원근법도 포함되었다. 벽 안으로 공간이 실제로 존재하는 듯한 입체감이 잘 표현되어 있다.

궁전 지붕의 모퉁이와 담이 모두 실제 형태대로 튀어나온다"라고 극찬했죠.

　동양에도 물론 가까운 것은 크게 그리고 먼 것은 작게 그리는 기법이 존재했습니다. 그러나 이것을 광학적이고 체계적으로 정리한 서양의 과학적 원근법은 '막힌 벽면이 확장된 것' 같은 착각을 주고 생생한 깊이감을 불어넣는 기적의 화법이었습니다. 우리 조상들은 바로 이 같은 입체적 공간감을 갖춘 서양 그림에 완전히 매료되었던 것이죠. 당시 「책가도 병풍」을 보면 이런 서양화법을 적용하려 했음을 알 수 있습니다.

　사실 우리 조상들은 서양미술 중에서도 가장 서양적이라 할 수 있

는 특징을 제대로 짚어낸 셈입니다. 20세기에 추상미술이 등장하기 전까지 서양미술의 핵심은 바로 원근법에 기초한 사실적 그림이었기 때문이죠. 사람이 조물주인 양 자신이 꿈꾸는 세계를 진짜처럼 보이게 만드는 원근법, 이것에 서양인들도 수백년간 완전히 빠져들었습니다.

## 원근법은
## 자본주의적이다?

복잡해 보이는 서양미술의 역사도 크게 보면 원근법 이전과 이후로 나눌 수 있습니다. 이처럼 원근법은 서양미술의 역사를 크게 양분하는 대발견이자 이후 미술의 의미와 가치, 나아가 미술가의 사회적 지위까지도 바꿔놓았는데요. 서양의 미술가들은 원근법을 통해 자신의 능력을 보여줌으로써 사회적으로 우월한 대접을 받게 되었습니다.

역사적으로 원근법이 제대로 사용된 최초의 그림은 마사초의 「성삼위일체」Santa Trinità입니다. 1426년경에 그려진 작품인데, 이 그림이야말로 그림 중의 그림이라 할 수 있습니다. 그림의 역사를 만든 그림이면서, 동시에 그림에 무한한 가치를 부여하는 영적인 그림이라고 감히 평할 수 있습니다.

아쉽게도 도판만으로는 마사초가 이뤄낸 엄청난 업적을 온전히

**마사초 「성 삼위일체」, 1425~1428년** 원근법이 도입된 최초의 그림으로, 관람자의 시점을 고려하여 그림에 공간감과 입체감을 부여했다. 교회에서 직접 이 그림을 보면 벽 속에 실제 공간이 생긴 듯 벽면이 갑자기 뒤로 물러나며 예수그리스도가 우리 앞에 모습을 드러낸다.

실감하기란 어렵습니다. 「성 삼위일체」는 높이 7미터, 폭이 3미터에 이르는 결코 작지 않은 그림이에요. 제대로 감상하려면 실제 그림 앞에 서서 봐야 합니다. 대여섯 걸음 뒤로 떨어져 그림 중앙을 바라보면 이전에는 전혀 경험하지 못했던 신비로운 시각 충격을 받게 됩니다. 『성호사설』의 말처럼 "처음에 한 눈을 감고 다른 눈으로 오랫동안 주시하면" 넓은 공간이 눈앞에 생생하게 펼쳐지면서 예수그리스도가 우리 앞에 모습을 드러냅니다. 벽 속에 구멍이 생긴 듯 벽면이 갑자기 뒤로 물러나며 그림 속 사람들이 도리어 우리를 우두커니 바라보고 있음을 느끼게 되죠. 평면이 입체로 바뀌는, 이 신비롭고도 놀라운 기법을 이 시기 화가들이 일찍이 이뤄낸 것입니다.

이때부터 사람들은 황금이 들어간 그림보다 원근법이 들어간 그림을 선호하게 되었습니다. 당시 기록을 보면 그림 배경에 금박을 입히지 말고 풍경을 그려달라는 주문이 있습니다. 그림 속에 굳이 금을 표현하고 싶다면 화가의 필력으로 그 효과를 그려야지, 직접 금박을 붙이는 것은 저급하다는 내용도 나오고요.

원근법은 황금과 금은보화가 잔뜩 들어간 그림을 순식간에 촌스럽게 만들어버렸습니다. 화가들 역시 앞다투어 원근법을 새로운 기술로 받아들였습니다. 레오나르도 다빈치가 그린 밑그림을 보면 당시 원근법이 얼마나 정교하게 구사되었는지를 알 수 있죠.

이제 그림은 원근법처럼 화가들이 창조해낸 기술로 평가받는 시대가 되었습니다. 화가의 창조력이 금은보화보다 더 중요한 시대가 열린 것입니다. 그림 가격은 단순히 재료비의 합이 아니라 화가가

**레오나르도 다빈치 「원근법 준비 드로잉」, 1473년**  원근법은 르네상스 회화의 혁신이었고 회화의 새로운 가능성을 세상에 각인시켰다. 다빈치 또한 그림을 구상하는 단계에서 치밀하고 정교하게 원근법을 계산했다.

자신의 능력으로 대상을 얼마만큼 생생하게 잘 구현했는가에 달리게 되었죠. 비로소 미술 가격이 천정부지로 오를 수 있는 기반이 만들어진 셈입니다.

공교롭게도 원근법의 발원지는 자본주의의 고향이라고 일컬어지는 이탈리아 중부의 상업도시 피렌체였습니다. 이 때문인지 어떤 미술사학자는 원근법이 들어간 그림을 가장 자본주의적인 그림이라 평하기도 합니다. 당시 피렌체 상인들의 장부책에 나타나는 말끔한 복식부기가 원근법으로 정돈된 그림 세계와 잘 어울린다는 것이죠.

상업의 도시 피렌체에서는 유능한 상인을 양성하기 위해 일찍부터 수학 교육을 강조했습니다. 덕분에 원근법이 탄생할 수 있었다는

해석도 있죠. 한편 미술비평가 존 버거John Berger는 자신의 저서 『다른 방식으로 보기』Ways of Seeing에서 근대 상인계층에게 그림은 "벽 안에 박아 넣은 금고"였다고 주장했습니다. 다시 말해 상인계층에게 벽에 걸어놓은 그림은 언제든 다시 팔아 돈으로 되돌릴 수 있는 대상이었다는 겁니다. 이러한 그림 속에 원근법이라는 새로운 기법이 첨가되었으니 신흥 상인들에게 그림은 돈처럼 무한한 경제적 가치를 지닌 것으로 보였을 겁니다.

사실 미술이 돈이 되려면 미술도 돈처럼 신비로워야 했습니다. 그런데 원근법 덕분에 미술도 인간의 무궁무진한 능력을 보여주는 신비로운 매체가 되었습니다. 지폐 한장이 오만가지 사물로 몸을 바꾸듯, 미술도 인간이 상상하는 세계를 눈앞에 생생하게 펼쳐주면서 인류의 사고력을 증명하는 증거로 자리하게 된 것이죠. 이처럼 대단한 업적을 이뤄낸 덕분에 미술가의 사회적 지위는 수직 상승하게 되었습니다. 이제부터는 이러한 사회적 분위기의 흐름을 타고 미술과 경제의 관계를 예리하게 포착했던 화가들을 만나봅시다.

8장

돈과 예술가의 삶

# 기업가형 예술가, 뒤러

애플의 창업주 스티브 잡스는 세상을 떠나며 독특한 초상사진을 한장 남겼습니다. 단 한컷의 사진이지만 그의 경영철학을 압축적으로 대변한다고 할 만큼 사진은 독창적이고 강렬합니다. 정면을 응시하는 반짝이는 눈빛, 엄지와 검지를 강조한 그의 손동작으로 미루어 보건대 사진 속에서 스티브 잡스는 유레카Eureka, 깨달았다를 외치고 있는 듯합니다.

이 사진은 새로운 아이디어가 섬광처럼 그의 머릿속을 스쳐가는 순간을 면밀히 잡아내고 있습니다. 인류 역사상 가장 반짝이는 아이디어를 가진 사람 중 한명이자, 창조력을 최우선 경영가치로 앞세운 그를

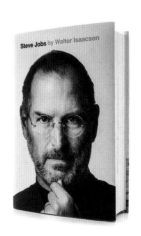

스티브 잡스의 평전

아주 잘 나타내고 있죠.

사실 이 사진 속에는 대기업 총수의 위엄은 온데간데없습니다. 다만 번뜩이는 아이디어가 가득한 개발자의 모습만 있을 뿐이죠. 그의 사진으로 인해 세계를 이끄는 새로운 기업인 이미지가 창조되었습니다. 잡스 스스로도 이 사진이 아주 마음에 들었는지, 그의 공식 자서전 겉표지로 삼았을 정도죠.

기업인을 창작인처럼 표현하고 있는 잡스의 사진을 보고 있노라면 어렵지 않게 지금으로부터 500여년 전에 그려진 알브레히트 뒤러Albrecht Dürer의 「28세의 자화상」을 떠올리게

알브레히트 뒤러 「28세의 자화상(모피 코트를 입은 자화상)」, 1500년  좌우대칭이 강조된 얼굴과 강인한 눈빛으로 자신의 내면세계를 표출하고 있다.

됩니다. 우연의 일치라 보기에는 두 이미지가 너무나 닮았습니다. 정면의 자세부터 세부를 드러내는 부드러운 조명, 그리고 손동작까지 무척 비슷하죠. 뒤러가 이 사실을 알았더라면 잡스를 향해 명백한 표절이라고 한바탕 크게 소송을 걸었을지도 모릅니다.

스티브 잡스가 의도한 것인지, 아니면 철저히 우연으로 이루어진

해프닝인지는 알 수 없습니다. 하지만 그의 모습이 르네상스 화가 뒤러와 닮아 있다는 점은 상당히 의미심장하게 다가옵니다. 잡스가 스마트 혁명이라는 새로운 세계를 열었듯 500여년 전의 뒤러도 미술계에 전대미문의 새로운 세계를 열었기 때문이죠. 이 밖에도 두 사람은 여러가지 면에서 공통점이 있는데요. 사실 뒤러가 살았던 500여년 전 서양미술계에서 그가 이끌어낸 업적은 오늘날의 스마트 혁명과 비견될 만합니다.

**알브레히트 뒤러 「26세의 자화상」, 1498년** 화려한 복장의 뒤러는 스스로를 높은 신분의 귀족처럼 꾸며내고 있다. 성공한 화가는 신분 상승도 가능하다는 것을 보여주려는 듯하다.

　뒤러는 중세의 판화기술을 미술에 새롭게 적용했습니다. 뒤러는 많은 사람들이 언제 어디서나 그림을 즐길 수 있는 일종의 '유비쿼터스Ubiquitous 미술'을 창안했습니다. 다시 말해 잡스가 예술가적 기업가라면 뒤러는 기업가적 예술가라고 말할 수 있죠.

## 판화, 복제예술이라는 새로운 장르

뒤러가 활동하던 시기의 미술은 오늘날의 영화나 텔레비전 같은 영상산업처럼 번창했고 사람들은 그림에 열광했습니다. 하지만 이 유행에 한가지 큰 단점이 있었으니, 그림 가격이 비싸도 너무 비싸 일반 사람들이 작품을 소유하는 것은 엄두도 내지 못했다는 점입니다. 자그마한 패널화 한점도 숙련된 임금노동자의 두세달치 월급을 상회했으니, 보통 사람들이 그림 한점을 집에 걸어놓는 일은 '그림의 떡'이었죠.

뒤러는 이러한 시대적 상황을 기민하게 읽어냈습니다. 그는 판화기술을 곧바로 미술에 적용해 '복제예술'이라는 새로운 장르를 열었습니다. 책을 만들 때 쓰이는 판화기법으로 미술품을 만든 것이죠. 단지 기술만 차용한 것이 아니었습니다. 대중의 관심사와 결합한 주제를 잘 골라 제작하는 것이 성공의 관건이었죠. 대중의 기호만 잘 맞춘다면 쉽게 흥행에 성공할 수 있고, 결과적으로 단품의 회화 작품보다 더 큰 수익을 얻을 수도 있었습니다.

오늘날에도 판화는 같은 크기의 유화 작품에 비해 열배 이상 값이 저렴해요. 그러나 판화란 그 기법에 따라 100장 이상도 손쉽게 복제할 수 있죠. 따라서 만약 판화 작품을 모두 팔 수만 있다면 일반 회화 작품에 비해 엄청난 수익을 가져다주는, 아주 매력적인 사업이 될 수 있습니다. 참고로 오늘날에는 블록체인 기술을 이용한

NFT<sup>Non-fungible token, 대체 불가능한 토큰</sup>로 미술품의 디지털 복제본을 만드는데, 이것의 성공 여부는 이 기술을 통해 새로운 미학이 나오느냐에 달려 있을 겁니다. 15세기 판화의 경우에는 뒤러 같은 작가가 그 일을 해낸 것이고요.

알브레히트 뒤러는 판화 미술시장을 선도적으로 창출해나갔습니다. 물론 판화 미술시장의 가능성을 보고 여기에 뛰어든 작가가 뒤러 혼자만은 아니었습니다. 하지만 뒤러는 대중들의 기호에 맞는 독창적이며 개성 있는 판화를 제작했습니다. 이러한 재능 덕에 경쟁자를 물리치고 엄청난 성공과 부를 거머쥘 수 있었죠.

그의 차별화 전략은 1498년에 목판으로 제작한 「묵시록의 네 기사」<sup>Four Horsemen of the Apocalypse</sup>에 잘 드러나 있습니다. 동시대 판화가들은 기존에 유행하던 성모마리아나 성인의 이야기를 담은 판화를 제작했습니다. 반면 뒤러는 이 판화처럼 당시 사람들이 고민하고 있던 종말론적 상황과 정확하게 맞아떨어지는 작품을 발표했죠.

기독교 세계에서는 500년과 1천년 단위로 종말론이 대대적으로 유행했습니다. 마침 판화가 제작되던 시점인 1498년에도 유럽 땅에 종말론이 번지고 있었습니다. 1500년의 새해가 밝자 "오, 살아 있어 행복하도다!"라고 쓴 시가 나올 정도였죠. 당시 유럽에는 1500년을 기점으로 세상이 끝날 것이라 걱정하는 분위기가 극도로 퍼져 있었습니다. 뒤러는 바로 그러한 시대적 상황을 정확히 읽고, 그것을 이미지로 보여주는 묵시록 연작을 판화로 제작했고요. 그는 이 작품으로 국제적 명성을 얻게 됩니다.

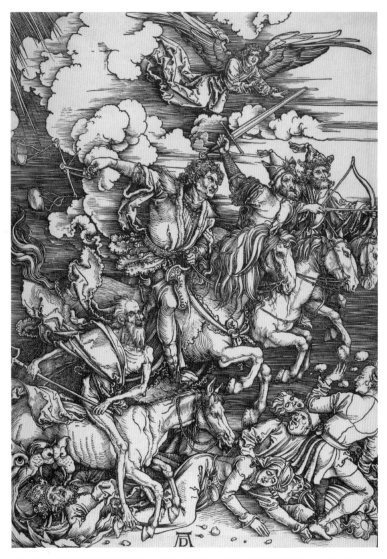

**알브레히트 뒤러 「묵시록의 네 기사」, 1497~1498년**  판화는 당시의 대중미술이었다. 뒤러는 사람들이 호기심을 가질 만한 종말론 이야기를 판화로 제작해 큰 성공을 거뒀다. 판화의 아래 중앙에 그의 서명이 모노그램으로 들어가 있다.

뒤러가 목판화로 제작한 「묵시록의 네 기사」는 『요한계시록』 제6장 제1절에서부터 제8절까지의 내용을 함축하고 있습니다. 네 봉인이 열리고 대역병과 전쟁, 인플레이션, 기근을 상징하는 죽음의 기사가 세상에 내려오는 장면을 담고 있죠. 사람들은 성경에서 읽은 이야기들을 판화 속에서 찾을 수 있다는 점에 대단히 흥미로워했습니다. 또 그림에 비해 가격이 쌌기 때문에 판화를 사서 집에 걸어놓기 쉬웠고 주변의 다른 사람들에게 보여주며 자랑도 했을 것입니다.

## 브랜드를
## 미술에 도입하다

무엇보다도 뒤러는 최초로 '브랜드' 개념을 미술에 도입한 작가기도 합니다. 뒤러는 값싼 작품이라도 작가의 존재감이 선명히 새겨져야 대중을 더욱 유혹할 수 있다는 점을 일찍이 간파했습니다. 「묵시록의 네 기사」를 보면 그림 아랫부분 가운데에 새겨진 마크가 보이는데요. 바로 뒤러의 서명입니다. 그의 이름 앞 글자(A+D)를 따서 만들었는데, 이 마크는 뒤러 공방의 트레이드마크가 되었습니다.

이 마크는 그의 그림이나 판화에 언제나 등장하며, 그림을 사는 구매자에게 작품의 가치를 보장하는 역할을 하게 되었습니다. 오늘날 애플사의 사과 로고가 가지는 아우라Aura를 선도적으로 보여준 예라고 해도 과언이 아니죠.

뒤러가 28세에 그린 자화상은 너무 오만한 듯한 모습 때문에 미술사학자들에게 비판받기도 합니다. 뒤러의 이 자화상은 스티브 잡스에게 부지불식간 영향을 끼쳤을 정도로 강렬한 에너지를 발산하지만 사실 이 그림도 앞 세대에 유행하던 그림에 영향을 받았는데요. 뒤러의 자화상은 세상의 창조주로서 예수그리스도가 축복을 내리는 도상과 아주 유사합니다.

뒤러는 예수가 들어갈 바로 그 자리에 자신의 얼굴을 집어넣은 것입니다. 뒤러의 자화상은 스스로를 예수처럼 드러내고 있으니 대단히 호기가 넘치다 못해 불경스럽다고 할 만하죠. 뒤러는 창작하는 예술가의 사회적 지위가 급격히 변하던 시기를 살았던 인물입니다. 뒤러는 이 같은 도발적인 그림을 통해 화가의 창조적 역할을 새롭게 인식한 창작인의 각성을 보여주고 싶었던 것이 아닐까요. 뒤러가 태어난 시대에 화가의 신분은 여전히 중세 시대 기술노동자처럼 낮았습니다. 그러나 뒤러가 본격적으로 활동에 돌입하던 15세기 말이 되면 화가는 점차 창작인으로 자리잡아 신분이 급상승하기 시작합니다.

스티브 잡스와 뒤러의 초상화를 비교해서 보았지만 누가 누구를 베꼈는지는 풀기 쉬운 문제도, 그리 중요한 문제인 것 같지도 않습니다. 뒤러 자신도 동시대 작품을 베끼고 있으니 말이죠. 정말이지 디자인의 창의성 문제는 답을 내기 어려운 것 같습니다.

요즘 들어 부쩍 디자인 송사를 벌이는 애플사를 보면 스티브 잡스의 빈자리가 아쉽기도 합니다. 이 대목에서 잡스가 예술가로서의 삶의 자세를 강조한 메시지 하나를 결론으로 제시하고자 합니다. 한마디로 창조적으로 살기 위해서는 시점을 미래에 두어야 한다는 메시지인데, 요즘의 애플사 경영에 참고가 될 듯싶습니다.

**안토넬로 다메시나 「축복을 내리는 예수그리스도」, 1465년** 오른손을 가운데로 올려 축복을 내리는 예수의 그림은 15세기 유럽에서 유행했다. 뒤러는 이 자세를 빌려 자신을 창조주 예수처럼 표현하려 했다.

창조적인 방식으로, 예술가로 살려면 뒤를 너무 자주 돌아보지 말아야 한다. 당신이 한 일, 당신이 어떤 사람인지를 기꺼이 받아들이고 또 이것들을 던져버릴 수도 있어야 한다.

# 방황하는 천재, 다빈치

1994년 마이크로소프트사의 빌 게이츠<sup>Bill Gates</sup> 회장은 비싼 값을 치르고 누군가의 메모로 가득 찬 노트 한권을 구매했습니다. 지금도 그가 소장하고 있는 이 노트는 「코덱스 레스터」<sup>Codex Leicester</sup>라고 알려진 레오나르도 다빈치의 작업노트입니다.

르네상스의 천재 화가 레오나르도 다빈치, 그는 집요할 정도로 자신의 작업 과정을 꼼꼼히 기록했습니다. 여러권의 작업노트를 남겼는데, 그중 하나가 빌 게이츠 회장의 손에 들어간 것이죠. 빌 게이츠 회장이 레오나르도 다빈치의 노트를 구매했다는 소식이 세상에 알려지자 사람들은 오늘날의 천재가 과거의 천재에게 보내는 헌사라고 이 작품의 구매 행위를 치켜세웠습니다.

빌 게이츠 회장 자신도 천재 작가의 필적이 담긴 노트를 한권 가지게 된 것을 아주 자랑스럽게 생각했습니다. 그는 이 작품을 구매한 일을 다음과 같이 회상합니다.

**레오나르도 다빈치 「코덱스 레스터」, 1506~1510년**  다빈치는 누군가가 자신의 아이디어를 베끼지 못하게 하려고 거울에 비춰봐야 알 수 있도록 왼쪽에서 오른쪽으로 글을 썼다.

그래요, 나는 아주 운이 좋게 이 노트를 가지게 되었습니다. 사실 내가 집에 돌아가 부인에게 노트 한권을 살 거라고 말했더니, 집사람은 이를 대수롭게 생각하지 않았어요. 그러자 나는 이건 아주 대단히 특별한 노트라고 또다시 말해야 했죠.

고작 72쪽짜리 얇은 노트 한권을 손에 넣기 위해 그가 지불한 돈은 모두 3,080만달러(한화 약 247억원)였습니다. 아무리 천재의 원형이라고 알려진 르네상스 대가가 남긴 것이라지만 종이 한장의 메모가 10억원 이상의 값어치를 가지고 있다니 놀라울 따름이죠.

뜬금없는 상상일 수도 있겠지만 정작 레오나르도 다빈치가 이 같은 소식을 접한다면 어떤 반응을 보일까요? 먼저 자신의 업적이 후

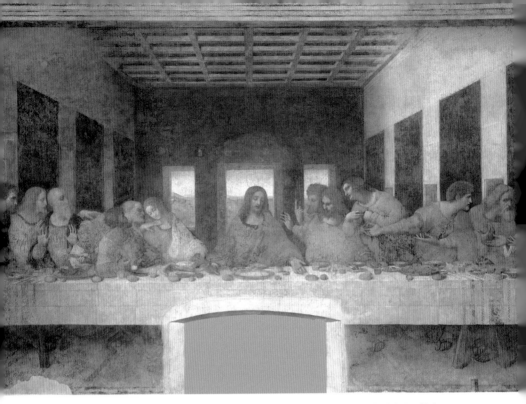

대에 이렇게까지 인정받는 것에 대해 기뻐할 것입니다. 그러나 다른 한편으로는 자신이 살던 당시에도 인정받았더라면 좋았을 텐데 하면서 한숨을 쉬었을 거예요.

사실 레오나르도 다빈치는 평생 제대로 된 예술 지원을 한번도 받지 못했습니다. 지금은 빌 게이츠 회장 같은 엄청난 재력가뿐 아니라 일반 사람들까지도 그를 인정하고 그의 작품을 보거나 사기 위해서라면 큰 값이나 수고를 치를 준비가 되어 있죠. 그러나 정작 다빈

치가 활동하던 당시 그의 주변에는 다빈치의 재능을 알아주고 통 큰 지원을 해주는 후원자가 없었습니다.

그래서 레오나르도 다빈치에게는 언제나 '불운한 천재'라는 칭호가 붙습니다. 결과적으로 그가 남긴 작품 수는 손꼽을 정도로 적고, 그나마 대부분은 미완성 작품에 불과합니다. 우리가 서양미술사의 최고 걸작이라고 손꼽는 「모나 리자」와 「최후의 만찬」The Last Supper 조차도 사실은 미완성 작품입니다. 사람들은 시작만 하고 정작 마무

리는 짓지 않은 그의 그림들을 두고 천재 특유의 병적인 완벽주의 탓이라고도 합니다만, 뒤집어 보면 사람들이 그를 기다려주지 않은 면도 있죠. 다시 말해 명작을 완성하기 위해 필요한 시간을 그에게 허락해주지 않았다는 것입니다.

## 다빈치를 파멸시킨 것은 메디치 가문?

레오나르도 다빈치의 생을 추적하다보면 르네상스 시대 예술 후원방식의 약점을 제대로 짚어낼 수 있습니다. 그가 활동하던 르네상스 시대의 대규모 예술 프로젝트는 재력가들의 집중적인 지원에 의해 이뤄졌습니다. 유력한 가문들이 자신들 주변에 작가군을 거느리고 예술사업을 펼쳤는데요. 이 독특한 지원방식을 '후원인 제도'라고 불렀고, 대표적인 예로 앞서도 이야기한 메디치 가문의 후원을 손꼽습니다.

이런 방식의 제도하에서는 '주인 어르신'의 눈에 들면 제대로 된 큰일을 맡을 수 있지만, 눈 밖에 나면 그야말로 찬밥 신세였습니다. 불행하게도 레오나르도 다빈치의 경우 후자에 속한다고 봐야 할 것입니다. 그의 작품 상당수가 미완성인 점만 봐도 그렇죠.

말년의 레오나르도 다빈치는 노트에 "나를 만든 것도 메디치 가문이고, 나를 파멸시킨 것도 메디치 가문이다"라고 적었습니다. 생

을 마감하기 직전 자신의 참담한 심경을 작업노트 속에 솔직히 고백한 것이죠. 사실 그의 주장은 그다지 틀린 말도 아닙니다. 다빈치가 오랜 견습 생활을 마무리하고 본격적으로 작업을 시작할 때, 피렌체에서 밀라노로 그를 내친 사람이 바로 로렌초 데메디치Lorenzo de' Medici이기 때문입니다.

우리가 르네상스의 최고 설계자라고 부르는 코시모 데메디치의 손자답게 로렌초도 예술 후원에는 일가견이 있었습니다. 그러나 레오나르도 다빈치만큼은 그의 눈에 별로 탐탁하게 보이지 않았던 것 같아요. 후세의 기록에 따르면 스무살의 청년 레오나르도 다빈치는 메디치 가문의 식솔로 들어가 여러 문인들을 만나게 되었습니다. 고대 조각을 연구할 수 있는 기회도 얻었죠. 이때 받은 인문 교육이 향후 그의 수학부터 공학, 해부학까지 다방면에 걸친 관심의 원천이 되었을 것입니다. 다빈치가 메디치 가문이 자신을 만들었다고 말하는 것은 바로 이 부분을 의미할 거예요.

그러나 다빈치가 메디치 가문이 자신을 망쳤다고 말하는 것도 크게 틀리지는 않습니다. 다빈치가 제대로 된 일을 시작하려 하던 바로 그때 메디치 가문은 그를 밀라노 궁정으로 파견시켰기 때문입니다. 1482년, 갓 30세의 청년이었던 다빈치는 거창한 자기소개서 한 장을 들고 밀라노로 갔습니다. 루도비코 스포르차Ludovico Sforza라는 야심가가 밀라노의 정계를 완벽히 장악하자 그의 궁정에 들어가면 큰 일감을 얻을 수 있다는 희망을 가지고 밀라노로 향한 것입니다. 다빈치가 밀라노로 간 배경에는 예술가를 외교적 채널로 이용하려

**레오나르도 다빈치 「초대형 대포 제작을 위한 드로잉」, 1487년** 다빈치는 밀라노 궁정에 제출한 자기 소개서에서 자신이 무기 제작자이자 진지 구축 등 공병 기술이 뛰어나다는 것을 장황하리만큼 길게 강조한 후 마지막에 회화와 조각도 가능하다고 간단히 덧붙였다.

했던 로렌초 데메디치의 전략이 큰 역할을 한 것으로 알려져 있습니다. 북부 이탈리아의 실력자와 좋은 관계를 유지하려던 로렌초 데메디치는 멋진 예술가를 보내 환심을 얻으려 했고 여기에 다빈치가 이용된 것이죠.

이에 레오나르도 다빈치는 1482년부터 1499년까지 장장 17년 동안 밀라노에 머물게 되었습니다. 그의 30대와 40대 대부분을 밀라노에 머문 셈이죠.

그러나 그가 예술가로서 받은 대접은 결과적으로 매우 초라했습니다. 초반에는 거의 활동하지 못했고, 후반에 가서야 몇몇 대규모 프로젝트를 주문받을 수 있었죠.

덕분에 밀라노에서 「최후의 만찬」이라는 대작을 남겼지만 그의 왕성한 창작력을 고려할 때, 밀라노에서 남긴 업적은 상대적으로 미미했습니다. 사실 밀라노의 실력자 루도비코 스포르차는 그를 주로 파티 플래너나 무대 디자이너로 고용했습니다. 밀라노 궁정에서 레

오나르도 다빈치가 맡은 일거리가 주로 결혼식이나 만찬장의 실내 디자인이었다고 하니, 돌이켜보면 예술적 재능의 큰 낭비였다고 평할 수 있습니다.

## 재능을 인정받지 못한 불운의 예술가

천성이 화가였던 레오나르도 다빈치가 밀라노에서 그림 그릴 일감을 구하다 처음 얻은 일거리가 밀라노 프란체스코 수도회 성당에 성모마리아상을 그리는 일이었습니다. 어쩌면 피렌체에서 온 신참내기 화가를 떠보기 위한 프로젝트였을지도 모릅니다. 어찌 되었든 레오나르도 다빈치는 이 작업을 멋지게 성공하죠. 「동굴의 성모」 Virgin of the Rocks라고 알려진 이 그림은 두개의 버전이 전해지는데요. 첫번째 그림이 프랑스로 팔려나가자 새로 하나 더 그린 것이 지금은 런던 내셔널 갤러리National Gallery에 소장되어 있습니다.

그러나 이 그림에 얽힌 사연을 자세히 살펴보면 여기서도 다빈치의 불운을 또다시 목격할 수 있습니다. 주문받은 대로 두번째 그림을 완성했지만 주문한 이가 가격을 터무니없이 깎았기 때문이죠. 처음에는 대략 금화 100피오리노로 계약했지만 주문자가 이를 4분의 1로 깎자고 해서 양측은 긴 송사에 들어갔습니다. 최종적으로 다빈치와 그의 동료들이 받은 가격은 원래 계약했던 금액의 절반에 불과

**레오나르도 다빈치 「동굴의 성모」 1차 버전, 1483~1486년** 밀라노의 프란체스코 성당에서 의뢰한 그림으로 지금은 루브르 박물관에 소장되어 있다.

했죠. 오늘날 이 그림이 미술시장에 나온다면 천문학적인 가격에 팔릴 것이 분명합니다. 그러나 다빈치가 활동하던 당시 그의 그림은 가격 측면에서 다른 화가들의 것과 별반 다르게 취급받지 못했던 것입니다.

가격뿐 아니라 레오나르도 다빈치의 창작력도 당대 사람들에 의해 크게 견제받았던 것 같습니다. 런던 내셔널 갤러리가 소장하고 있는 「동굴의 성모」는 최근 과학적 분석 기법을 통해 새롭게 연구되었는데 이 과정에서 새로운 밑그림이 발견되었습니다. 그간 미술계는 창의력 넘치는 다빈치가 똑같은 성모상을 왜 두개씩이나 그렸을까 하는 의문을 갖고 있었습니다. 새로운 과학적 분석 기법을 통해 밝혀낸 바에 따르면 원래 다빈치는 다른 구도의 그림을 그리려 했던 것 같습니다. 하지만 밀라노 프란체스코 성당 측의 요청에 떠밀려 유사한 그림을 그릴 수밖에 없었던 것으로 해석되죠.

부강하지만 예술적으로 척박했던 밀라노에서 17년을 흘려보낸 레오나르도 다빈치는 이

**레오나르도 다빈치 「동굴의 성모」 2차 버전, 1495~1508년** 성당의 요구에 맞춰 다시 제작한 버전으로, 현재는 런던 내셔널 갤러리에 소장되어 있다.

레오나르도 다빈치 「자화상」, 1512년경

후에도 자신을 지원해줄 수 있는 후원자를 찾아 이탈리아 곳곳을 헤맸습니다. 결국 생의 말년에 이르러서야 프랑스 왕의 스카우트를 받아 프랑스 서쪽 루아르Loire 근처의 도시 앙부아즈Amboise로 이주해 서너해를 살다 쓸쓸히 생을 마감했습니다.

이때 그가 남긴 유품으로는 노트 몇권과 「모나 리자」를 비롯한 그림 몇점뿐이었습니다. 프랑수와 1세François I의 선견지명 덕분에 오늘날 「모나 리자」는 이탈리아가 아닌 프랑스 루브르 박물관Musée du Louvre의 최대 걸작으로 손꼽히고 있죠. 이뿐만 아니라 그가 남긴 노트 중 한권이 오늘날 천문학적 가격으로 거래되고 있으니 역사의 아이러니가 이보다 더 클 수는 없을 것 같습니다.

# 몰락한 집안의 가장, 미켈란젤로

제 미술 감상의 역사에서 결정적인 분기점을 꼽는다면 바로 시스티나 예배당 벽화를 본 때일 것입니다. 지나친 과장일 수 있겠지만 미켈란젤로가 그린 시스티나 예배당 벽화를 제대로 한번이라도 보고 나면 미술에 대한 생각의 틀을 바꾸지 않을 수 없습니다. 한 개인이 창조한 것이 얼마나 위대할 수 있는지, 그리고 미술이 인간에게 얼마나 큰 감동을 줄 수 있는지를 명확히 보여주는 곳이 바로 시스티나 예배당이라고 감히 말할 수 있을 것 같습니다.

미켈란젤로가 그린 이 그림은 스케일에서부터 남다릅니다. 폭 14미터, 길이는 자그마치 41미터에 달합니다. 천장 벽면만 따져도 500평방미터고, 주변부까지 합치면 1천평방미터 규모죠. 그야말로 상상을 초월하는 초대형 화폭인 셈입니다. 만약 4절(39.5×54.5센티미터) 도화지를 앞에 놓고 뭘 그려야 할지 쩔쩔맨 경험이 있다면 그것의 수천 배에 해당하는 시스티나 예배당 천장이 얼마나 큰 화폭인지 느낄 수

미켈란젤로 부오나로티 「시스티나 예배당 천장벽화」, 1508~1512년

있을 거예요. 그야말로 망망대해라 부를 만하죠.

미켈란젤로는 이 거대한 화폭 속에 수백명의 군상을 웅장하게 펼쳐놓았습니다. 구약성서 「창세기」에 나오는 '천지창조'부터 '노아의 방주'까지 인류 역사를 중앙에 집중시켜놓은 것입니다. 그 주위의 창틀 사이마다 예수 탄생을 예언한 예언가들을 큼지막하게 그려넣었습니다. 무엇보다도 이 그림들은 우리 눈에서 20미터 이상 떨어진 천장에 자리하고 있습니다. 이 그림을 보려는 사람은 바닥으로부

터 거의 7층 정도의 높이를 한없이 올려다봐야 하는 셈입니다. 그림
이 까마득한 하늘 속에 펼쳐진 것처럼 보이죠. 잠시 쳐다만 봐도 목
이 뻐근할 정도고요. 그런데 이런 곳에 매달려 4년 동안이나 작업했
다니, 미켈란젤로의 집념과 투지에 절로 고개가 숙여집니다.

   이렇게 엄청난 미술을 탄생시킬 때 미켈란젤로는 어떤 생각을 하
고 작업대에 올랐을까요? 그림만 일견 놓고 보면 미켈란젤로는 일
상적 삶에서도 대단히 고상한 정신을 유지한 학자풍 인물이라고 예

상됩니다. 그러나 막상 그의 개인사를 추적하다보면 대단히 당혹스럽고 모순되는 개성을 만나게 되죠.

사실 미켈란젤로의 미학을 말할 때 '공포감을 줄 정도의 극한의 아름다움'을 의미하는 테리빌리타terribilita라는 용어를 자주 쓰게 됩니다. 이 말은 그의 괴팍한 성격을 지칭하는 데에도 아주 꼭 맞아떨어져요. 미켈란젤로는 난폭한terrible 성격의 소유자였고, 그의 다혈질은 시스티나 예배당 작업 때도 수시로 폭발했습니다.

오늘날까지 전해오는 미켈란젤로의 초상화를 보면 그의 코가 주저앉아 있다는 것을 알 수 있는데요. 사실 미켈란젤로는 그의 재능만큼 잘난 척도 심했습니다. 이 때문에 선배 화가한테 맞아 콧등이 주저앉았다고 하죠. 이로써 가뜩이나 별 볼일 없는 외모는 더 추해졌고, 그렇지 않아도 외톨이 같던 그의 성격은 더 심하게 고립되었습니다. 한편 천재들의 숙명이라고 할 수 있는 우울증이 마음속 한 구석에 자리하게 되었습니다. 항상 사람들이 자신을 질투하고 모함한다는 피해망상증도 있었고요. 그뿐만 아니라 화를 내거나 흥분하면 안하무인으로 행동했는데, 심지어 교황 앞에서 거들먹거리다 얻어맞았다는 이야기까지 전해올 정도입니다.

시스티나 천장벽화 작업이 한창 진행되고 있을 때 교황 율리우스 2세가 일을 재촉하자 미켈란젤로는 사과는커녕 도리어 "끝날 때 끝

**시스티나 예배당 내부 전경** 시스티나 예배당은 미켈란젤로의 천장화와 「최후의 심판」 벽화 외에도 페루지노, 보티첼리, 기를란다요 등 당대 최고의 화가들의 벽화로 장식되어 있다.

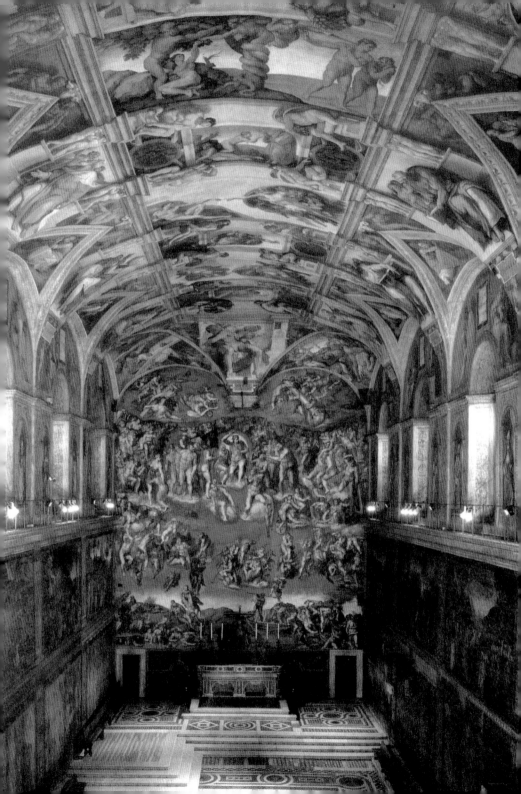

나겠지요"라며 성의 없이 대꾸하는 바람에 교황을 격분시켰다고 합니다. 미켈란젤로만큼 다혈질이었던 교황 율리우스 2세는 이 말을 듣고 분노해서 손에 든 지팡이로 미켈란젤로의 머리를 내리쳤다는 이야기가 전해오죠. 당시 교황은 황제보다 더 높은 존재였습니다. 그 앞에서 호기를 부린 미켈란젤로의 배짱은 지금 생각해도 황당할 정도로 당차 보입니다.

## 예술만큼 금전에도
## 열정적이었던 미켈란젤로

미켈란젤로의 남다른 자존심에는 그의 출신 배경도 어느 정도 영향을 끼쳤을 것입니다. 미켈란젤로는 1475년 피렌체 근교에서 태어났습니다. 비록 몰락했지만 원래 그의 집안은 귀족이었습니다. 은행업이 가업이었지만 미켈란젤로가 태어나던 당시 사업이 별로 신통치 못해 아버지는 가업을 접고 공직으로 자리를 옮겼습니다. 지금으로 치면 시골 면장 정도의 자리에 올라 생계를 이었죠. 미켈란젤로의 출신 배경은 당시 화가나 조각가의 출신 배경을 기준으로 놓고 본다면 꽤 높은 편에 속했습니다. 미켈란젤로 자신도 이 점을 언제나 자랑스럽게 생각하면서 이름을 쓸 때는 부오나로티Buonarroti라는 성을 꼭 넣곤 했죠.

미켈란젤로의 집안은 그에게 자부심을 주었지만, 재정적 측면에

**미켈란젤로 부오나로티 「피에타」, 1499년** 24세에 제작한 이 조각상으로 미켈란젤로는 일약 유럽 미술계의 스타작가로 발돋움했다. 미켈란젤로의 작품 중 유일하게 서명이 들어가 있는데 무명의 젊은 조각가가 이렇게 완숙하고 완결된 작품을 만들었다는 것을 사람들이 믿어주지 않았기 때문이다.

서 보면 완전히 골칫거리였습니다. 미켈란젤로는 평생 검소한 생활을 한 것으로 알려져 있는데요. 자신에게 돈이 들어갈 일은 별로 없었지만 식구들의 돈 문제로 항상 골머리를 썩여야 했습니다. 그는 4형제 중 둘째였지만 집안의 유일한 소득원이었습니다. 미켈란젤로가 평생토록 자신의 형제들로부터 금전적으로 시달리는 것을 보면

**시스티나 예배당 천장벽화 복원 모습** 5년간 지속된 시스티나 예배당 천장화 작업 과정은 고행에 가까웠는데 미켈란젤로는 수년 동안 위를 바라보면서 그림을 그려 목이 뒤틀렸고, 물감이 끊임없이 얼굴로 흘러내려와 눈이 멀 정도였다고 한다. 그럼에도 미켈란젤로는 거의 혼자 힘으로 이 대작을 완성한다.

애처롭기도 하고, 다른 한편으로는 미켈란젤로가 왜 그렇게 돈 문제로 고객들과 수시로 다퉜는지를 이해할 수 있습니다.

미켈란젤로는 예술에 대한 열정만큼 금전 문제에서도 열정적이었고, 그만큼 돈 계산을 할 때에는 아주 철두철미한 모습을 보였습니다. 자신의 작품을 거래하거나 프로젝트를 진행할 때, 약속한 돈이 제때 들어오지 않으면 불같이 화를 내곤 했죠.

교황 율리우스 2세의 명령으로 시스티나 예배당 천장벽화를 비롯해 여러 프로젝트를 진행할 때 돈을 제때 받지 못하자 아예 짐을 싸서 고향 피렌체로 돌아가기까지 했습니다. 결국 교황 율리우스 2세는 메디치 가문을 통해 영향력을 행사하면서, 황급히 돈을 마련해 그의 마음을 되돌려야만 했죠. 그가 교황에게 얻어맞고 피렌체로 돌아갔을 때에도 교황은 그간 밀린 임금인 금화 500두카트, 대략 5억원을 보내 그의 마음을 겨우 되돌렸다고 합니다.

물론 미켈란젤로가 돈 때문에 시스티나 예배당에 그림을 그린 것만

214

은 아니었을 것입니다. 교황의 예배당에 거대한 벽화를 그리는 것 자체가 화가로서 얼마나 큰 영광이자 기회인지, 그 스스로도 너무나 잘 알고 있었을 테죠. 그러나 당시 미켈란젤로가 쓴 편지를 보면 이 시기 가족들과의 돈 문제로 골머리를 썩이고 있었던 것이 분명합니다. 이 때문에 그가 작업대에 오르게 된 데에는 금전적인 문제도 한몫했을 겁니다.

본격적으로 시스티나 벽화 작업을 시작하던 1508년 7월, 미켈란젤로는 동생에게 분노의 편지를 보냈습니다. 아마도 동생이 임대 사업을 하다 망한 후 아버지를 금전적으로 괴롭힌다는 소식을 접한 후였을 것입니다. 그

미켈란젤로 부오나로티 「시스티나 예배당 천장벽화를 그리고 있는 자신의 모습을 그린 스케치」, 1509~1510년

는 불같이 화를 내며 자기 동생을 '짐승만도 못한 놈'으로 부릅니다. 당장 달려가 다리를 분지르고 싶지만 지금 하는 일 때문에 참는다고 쓰면서 자기가 가문을 일으켜 세우기 위해 얼마나 노력하고 있는지 아느냐고 푸념하죠. 미켈란젤로는 거듭해서 자신은 가문의 영광을

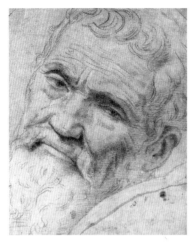

다니엘레 다볼테라 「미켈란젤로의 초상화」,
1550~1555년

되찾기 위해 온갖 괄시와 어려움을 참아내면서 그림을 그리고 있다고 적었습니다.

미켈란젤로는 시스티나 예배당 천장의 광활한 벽면 아래에 서서 엄청난 예술적 도전정신을 느꼈을 것입니다. 그의 마음속에서 활활 타오르는 정열의 한 귀퉁이에는 분명 성공과 금전에 대한 욕심도 자리하고 있었을 테죠. 시스티나 벽화를 한없이 쳐다보고 있노라면 그러한 세속적 열망도 최종적으로는 그의 예술에 긍정적으로 작용했다고 생각하게 됩니다.

집안 문제로 골머리를 썩이면서도 다른 한편으로는 이런 고상한 그림을 그려야 한다는 현실이 아이러니하게 보이기도 합니다. 그러나 뒤집어 보면 이것이 보다 진실한 예술가의 모습이 아닐까요? 부채를 자산으로 만들 듯 예술가들은 이러한 일상적 번민을 예술로 한 단계 승화시키는 초인적인 힘을 보여주었고, 바로 그 지점이 우리를 감동시키고 있습니다.

# 빚 많던 빛의 화가,
# 렘브란트

1639년 1월 5일 네덜란드의 화가 렘브란트는 주택 구매 계약서에 서명을 했습니다. 그가 사려는 집은 암스테르담의 신흥 부호들이 모여 사는 곳에 위치한, 그림처럼 멋진 집이었죠. 구매 가격은 당시 네덜란드 돈으로 1만3천길더, 지금으로 치면 우리 돈 13억원 정도입니다. 실로 어마어마한 돈이었죠. 렘브란트가 구입한 집은 지상 3층, 지하 1층의 대형 주택이었습니다. 이 시기 암스테르담의 평균 주택 가격이 1,200길더인 것으로 추정했을 때, 일반 주택의 열배 이상을 초과하는 초호화 주택이었죠.

이때 렘브란트의 나이는 고작 33세였습니다. 그러나 그는 이미 미술시장의 스타작가로 명성을 떨치고 있었습니다. 이 시기에 그려진 렘브란트의 자화상을 보면 한눈에 보기에도 위풍당당함이 흘러넘쳐요. 아마도 그는 자신의 눈부신 성공을 만방에 과시하고 싶었을 것입니다. 새로이 구매한 멋진 집이야말로 자신이 거둔 예술적 승리를

**렘브란트 하우스** 렘브란트가 초상화가로서 승승장구하던 시기에 거액을 주고 구매했다. 그러나 화가로서 인기가 떨어지고 투자에 실패하면서 잔금 상환과 이자의 압박을 견디지 못하고 파산하게 되고, 쇠락의 길로 들어서게 된다.

증명하는 확실한 전리품이 될 만했죠. 렘브란트가 존경해 마지않던 대가 루벤스가 비슷한 나이에 호화 저택을 샀다는 점도 그의 주택 구매욕을 자극했을 것입니다.

　그러나 과시의 대가는 비쌌습니다. 렘브란트는 1656년에 경제적 파국을 맞이하는데, 그렇게 된 이유의 상당 부분은 바로 이 집 때문이었거든요. 렘브란트가 집을 인수할 때 지불한 돈은 고작 집값의 4분의 1 정도였습니다. 나머지 잔금은 연 5퍼센트씩 나눠 내는 조건이었는데, 십수년이 지난 후에도 그는 주택 잔금을 거의 갚지 못했

습니다.

1563년부터는 잔금 상환 압박이 거세졌습니다. 급기야 렘브란트
는 1656년 법원에 개인 파산을 신청하고 맙니다. 지금 개념으로 본
다면 결국 신용불량자가 된 것이죠. 이때 렘브란트의 나이는 50세였
습니다. 이렇게 그의 집은 법원 경매에 넘겨졌고, 고작 1만1천길더
에 팔렸습니다. 렘브란트는 이 집을 무려 17년 동안 소유하면서 연
간 5퍼센트씩 이자를 냈는데요. 단순히 따져봐도 손해가 이만저만
큰 것이 아니었습니다. 집뿐 아니라 그가 소유한 모든 것이 경매에
넘겨졌지만 그것들로도 렘브란트가 진 빚을 완전히 청산할 수는 없
었습니다.

눈부신 성공을 거둔 것처럼 보였던 렘브란트의 삶은 이제 한순간
에 비참해졌습니다. 그는 자신의 호화 저택에서 빈민가 임대주택으
로 이사해야 했습니다. 신용불량자로 낙인 찍혀 어떤 경제활동도 자
신의 이름으로 할 수 없게 되었죠. 그림을 그리면 곧바로 채무자들
이 그의 작품을 빼앗아갔습니다. 급기야 렘브란트는 1660년에 두번
째 부인이었던 헨드리케Hendrickje Stoffels와 아들 티투스Titus van Rijn
의 이름으로 그림 가게를 내고, 자신은 이 화랑에 고용되는 방식으
로 그림을 그려나갔습니다.

렘브란트가 생의 마지막에 그린 자화상에는 지금까지 겪었던 격
동의 시간이 잘 응축되어 있습니다. 그림 속의 그는 단출한 외투를
걸치고 겸손하게 두 손을 모은 채, 우리 쪽을 가만히 쳐다보고 있습
니다. 아무 할 말이 없다는 듯 입은 꼭 다물어져 있고, 표정도 무덤

**렘브란트 판 레인 「34세의 자화상」, 1640년**
모피와 벨벳으로 이루어진 화려한 의복, 당당한 눈빛에서 성공한 화가의 자신감이 엿보인다.

덤합니다. 앞서 그려진 그의 자화상과 비교해 보면 차이는 더욱 극명한데요. 호화 저택을 구매한 당시인 30대 초반에 그려진 자화상은 한눈에도 자신감이 넘칩니다. 화가보다는 멋쟁이 신사에게 어울릴 것 같은 고급 옷과 화려한 모자가 눈에 띄죠. 난간에 걸친 팔에서는 약간의 건방짐까지 보일 정도입니다.

렘브란트는 대체 왜 호화 저택을 무리하게 사려 했을까요? 앞서 말한 대로 자신의 성공을 어느 정도 과시하고 싶었을 것입니다. 아울러 이웃하는 신흥 부호들과 어울리면서 새로운 고객층을 확보하는 것을 기대했을 수도 있습니다. 무엇보다도 당시 그의 수입을 고려해볼 때 이 정도의 집값은 충분히 감당할 수 있을 거라 생각했을 테죠.

사실 이 집을 사려던 당시 렘브란트의 수입은 엄청났습니다. 한점 당 500길더씩이나 하는 초상화 주문이 밀려 있었죠. 또 1,600길더, 대략 한화로 1억6천만원이라는 엄청난 대금을 지급받기로 한 「야경꾼」The Night Watch 같은 대규모 작업도 이미 예약되어 있었고요. 한편

렘브란트에게 그림을 배우기 위해 재능 있는 젊은 작가들이 그의 문하에 계속 모여들었습니다. 당시 화가의 작업실은 오늘날의 미술학원처럼 그림을 가르치기도 했는데, 렘브란트처럼 성공한 작가의 스튜디오에는 전국 방방곡곡에서 유능한 젊은 예비 작가들이 그림을 배우기 위해 찾아왔습니다. 이들은 연간 100길더라는 큰돈을 수강료로 지불했습니다.

암스테르담 미술계에 데뷔한 지 5년 만에 렘브란트가 거둔 상업적 성공은 대단했습니다. 그

**렘브란트 판 레인 「63세의 자화상」, 1669년**
렘브란트가 죽기 직전에 그린 자화상으로 온갖 풍파를 거치고 생의 끝자락에 선 사람의 겸손함과 차분함이 드러난다.

는 판화가로서도 명성을 얻었는데요. 렘브란트의 판화 중에는 「100길더 판화」Hundred Guilder Print라는 애칭으로 불리는 작품들이 있습니다. 「100길더 판화」는 문자 그대로 100길더짜리 판화라는 것인데, 판화 한점이 웬만한 작가의 유화만큼 비쌌다는 것이 렘브란트의 성공을 증명합니다. 100길더는 당시 노동자의 무려 네달치 월급이었거든요. 렘브란트의 명성이 어느 정도였는지를 잘 보여주는 단적인 예죠.

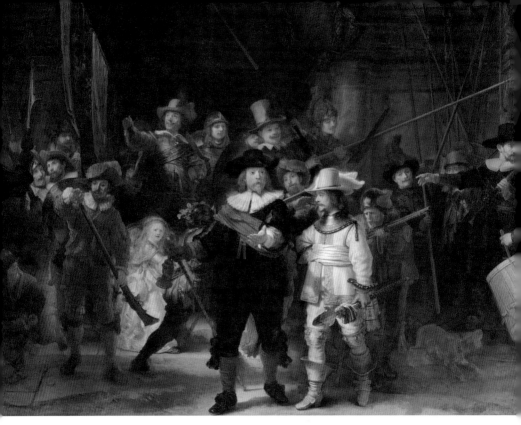

렘브란트 판 레인 「야경꾼(프란스 바닝 코크 대장의 민병대 집단 초상화)」, 1642년  세로 4미터, 가로 3미터에 육박하는 대형 집단 초상화로, 그림에 등장하는 총 34명의 민병대원 중 16명이 각각 100길더씩 지불하고 그림을 주문했다. 렘브란트는 이 그림으로 총 1,600길더를 지급받았다.

    작품 판매로 인한 수익에다가 몰려드는 문하생들이 내는 학비까지 합치면 렘브란트의 연간 소득은 3천길더 이상으로 추청할 수 있습니다. 1647년 기록에 따르면 렘브란트의 재산은 무려 4만길더 이상이었죠. 지금으로 치면 40억원대의 자산가인 것입니다. 그러니 마음만 먹으면 구매한 주택의 잔금 따위는 언제든 금방 치를 수 있다고 자신했을 테죠.

**렘브란트 판 레인 「100길더 판화」, 1647~1649년**　판화의 인쇄본 한장에 100길더에 판매되었다 하여 붙여진 이름이다. 100길더는 웬만한 유화를 살 수 있는 큰돈으로 당시 렘브란트의 명성이 극에 달했음을 짐작할 수 있다.

　　그러나 렘브란트는 잔금 지불을 차일피일 미루다 결국 빚의 늪에 빠져 개인 파산까지 맞이했습니다. 파산 당시 집의 잔금이 아직 8,400길더가 남아 있었고, 여기저기 빌린 돈도 자그마치 1만2천길더였다고 합니다. 한때 4만길더의 자산가였던 렘브란트는 10년 만에 빈털터리가 되고 말았습니다.

# 투자가 렘브란트,
# 투기의 나라 네덜란드

렘브란트는 왜 경제적으로 상승 기류에 있을 때 집값을 완전히 지불하지 않아 화를 자초했을까요? 빚 독촉에 시달리던 렘브란트가 1656년 7월 14일 암스테르담 고등법원에 개인 파산을 선언하자, 법원은 곧바로 집을 포함해 그가 소유한 모든 것을 압류해 경매에 넘겼습니다. 이때 작성된 자산 목록을 보면 렘브란트가 그림으로 벌어들인 막대한 돈을 어디에 투자했는지 알 수 있습니다.

경매에 나온 렘브란트의 자산 목록에는 악기, 무기, 골동품, 서적, 수입산 고급 가구, 아시아산 의류까지 다양한 품목이 나열되어 있습니다. 렘브란트가 이처럼 신기한 물건들을 사들이는 데 관심이 많았다는 것은 다른 기록에서도 확인할 수 있는데요. 1637년 희귀한 조개껍데기 하나를 11길더라는 큰돈으로 구매하기도 했죠. 화가로서 멋진 그림을 그리기 위해 좋은 소품을 찾아다녔다고 해석할 수도 있겠지만, 아마도 당시의 여느 상류층처럼 사치품에 대한 소유욕이 적지 않았다고 보는 쪽이 정확할 것입니다.

한편 렘브란트의 자산 목록에는 자신의 그림뿐 아니라 동시대 작가들의 그림도 무려 60점이나 있었습니다. 빚에 쪼들리면서도 60점이나 되는 그림을 가지고 있었다면 그가 단순히 취미로 다른 작가의 그림을 사들인 것 같지는 않습니다. 렘브란트는 화상으로도 활동했고, 실제로 루벤스의 그림을 100길더에 사서 170길더에 되팔았다는

다비드 테니에르 「자신의 미술관에서 그림을 감상하는 레오폴트 빌헬름 대공」, 1651년경  이런 종류의 그림은 당시 카탈로그 역할을 했다. 여기에 그려져 있는 빌헬름 대공의 소장품들은 대부분 이탈리아 화가들의 작품으로, 당시 북유럽 컬렉터들의 구매 성향이 이탈리아 화풍으로 기울어 있었다는 것을 잘 보여준다. 모자를 쓴 빌헬름 대공이 새로 구매한 작품을 감상하고 있고, 막대기를 함께 물고 있는 두 마리 개는 작품을 구입할 때 벌이는 경쟁을 암시한다.

기록도 있거든요. 이렇게 보면 렘브란트는 고수익을 목표로 미술품이나 고가의 희귀한 물품에 투자했다고 해석할 수 있습니다.

당시 네덜란드에서는 그림을 사고파는 것이 일상이었습니다. 상류층뿐 아니라 심지어 시골 농부까지도 그림에 투자했다고 알려져 있죠. 이 시기 네덜란드를 방문했던 영국인 존 이블린John Evlyn은 네

덜란드에는 시골 촌부의 집마저도 곳곳에 그림이 걸려 있다고 기록했습니다. 심지어 그는 한 농부가 그림을 사자마자 다시 팔아 이익을 남기는 장면을 목격하기도 했습니다. 그의 여행기에서는 앞서 살펴봤던 안트베르펜의 16세기 아트 페어 모습도 연상할 수 있지만 점차 과열되어가는 네덜란드의 미술시장도 엿볼 수 있습니다.

우리는 늦게야 로테르담Rotterdam, 네덜란드 제2의 도시에 도착했다. 그때는 마침 네덜란드인들이 해마다 여는 그림 시장 같은 것이 열리고 있던 참이었다. 그곳은 그림으로 가득했다. (…) 놀라운 광경이었다. (…) 이렇게 그림 시장이 형성되고 그 값도 싼 이유는 네덜란드에 땅이 부족하기 때문이다. 그림이 투자 대상인 것이다. 누구나 사고팔 수 있는 흔한 상품이기 때문에 일반 농민도 기꺼이 그림에 200~300브라반트파운드씩 지불한다. 네덜란드인들은 자신의 집을 그림으로 가득 채우고 있다.

자본주의 역사상 최초의 버블로 알려진 '튤립 투기'가 벌어진 곳이 바로 네덜란드였습니다. 따라서 이곳에서 최초로 미술 투기가 벌어졌다고 해도 충분히 납득이 갑니다. 그러나 잘나가던 네덜란드 경제는 1650년을 정점으로 점차 쇠퇴하기 시작했습니다. 특히 1652년부터 1654년까지 영국과 벌인 전쟁은 재앙이었죠. 이후 찾아온 불황의 희생자가 바로 렘브란트였던 것입니다.

렘브란트가 활동하던 바로 그 시기는 미술을 거래하는 방식의 대

전환이 일어나던 때였습니다. 앞서 르네상스 시기의 유럽 미술계는 후원자들이 주도한 시대였다고 언급했죠. 메디치 가문 같은 큰손들이 미술계를 호령하던 시대였습니다. 그러나 17세기부터는 점차 주도권이 시장으로 옮겨 갔습니다. 미술계도 시장을 통한 자유경쟁 시대가 도래한 것입니다.

미술시장이 활성화되면서 작가 개인의 자유는 확대되었지만 도리어 유동성도 커졌습니다. 그만큼 성공과 실패의 폭이 커지면서 화가 간 경쟁도 치열해졌죠. 당시 많은 화가들은 궁핍한 삶을 살거나 안정된 수입원을 찾아 부업을 해야 했습니다. 예를 들어 풍속화 전문 화가였던 얀 스텐Jan Steen과 북구의 「모나 리자」라고 알려진 「진주 귀걸이를 한 소녀」Girl with a Pearl Earring를 그린 얀 페르메이르Jan Vermeer는 부업으로 여관업을 해야만 했습니다. 풍경화가 호베마Meindert Hobbema는 세금 징수원으로 일했고, 루이스달Jacob van Ruisdael은 의사로 직업을 변경했죠. 대다수의 화가들은 가난했고, 렘브란트처럼 초기에 성공한 작가들도 자신의 그림이 안 팔릴지도 모른다는 불안함 속에 살아야 했습니다. 이런 상시적 위기감은 당시 정치경제 상황과 맞물려 언제든지 투기를 불러일으킬 수 있었죠.

# 부동산을 잃은 뒤 얻은
# 불후의 명작들

렘브란트가 경제적으로 실패할 수밖에 없었던 가장 큰 이유 중 하나는 그의 그림이 예전처럼 팔리지 않게 되었다는 점입니다. 어찌보면 무리해서 산 집이 애물단지였던 것 같기도 해요. 집을 사고 난 후부터 렘브란트는 일이 정말 풀리지 않았습니다. 1642년에는 첫번째 부인이 죽었고, 그의 그림을 찾는 고객들의 발길도 눈에 띄게 줄어들었습니다. 한마디로 그는 한물간 화가가 된 것이죠.

1642년에 그려진 「야경꾼」에서 암시되었듯 렘브란트는 초상화를 그릴 때에도 작품성을 고집하면서 점차 대중들의 취향과는 멀어졌습니다. 사람들은 그를 '철학적인 초상을 그리는 화가'라고 평가했는데, 너무 어려운 그림을 그리는 화가라고 여긴 것입니다.

물론 이러한 사실도 미술시장이 얼마나 변덕스러운지를 보여주는 좋은 예가 됩니다. 한때는 그에게 부와 명예의 날개를 달아주었지만, 순식간에 절망의 나락으로도 보낼 수 있는 것이 바로 미술시장의 논리였습니다. 렘브란트를 찬양하던 평론가들도 하나둘 그에게 등을 돌리면서 악의적인 평가를 내놓기 시작했습니다. 렘브란트가 대상을 정확히 그릴 실력이 없기 때문에 애매하게 그린다고 평하거나, 심지어 그의 그림은 물감이 마치 '똥처럼 흘러내린다'고 조롱했습니다. 이러한 악의적인 비판에 대해 렘브란트는 크게 분노하며 정면으로 맞선 것 같습니다. 물론 그는 화가답게 그림을 통해 이러한

**렘브란트 판 레인「미술 평론에 대한 풍자」, 1644년** 미술 평론가가 어리석음을 상징하는 당나귀의 외형으로, 화가는 원숭이 얼굴로 굽실거리는 모습으로 묘사되어 있다. 이러한 미술계를 조롱하듯 렘브란트는 자신에 대한 비평문으로 엉덩이를 닦고 있다.

비판에 대처했죠. 이 시기에 렘브란트가 그린「미술 평론에 대한 풍자」Satire on Art Criticism가 바로 그러한 예입니다.

이 드로잉에는 평론가처럼 보이는 사람이 건방진 자세로 앉아 초상화로 보이는 두점의 그림을 평가하고 있습니다. 그의 모자 사이로 튀어나온 당나귀 귀는 무식과 탐욕을 상징합니다. 화가로 보이는 사람이 그 앞에서 굽실거리고 있는데, 얼굴은 원숭이처럼 생겼고 허풍스러운 황금 메달을 목에 두르고 있습니다. 맨 오른쪽에는 그림 구매자로 보이는 두 사람이 그림을 고르고 있지만 신통한 판단을 내

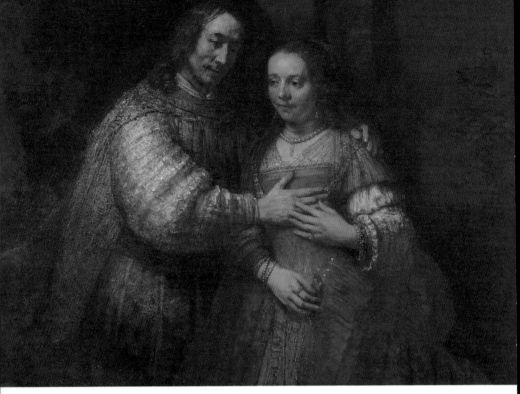

**렘브란트 판 레인 「이삭과 레베카(유대인 신부)」, 1665~1669년** 렘브란트가 생의 마지막에 그린 그림으로 두 남녀는 성경의 이삭과 레베카로 보인다. 남자의 의복 소매에 덩어리진 물감들이 독특한 패턴과 양감을 형성하고 있지만 당대 비평가들은 렘브란트의 이러한 회화적 실험이 마치 '흘러내리는 똥'과 같다며 폄하했다.

릴지는 미지수입니다. 이런 어수선한 분위기 속에서 한 사람이 등을 돌리고 앉아 태평스럽게 일을 보면서 우리 쪽을 쳐다보고 있네요. 아마도 그는 어리석은 평론가의 글이 쓰인 종이로 밑을 닦고 있을 것입니다. 당시 미술계를 조롱하고 있는 이 사람은 바로 렘브란트 자신으로 짐작됩니다.

변덕이 심한 시장경제의 속성을 렘브란트가 미리 간파했어야 했

다고 말하는 것은 너무나 순진한 평가입니다. 유동성이 커질수록 사람들은 일확천금을 노립니다. 이것이 보통 사람의 마음이고, 렘브란트도 그런 점에서는 그저 평범한 인간이었던 것이죠.

렘브란트는 경제적 몰락을 겪고 나서 도리어 예술 표현에 있어서 무한한 자유를 얻었습니다. 정상적인 경제활동을 할 수 없게 되면서 보다 충실히 자신만의 예술 세계에 몰입했거든요. 렘브란트는 경제적 파국을 맞이하고 생을 마감하는 그 순간까지 12년간 끈질기게 작업하면서 수많은 명작을 탄생시켰습니다. 이 시기 그가 그린 그림은 하나같이 철학적 깊이가 느껴지는 감동적인 그림들입니다.

렘브란트는 이러한 불굴의 예술혼으로 자신을 마멸시킨 그의 집을 다시 자신의 소유로 되돌려놓았습니다. 렘브란트가 빚 때문에 쫓겨난 바로 그 집은 오늘날 그를 기념하는 미술관으로 쓰이고 있거든요. 그의 과감한 투자 덕분에 렘브란트는 레오나르도 다빈치나 미켈란젤로보다도 더 크고 화려한 개인 미술관을 갖게 된 것입니다. 이래서 역사는 돌고 돈다고 말하는 것인가 봅니다.

# 셀프 마케팅의 귀재, 루벤스

　누군가에게 역사상 가장 위대한 미술가를 뽑아보라고 하면 아마도 사람들마다 의견이 갈릴 것입니다. 그러나 역사상 가장 성공적인 미술가를 선정하라면 그리 어렵지 않게 한 작가의 이름을 떠올리게 되는데요. 페테르 파울 루벤스입니다. 1577년 태어난 그는 1640년 유명을 달리하는데, 일생 내내 부와 명성을 쥐어 명실상부 바로크 시대 플랑드르 제일의 화가라 할 수 있습니다.

　루벤스는 위대한 미술가 명단에도 당당히 이름을 내밀 만한 재능 넘치는 작가였지만, 그의 이름은 비즈니스적으로 성공한 미술가 명단 속에서 더 환하게 빛을 발할 것 같습니다. 지금으로부터 400여 년 전, 루벤스는 화가로서 누릴 수 있는 현세의 부와 명예를 호화롭게 누렸거든요. 그뿐만 아니라 루벤스의 활동은 오늘날의 상업주의 미술의 메커니즘을 완벽하게 예견하고 있습니다.

　연예인만큼 유명한 미술가, 일상과 예술을 아우르는 다재다능한 아

티스트를 말하라면 우리는 미국
의 팝아티스트 앤디 워홀을 떠올
립니다. 루벤스도 이러한 평가가
아주 잘 맞아떨어진다고 할 수
있습니다. 아마도 루벤스는 좋
은 작가가 유명해지는 것이 아
니라, 유명해지면 좋은 작가가
될 수 있다고 발상을 바꾼 최초
의 근대적 작가였을 것입니다.

루벤스는 작품 활동만큼이나
파티와 이벤트를 여는 것도 중
요시했습니다. 그의 작업실은 언
제나 당시 상류층이 모이는 사
교의 장이 되곤 했죠. 물론 루벤
스가 연 파티는 자연스럽게 그

**페테르 파울 루벤스 「46세의 자화상」, 1623년**
고급스러운 검은 옷을 입은 왕궁귀족이자 외
교관으로 스스로를 묘사한 자화상이다. 일찍
이 성공한 화가의 자신감이 드러난다.

의 작품을 홍보하는 장으로 이어졌고요. 루벤스는 일필휘지의 필력
을 선보여 많은 사람들을 놀라게 했습니다. 그림을 그리면서 비서에
게 시를 불러주거나 편지를 받아 적게 하고, 동시에 조수들에게 작
업 지시를 내리는 등 1인 3역의 정열적인 일처리 능력으로 방문객들
을 감동시키곤 했죠.

루벤스는 화가이면서도 자기 매체만을 고집하지 않았습니다. 섬
유, 건축, 파티 인테리어 등 자신의 재능이 발휘될 만한 장이라고 생

페테르 파울 루벤스 「모피를 두른 헬레나 푸르망」, 1630년대

각하면 주저 없이 참여했죠. 특히 당시 사람들이 좋아하던 판화뿐 아니라 책의 표지 디자인 같은, 일급 화가가 맡아서 하기에는 다소 허름해 보이는 일거리조차도 서슴없이 받아 처리했습니다. 판화나 책 디자인을 통해 자신의 이름을 세상 방방곡곡에 알릴 수 있다는 것을 루벤스는 정확히 알고 있었던 것이죠.

앤디 워홀의 뒤를 이어 네오팝아트 Neo Pop Art 의 세계를 펼친 제프 쿤스 Jeff Koons 는 한때 이탈리아의 여배우 치치올리나 Cicciolina 와 연분을 뿌리며 결혼해 세인의 눈길을 끌었습니다. 이러한 화젯거리는 그의 작품 가격을 올리는 데 적지 않은 일조를 했을 텐데요. 이렇게 스캔들을 이용한 마케팅의 원형을 루벤스의 생애에서도 찾아볼 수 있습니다. 루벤스는 1626년

에 자신의 첫번째 부인이 흑사병으로 사망하자 4년 만에 재혼을 했습니다. 새 신부의 나이는 고작 열여섯이었고, 이때 루벤스의 나이는 이미 쉰셋이었습니다. 새 부인은 나이만 어린 것이 아니라 '북유럽의 비너스'라고 불린 절세미인이었습니다. 루벤스는 이 여인을 진심으로 사랑했는지, 생의 마지막 10년간 제작된 그림 속에 수도 없이 그려 넣었습니다. 「모피를 두른 헬레나 푸르망」Helena Fourment in a Fur Robe에서 화면 밖을 쳐다보는 그녀의 눈길은 자신이 사랑받고 있는 것을 알고 있는 듯 다소곳하면서도 당당하죠. 열여섯의 나이에 루벤스와 결혼한 그녀는 이후 10년 동안 루벤스와 살면서 무려 다섯 명의 아이를 낳았고, 마지막 아이는 루벤스가 죽은 후에 태어났습니다. 사후 루벤스는 부인과 자식들에게 막대한 재산을 남겼습니다.

## 현세의 명예와 부를 호화롭게 누리다

루벤스의 정력적인 활동은 이뿐만이 아니었습니다. 역대 화가들 중 부동산에 대한 열망에 관해서는 루벤스를 앞지르기가 쉽지 않을 것 같아요. 그는 20대의 대부분을 이탈리아에서 활동하고 1608년 고향인 벨기에의 안트베르펜으로 돌아왔습니다. 당시 예술의 본고장이었던 이탈리아 땅에서 명망을 얻은 신예 작가가 고향으로 돌아오자 안트베르펜의 왕공귀족들은 앞다투어 그에게 몰려들었습니다.

**루벤스가 소유했던 스텐 성**  노년의 루벤스는 자신의 분주했던 생을 마감하기 위해 시내 외곽에 있는 고성과 땅을 사들였다. 위 성의 거래가는 9만길더로 현재 돈으로 환산하면 거의 100억원대 수준이다.

그는 물밀 듯 쇄도하는 주문에 멋진 작품으로 화답했죠.

이 당시 루벤스가 벌어들인 수입이 얼마나 좋았는지, 그는 단 2년 만에 지금 봐도 엄청나게 웅장해 보이는 이탈리아풍 대저택을 안트베르펜 한복판에 지었습니다. 건축비로 무려 2만4천길더가 소요된 이 저택은 루벤스의 작업실 겸 사무실로 적극 활용되었습니다. 루벤스는 곧이어 투자 목적으로 안트베르펜 시내에 집 한채를 더 사기도 했죠.

한편 새 신부를 맞아들인 노년의 루벤스는 시내 외곽에 있는 고성과 주변의 땅을 사들였습니다. 투자 목적이라기보다는 자신의 분주

**페테르 파울 루벤스 「스텐 성의 가을 풍경」, 1635년경** 명예와 부를 아낌없이 누린 루벤스는 스텐 성에서 여유로운 노후를 보냈고 후원자를 위한 주제에서 벗어나 자신이 그리고 싶은 풍경을 그렸다.

했던 여생을 조용히 마감하기 위한 집으로 추정되는데요. 거래 가격을 보면 일반인의 상상을 초월합니다. 무려 9만길더에 달했는데, 현재 돈으로 환산하면 거의 100억원대 수준입니다. 하지만 그가 사들인 땅 주변의 광활한 평야와 성의 규모를 보면 납득이 가요. 스텐 성 Château de Steen과 주변의 땅을 사들인 루벤스는 스스로를 스텐 경이라는 호칭으로 불렀고, 그의 여유로운 노후는 말년의 풍경화에 잘 담겨 있습니다.

루벤스는 모든 면에서 웬만한 왕공귀족 부럽지 않은 삶을 살았습니다. 그는 기사 작위도 받았는데, 하나도 아니고 두개나 받았습니

다. 당시 플랑드르를 지배하던 알버트 공작의 외교 특사로 에스파냐
와 영국에 파견돼 활동하면서 두 국가에서 각각 기사 작위를 수여
받은 것이죠. 지금도 영국의 미술관에서는 루벤스의 이름 뒤에 항상
경卿, Sir이라는 작위를 함께 사용합니다.

한편 소득 면에서도 루벤스는 당시 왕공귀족에 뒤지지 않았습니
다. 당시 군소 귀족들의 대략적인 연수입은 6천~1만4천길더라고 알
려져 있는데, 루벤스는 그림을 팔아서 연간 3만길더 이상의 소득을
올렸습니다. 이 밖에도 루벤스는 골동품 거래를 통해 상당한 부수입
을 올린 것으로 알려져 있습니다. 1626년에는 자신의 컬렉션을 일괄
적으로 10만길더에 영국의 버킹엄 공작에게 팔아넘기기도 했죠.

## 자본주의를 예견한
## 루벤스의 공방

팝아트의 선구자 앤디 워홀은 자신의 작업실을 공방Workshop이
아니라 공장Factory이라고 불렀는데, 이러한 별칭은 루벤스의 작업실
에도 아주 잘 맞아떨어집니다. 루벤스가 화가로서 성공적으로 이름
을 날릴 수 있었던 비결은 바로 그의 효율적인 작업방식에 있었습니
다. 그는 여러 화가들을 고용해 각각 자신의 기량에 맞는 부분을 그
리도록 했습니다. 루벤스 자신이 스케치를 그리면 그것을 옮기는 작
가, 얼굴만 그리는 작가, 옷을 그리는 작가, 장신구를 그리는 작가,

**빌렘 반 헤히트 「아펠레스의 스튜디오」, 1630년경** 고대 그리스의 전설적인 화가 아펠레스의 작업실을 그린 상상화이지만, 루벤스의 안트베르펜 작업실을 기초로 그린 것으로 추정한다. 이 그림을 그린 빌렘 반 헤히트는 루벤스의 제자였고, 루벤스는 당시 '북유럽의 아펠레스'로 불렸다.

배경만을 그려 넣는 작가 등 각각의 단계를 달리해 그림을 체계적으로 그려나갔죠.

그림을 그릴 때 제자들의 도움을 받는 것은 이미 중세 때부터 일반화되었지만, 루벤스의 경우 이러한 도제식 공방 운영을 공장식으로 확대시켜 적용했다는 점에서 남달랐습니다. 그는 작업의 단계를 보다 세분화시켰을 뿐만 아니라, 제자들의 재능을 파악해 이들을 적재적소에 배치함으로써 그림을 단계별로 수준 높게 완성시켜나간

**페테르 파울 루벤스 「마르세유 항구에 도착하는 마리 드메디시스」, 1623~1625년** 메디치 가문 출신의 프랑스 왕비 마리 드메디시스가 자신의 생애를 기념하기 위해 루벤스에게 의뢰한 일대기 연작 중 하나이다. 거대한 그림 24점으로 구성되는 초대형 프로젝트였으나, 체계적이고 효율적인 공방 시스템을 갖추고 있던 루벤스는 이를 2년 만에 완성했다.

것입니다. 마지막 단계에서 루벤스가 자신의 서명을 멋들어지게 집어넣으면, 다양한 화가의 손을 거쳐 완성된 그림도 모두 루벤스의 작품이 되었습니다.

미술의 위대한 점은 미리 미래를 보여줄 수 있다는 것입니다. 루벤스는 회화 제작방식의 현대화를 통해 자본주의 생산체제가 가지는 분업의 효율성을 미리 예견해 보여주었습니다. 애덤 스미스Adam Smith는 1776년 출판한 『국부론』The Wealth of Nations에서 분업이 생산성을 얼마나 극적으로 높일 수 있는지 다음과 같이 주장했습니다.

한 사람은 철선을 뽑아내고, 다른 사람은 그것을 곧게 펴고, 그다음 사람이 그것을 자르고, 그다음 사람은 날카롭게 하고, 그다음 사람은 머리 부분을 얹을 수 있도록 그것을 갈아낸다. (…) 따

왼쪽 그림의 밑그림

라서 이 열명이 하루에 핀을 무려 4만8천개나 만들어낸 셈이다. 하지만 만약 이 사람들이 모두 따로따로 독자적으로 일한다면 하루에 한명당 20개도 만들지 못할 것이 분명하며, 아마 하나도 못 만들 수도 있다.

현재까지 알려진 루벤스의 유화 작품은 대략 3천점입니다. 실로 기록적인 숫자죠. 피카소도 평생 엄청난 수의 작품을 남겼지만 유화 작품의 경우는 2천점 정도로 기록됩니다. 당시 일반적인 화가가 평생 그려낸 작품 수가 100~200점을 넘지 않은 것을 보면, 루벤스의 작품 생산량은 경이로울 정도로 높다고 평가할 수 있죠.

루벤스는 이렇게 철저하게 비즈니스적인 자세로 활동하면서 제자들과 동료들의 재능을 착취하는 악덕 고용주라는 비판을 받기도 했습니다. 게다가 왕공귀족들에게 아첨하는 비굴한 작가라는 꼬리표도 항상 그를 따라다녔죠. 그러나 그가 보여준 상업주의적 태도는 오늘날의 일부 작가들에게서 더 노골적으로 드러난다는 점에서 덮어놓고 그를 비판하기보다는 그 같은 행동 양식이 나오게 된 사회적 맥락을 면밀히 살피는 편이 더 좋을 성싶습니다.

유럽의 미술관을 순례하다보면 곳곳에서 루벤스의 작품을 만나게 됩니다. 마치 체인점 브랜드를 보는 듯 좀 식상한 느낌까지 드는데요. 그러나 엄청난 규모를 자랑할 뿐 아니라 꼼꼼한 니스 칠로 번쩍거리는 그의 화폭이 번영하는 시장경제의 에너지와 자본의 위력을 증명한다고 생각하면 새삼 신선하게 다가오기도 합니다.

한편 유럽 미술관에서 루벤
스의 자그마한 그림을 발견하
면 반드시 발길을 멈춰야 합니
다. 휘갈겨놓은 듯한 작은 소품
의 그림이지만 바로 여기에서
루벤스의 대가적 숨결을 비로
소 만날 수 있기 때문이죠. 루벤
스의 화가로서의 진정한 재능
은 스케치를 통해 나타납니다.
스케치만큼은 루벤스 자신이
직접 그렸는데, 손바닥만 한 밑
바탕용 그림이지만 꿈틀거리는

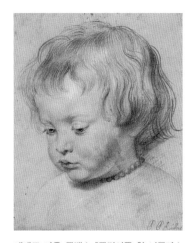

페테르 파울 루벤스 「목걸이를 한 니콜라스
루벤스」, 1619년경  루벤스의 여덟명의 자
식 중 셋째인 니콜라스를 그린 드로잉으로,
능숙하고 활력 있는 필치로 아들에 대한 애정
을 아낌없이 드러내고 있다

필력이 넘쳐흐릅니다. 살아 숨 쉬는 것 같은 그의 강렬한 필력을 보
고 있노라면 결국 그의 타고난 재능을 인정할 수밖에 없죠.

결론적으로 루벤스의 진정한 강점은 타고난 재능뿐만 아니라 그
것을 사회적인 명예와 부로 정확히 거래해낼 줄 아는 비즈니스적 능
력을 함께 갖췄다는 점일 것입니다. 재능과 경영 능력을 결합시킬
줄 알았던 영리한 작가라는 점에서 루벤스는 자본주의 세계 속에서
예술가의 성공의 법칙을 앞당겨 실현시킨 작가로 기억될 것입니다.

9장

# 미술시장의 블루칩,
# 인상주의

# 장기 투자의 신화,
# 모네

지난 2021년 5월 12일, 뉴욕 소더비 경매에서 클로드 모네의 「수련」Water Lilies이 7,040만달러(한화 약 805억원)에 낙찰되었습니다. 이 그림은 4천만달러 성도에 팔릴 것으로 예상됐으나, 예상가의 두배 가까운 금액에 새 주인을 만난 것입니다. 특히 이 경매에 나온 작품은 최근 삼성가가 국립현대미술관에 기증한 '이건희 컬렉션'의 모네 그림과 크기와 주제가 같고, 제작 시기도 유사해 경매 전부터 주목을 받았습니다. 결국 이번 경매를 통해 '이건희 컬렉션'의 기증품인 「수련이 있는 연못」 역시 800억원에 달할 수 있다는 사실이 뚜렷해졌죠. 국립현대미술관이 미술품 구입에 쓰는 한해 예산이 48억원이니, 17년치를 쏟아부어야 모네의 「수련」 한점을 겨우 살 수 있다는 뜻이기도 합니다.

모네가 남긴 작품들은 미술시장에 모습을 드러낼 때마다 화제를 불러일으킵니다. 2019년에는 그의 「건초 더미」 연작 중 한 작품이 1억

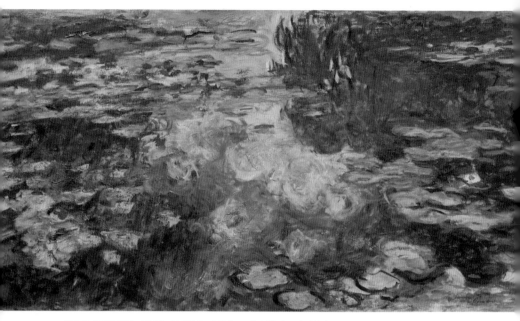

**클로드 모네 「수련」, 1917~1919년** 수련은 모네가 생의 끝자락에서 몰두한 소재로, 연못 위 수련과 수면에 비친 풍경을 풍부한 색채로 표현하고 있다.

1,070만달러에 거래되면서 인상주의 작품 중 최초로 1억달러 이상의 경매가를 기록하기도 했습니다.

모네를 포함하여 마네Édouard Manet, 르누아르, 드가Edgar Degas 등의 '인상주의'와 이들을 뒤이은 고흐, 고갱, 세잔 등의 '후기인상주의' 미술은 오늘날 미술 투자시장에서 손꼽히는 블루칩으로 세계 미술시장을 떠받들고 있습니다. 그런데 이들의 작품들이 처음부터 이런 엄청난 가치를 자랑했을까요? 아닙니다. 이들의 작품들이 세상에 처음 나왔을 때는 화단에서 비판과 조롱의 대상이 됐죠. 지금 우

리에게는 화사한 색채와 함께 평화로운 일상을 그린 그림으로 많은 사랑을 받지만 당시에는 낯설게 받아들여졌을 뿐만 아니라 엉터리 그림으로 여겨졌다는 게 믿기지가 않습니다.

오른쪽에 보이는 두 삽화는 당시 신문에 실린 것으로 인상주의 미술에 날선 비평을 가합니다. 위의 삽화는 최초로 열린 인상주의 전시에 대한 평가로 정장을 입은 신사 두명이 인상주의 그림을 보면서 "시작부터 사람들을 공포

인상주의 전시회에 대한 신문 만평, 1870년대 인상주의 그림에 대한 당시 프랑스 사람들의 거부감이 드러난다.

로 몰고 가네"라고 말하며 놀라서 뒤로 물러서는 장면을 담고 있습니다. 아래 삽화는 경찰이 전시장 앞에서 임산부를 들어가지 못하게 막으면서 "부인, 보시기에 적절치 않습니다"라고 소리치고 있습니다. 인상주의 그림이 당시 사람들에게는 충격과 공포심을 주었던 것입니다.

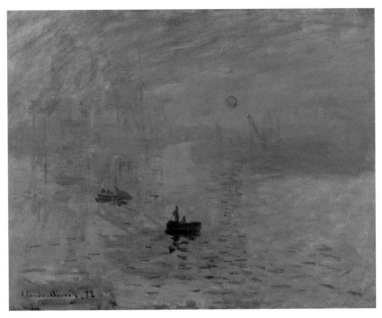

**클로드 모네 「인상, 해돋이」, 1872년** 해 뜰 무렵 물안개 핀 항구의 풍경을 담았다. 이 작품의 제목을 통해 모네와 동료 화가들의 화풍이 '인상주의'라는 이름을 얻게 되었다.

위 그림은 모네가 첫번째 인상파 전시에 출품했던 「인상, 해돋이」 Impression, Sunrise라는 작품입니다. 이 전시에서 가장 많은 비판을 받은 작품으로 이 그림으로부터 인상주의라는 화파의 이름이 생겨났죠. 지금은 현대미술의 시작을 알리는 명작으로 인정받지만, 당시 파리 미술계의 반응은 싸늘했습니다. 예를 들어 비평가 루이 르로이 Louis Leroy는 이 그림을 보고 "제목처럼 인상적이다. 벽지 밑그림만큼도 안 되는 조잡한 그림이다"라고 평가했습니다. 이 같은 비평은 정당했던 걸까요? 지금은 대중의 사랑을 받는 인상주의 그림이 왜

당시에는 조롱의 대상이 되었을까요?

여기서 잠깐 클로드 모네의 생애를 살펴보도록 하죠. 1840년에 태어난 모네는 화가가 되고 싶어했지만 넉넉하지 않은 집안 형편 때문에 가족들의 반대를 무릅쓰고 홀로 파리로 향했습니다. 18세부터 본격적으로 그림 공부를 시작하다가 30세가 넘어가며 '빛이 보여주는 세상을 포착한다'는 자신만의 스타일을 찾아내게 되는데요. 그 시작을 알리는 그림이 바로 「인상, 해돋이」입니다. 모네는 이름만 들어도 쟁쟁한 동료들인 드가와 르누아르, 세잔 등과 함께 전시회를 열어서 이 작품을 공개했지만, 안타깝게도 프랑스 화단의 이단아로 꼽혀 비난의 대상이 되고 말았습니다.

모네의 「인상, 해돋이」는 그가 그림을 그리기 시작한 지 대략 15년 만에 그린 그림입니다. 이 점을 염두에 두고 이 그림을 보면 필치가 다소 서툴러 보입니다. 하늘이나 배경, 배들의 모습과 해의 그림자를 보면 마구잡이로 그린 듯이 보이는 게 사실입니다. 그의 빠른 붓질은 일출의 순간적 느낌을 강조하기 위한 기법으로 오늘날에는 높은 평가를 받고 있지만, 당시 파리의 미술계는 이것을 서툰 필치로 평가절하했던 겁니다.

모네는 이미 결혼도 했고 곧 아들도 태어나 한 가족의 가장 역할을 해야 했지만 평단과 대중의 인정을 받지 못하면서 상당한 기간 동안 생활고에 시달렸습니다. 20대에도 항상 빚에 쪼들려 살았는데 30~40대가 되어서까지 경제적 좌절과 고난이 이어졌습니다. 결국 모네는 생활고 때문에 파리를 떠나야 했고, 아르장퇴유Argenteuil와

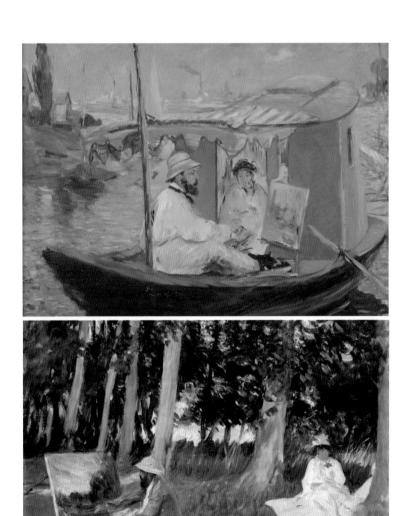

에두아르 마네 「아르장퇴유의 모네」, 1874년(위), 존 싱어 사전트 「숲 가장자리의 모네」, 1885년 경(아래) 인상파 화가들의 그림을 통해 모네가 야외에서도 늘 그림을 그리고 있었다는 것을 알 수 있다.

베퇴유Vétheuil, 그리고 루앙Rouen으로 옮겨 다니다가 마지막으로 지베르니Giverny에 정착하게 되죠.

하지만 이 모든 시련 속에서도 인생의 주제였던 '빛'의 표현법을 연구하는 것만은 절대 포기하지 않았습니다. 이 시기 모네가 그림에 몰두했다는 증거는 동료 화가들의 그림을 보면 확인할 수 있는데요. 정원에서도, 보트에서도, 소풍을 가서도 항상 그림 도구를 손에 들고 있다는 것을 알 수 있습니다.

만약 모네가 19세기가 아니라 17, 18세기에 태어났다면 이렇게 그림에 계속 몰두하며 자신의 작품세계에 집중하지 못했을 겁니다. 우리는 앞서 17세기 네덜란드의 화가들이 경제적인 변동성이 커지면서 화가의 길에 매진하지 못하고 여러 다른 직업을 찾아 'n잡러'의 길을 걸었다는 것을 살펴봤습니다. 그런데 모네가 경제난 속에서도 자신의 작품세계에 계속 몰입할 수 있었던 것은 미미하게나마 그의 작품이 팔렸기 때문입니다.

이전 세기와 달리 19세기는 프랑스혁명을 통해 신분에 의한 계급사회가 붕괴되면서 일반 시민들이 세상을 주도하게 되었고, 이 때문에 미술에 대한 취향이 훨씬 다양하게 변화하고 있었습니다. 다시 말해 프랑스혁명 이전까지는 상류층 귀족이나 이들의 입장을 대변하는 평론가의 영향력이 컸지만, 프랑스혁명 이후에는 이들의 목소리가 예전만큼 힘을 발휘하지 못하게 되면서 미술시장이 이전보다 역동적으로 흘러가게 되었습니다. 이와 같은 역사적 변화 덕분에 모네는 당시 미술계에서 이단아로 몰렸음에도 불구하고, 모네와 같은

오귀스트 르누아르 「요리사 외젠 뮈러의 초상」, 1877년(왼쪽), 에두아르 마네 「오페라 가수 장 바티스트 포레의 초상」, 1877년(가운데), 에드가 드가 「기술자 앙리 루아르의 초상」, 1875년(오른쪽)  인상파 화가들은 자신의 그림을 구매한 다양한 직업의 사람들에게 감사의 마음으로 초상화를 그려주었다.

인상파 화가들의 작품에 신선한 매력을 느끼는 사람들이 생겨난 것이죠.

그럼 인상주의 그림에 가장 먼저 관심을 가진 사람들은 누굴까요? 흥미롭게도 보통 사람들이었습니다. '개미' 투자자들이 이 가치를 먼저 알아보고 투자를 하기 시작한 거죠. 인상파의 작품을 일찍부터 사들인 사람들의 직업은 요리사, 오페라 가수, 의사, 기술자 등으로 귀족이나 부유한 상인들과는 거리가 먼 사람들이었습니다. 이들이 보여준 관심과 경제적 지원은 모네 같은 인상주의 화가들에게는 마치 사막 속 오아시스 같은 생명수였다고 할 수 있고, 이 때문에

인상파 화가들은 자신의 작품을 알아봐주고 사주는 이들에게 고마움을 담아 초상화를 선물하기도 했죠.

## 인상주의의 창조자, 뒤랑뤼엘

하지만 인상파 화가들을 생활고에서 진짜 구제해준 사람은 따로 있습니다. 바로 인상주의 화파를 창조해냈다고까지 평가받는 화상, 폴 뒤랑뤼엘Paul Durand-Ruel입니다. 그를 기리기 위해 2015년 런던 내셔널 갤러리에서 열린 전시회에는 '인상주의의 창조자'라는 명예로운 제목이 걸리기도 했죠. 뒤랑뤼엘은 인상주의가 본격적으로 등장하기 직전부터 모네, 마네 등 인상주의의 대표 화가와 교류하면서 자신의 사재를 아낌없이 퍼부어 이들의 작품을 사들였습니다.

보통 화상들은 화가의 작품을 여러점, 때로는 수십점씩 일시에 사놓고 그것을 하나씩 파는데, 그의 장부를 보면 1871년부터 인상주의 화가들의 그림을 수십점씩 사들인 것을 알 수 있습니다.

뒤랑뤼엘은 당시에 인기가 전혀 없던 인상주의 작품에 큰 투자를 해서 수십번의 파산 위기를 맞기도 했습니다. 뒤랑뤼엘이 이렇게 인상주의에 투자한 후 빛을 보게 되는 데까지 20년이란 긴 시간이 걸리게 됩니다. 정말 기나긴 장기투자를 한 셈이죠. 그가 자신의 투자를 성공시키기 위해 기울인 노력을 보면 그야말로 처절합니다. 백방

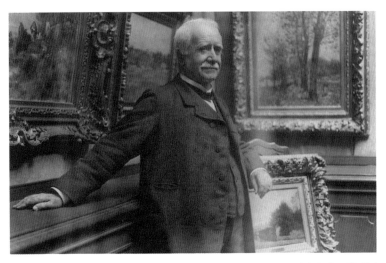

**1910년 자신의 갤러리에 있는 폴 뒤랑뤼엘**  뒤랑뤼엘은 일찍이 인상주의 회화의 가능성을 알아보고 모네 그림 1천여점, 르누아르 그림 1,500여점, 마네 그림 200여점을 사들여 거래했다.

으로 인상주의 그림을 팔아보려고 노력하지만 잘되지 않자 뒤랑뤼엘은 새로운 홍보 전략을 생각해냅니다. 먼저 화가들의 개인 판화집을 만들어 그림을 널리 퍼뜨리려고 했고, 화가들을 돋보이게 해주는 개인전까지 열어줬죠.

이렇게 파격적인 투자를 했는데도 프랑스 안에서는 성공의 기미가 보이지 않자, 당시 신흥 부자들이 모여 있는 해외 시장을 개척했습니다. 독일 등 해외에 인상주의 그림을 팔려고 노력했는데, 결국 미국에 가서 흥행에 성공했고, 영국에서 다시 엄청난 반응을 이끌어냈습니다. 마침내 20년이나 지난 후에야 전 재산을 쏟아부은 투자가 빛을 발하기 시작했죠. 뒤랑뤼엘은 자신이 선택한 그림들의 가치를

믿었고, 위기의 순간에도 포기하지 않고 새로운 기회를 만들어나갔습니다. 그는 후에 이런 말을 했습니다. "내가 만약 60대에 죽었다면 엄청나게 많은 인상주의 그림에 둘러싸여서 굶어죽었을 것이다." 다행히 그는 이후에도 30년을 더 살아서 결국 빛을 보았습니다. 뒤랑뤼엘의 말을 곱씹어보면 장기투자의 진정한 핵심은 장수가 아닐까 하는 생각도 듭니다.

## 평화롭고 고요한
## 그림의 이면

인상주의의 개척자인 모네도 장수한 덕분에 인상파의 마지막 증언자가 됩니다. 앞서 클로드 모네의 「수련」이 무려 7,040만달러에 낙찰되었다는 이야기를 했는데요. 이 그림은 모네가 생의 마지막 시기에 그린 그림입니다. 86세까지 산 모네는 생을 다하는 순간까지 혼신을 다해 이 「수련」 연작들을 그려냈습니다. 수련은 밤이 되면 꽃잎을 오므렸다가 낮이 되면 꽃을 피우기에 '잠자는 연꽃'睡蓮이라고 불리는데요. 모네는 1889년 파리박람회에서 이 꽃을 처음 보고 수려한 자태와 은은한 향기에 매료돼 집 연못을 수련으로 가득 채웠습니다. 빛에 민감한 모네는 빛에 따라 피고 지는 수련이 정말 맘에 들었는지 이후 이 꽃을 연속적으로 그려나갔습니다. 해바라기가 반 고흐의 꽃이라면, 수련은 모네의 꽃이죠. 그만큼 수련은 모네의 삶

을 대변합니다.

「수련」 연작은 아름다운 색채의 조합과 신비로운 분위기를 통해 마음의 안식을 주는 명작입니다. 이 평화롭고 고요한 그림의 이면에는 여든이 넘은 한 화가의 치열한 투쟁이 깃들어 있습니다. 모네가 「수련」 연작을 그리던 시절, 그는 사랑하는 가족의 죽음을 겪었고, 심지어 시력까지 잃어버리며 절망의 끝에 서 있었습니다. 가난과 전쟁, 죽음과 어둠의 공포를 견뎌낸 이 노년의 화가는 이 그림을 통해 우리에게 어떤 메시지를 전하고 싶었던 걸까요? 그리고 그는 대체 어떤 사명감으로 이토록 처절하게 붓과의 싸움을 벌인 걸까요?

이 질문에 답하기 위해서 먼저 모네의 작품세계를 가로지르는 가장 중요한 요소인 빛의 표현에 대해 알아봐야 합니다. 다시 말해 모네가 끈질기게 빛에 집착한 이유를 알아봐야 하는데, 흥미롭게도 당시 대부분의 화가들은 모네와 달리 야외에서 빛을 직접 보고 사물을 그리는 것을 주저했습니다. 이때까지 일반적으로 화가들은 야외에서는 간단한 스케치만 하고 본격적인 작업은 실내의 스튜디오에서 했습니다. 하지만 모네의 작업방식은 완전히 달랐습니다. 처음부터 끝까지 야외에서 그림을 그렸죠. 하루 종일 풍경을 보고 그림을 그리던 모네는 시간의 흐름에 따라 날씨가 변하고, 그것이 빛의 변화

**클로드 모네 「건초 더미」, 1890년(위), 「건초 더미─여름의 끝」, 1890∼1891년(아래)** 모네는 1890년부터 1891년까지 건초 더미를 반복적으로 그렸고, 총 25점이 전해진다. 1890년에 그린 「건초 더미」(위)가 2019년 소더비 경매에서 1억1천만달러에 거래되었다.

로 이어진다는 걸 깨달았습니다. 빛의 변화에 따라 풍경의 색과 형태가 변했고, 그로 인해 같은 풍경일지라도 전혀 다른 그림이 될 수 있다는 걸 깨달았죠.

이렇게 빛에 몰두하던 모네는 한가지 아이디어를 내게 됩니다. 하나의 풍경이 빛의 변화로 인해 완전히 새로운 풍경으로 달라질 수 있다는 것을 보여주기 위해서 '연작'을 하기로 결심한 것이죠! 그러니까 같은 풍경을 봄, 여름, 가을, 겨울, 그리고 새벽, 아침, 점심, 저녁 등 빛이 다른 모든 순간에 포착한다는 계획을 세운 겁니다. 당시만 해도 이런 아이디어는 굉장히 획기적이었는데요. 모네는 첫번째 주제로 지베르니 집 근처에 있는 건초 더미를 선택하고 집요하게 그림을 그리기 시작했습니다. 특히 1890년부터 이듬해까지 모두 25개의 「건초 더미」Haystacks 연작을 그려냅니다. 이렇게 완성된 작품들을 보면 모두 같은 장소에서 그렸다는 게 믿기지 않을 만큼 각각의 그림이 다른 매력을 내뿜고 있습니다.

그렇다면 '연작'이라는 이 독창적인 아이디어는 평단과 대중에 통했을까요? 당시 「건초 더미」 연작이 판매된 가격을 보면 알 수 있는데요. 1891년 5월, 뒤랑뤼엘의 화랑 전시에서 모네의 「건초 더미」는 작품당 3천~4천프랑, 한화로 약 3천~4천만원에 팔렸습니다. 이전까지는 3백~4백프랑에 팔렸으니까, 그림값이 무려 10배 이상 뛴 것이죠. 아마 사람들은 「건초 더미」 연작을 보고 나서야 비로소 모네가 무엇을 보여주려고 하는지 깨닫고, 그만의 그림을 인정하기 시작했던 것 같습니다. 세상이 자신을 이해하지 못한다고 탓하기보다는

클로드 모네 「루앙 대성당—아침 효과」, 1892~1894년(왼쪽), 「루앙 대성당—햇빛」, 1894년(가운데), 「루앙 대성당—노을」, 1892년(오른쪽)

끈질기게 노력하여 결국 세상을 이해시켰다고 볼 수도 있습니다.

물론 이렇게 세상에 자신의 작품세계를 알리는 데 걸린 시간은 너무나 길었습니다. 「건초 더미」 연작이 팔리기 시작한 것이 1891년이니 모네가 50세가 넘어서야 드디어 빛을 보게 된 셈입니다. 그토록 가난했던 화가 모네의 삶은 이때부터 180도 달라졌죠. 1891년 한해 동안 그가 판 작품의 총액은 20만프랑이 넘습니다. 한화로 치면 연간 20억원의 수입을 올린 셈입니다.

「건초 더미」 연작이 성공한 이후 모네는 계속해서 연작을 발표했

습니다. 「포플러」Poplars, 「루앙 대성당」Rouen Cathedral, 「런던 국회의
사당」Houses of Parliament 등을 통해 더욱 과감하게 자기의 작품세계
를 펼쳐냈습니다.

## 모네가 남긴
## 진정한 마스터피스

어느 정도 평단의 인정을 받고 그림이 팔리자 모네는 화가로서의
인생을 뒤바꿀 중대한 선택을 내렸습니다. 이 선택을 하지 않았다면
지금의 모네가 있었을까 싶기도 한데요. 그 선택이란 바로 지베르니
에 정원이 딸린 저택을 구입한 일이었습니다. 수십년간의 월세살이
를 끝내고 쉰살이 넘어서야 모네는 드디어 자기 이름의 집을 가지게
되었습니다.

지베르니는 파리에서 70킬로미터 정도 떨어진 곳으로, 모네는 이
곳에 농가 주택을 사서 작업실로 쓰다가 주변의 땅을 구입하면서 점
차 집과 정원을 넓혀갔습니다. 이때부터 모네는 자신이 좋아하는 꽃
과 나무를 심고, 황량했던 땅에 물을 대서 연못을 만들며 자신만의
정원을 가꾸기 시작했습니다. 화가와 대상 간에 있는 대기의 필터
링, 색감, 온도 등을 살려내는 것을 무엇보다 중요하게 생각한 그는
자신의 그림을 실험할 수 있는 일종의 야외 연구실을 만든 셈이죠.
모네는 자신이 남긴 진정한 마스터피스는 정원이라고 말할 만큼 지

**1921년 지베르니 정원의 모네**   모네가 지베르니 저택의 정원을 꾸미게 된 것은 43세 때부터로, 세상을 떠나는 86세까지 꽃들의 개화 시기를 고려해가며 세심히 가꿨다.

베르니 정원에 대한 자부심이 컸습니다.

이 시기에 그가 매료된 것이 바로 모네 하면 떠오르는 꽃, 수련인데요. 물 위에 떠 있는 꽃이 좋아서 심었던 수련은 물과 빛의 반사, 나뭇잎들과의 조화 덕분에 모네에게 최고의 영감을 주었습니다. 초기에는 수련을 정원의 풍경과 함께 넓게 담아내지만 점차 수련에만 집중하며 대담한 구도와 필체를 선보이게 됩니다. 이렇듯 모네는 직접 가꾼 정원에서 자신만의 그림 스타일을 찾는 데 더욱 몰두하게 되었습니다.

드디어 가난을 벗어나서 그토록 원하던 그림을 마음껏 그릴 수 있게 된 이때, 모네에게 예기치 못한 악재가 찾아옵니다. 자신은 1908년

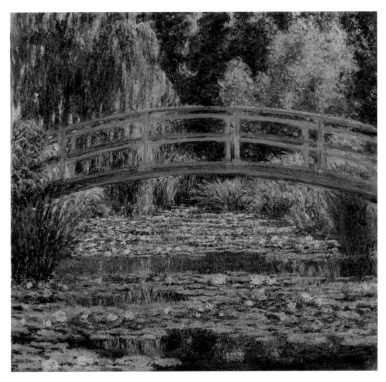

클로드 모네 「일본식 다리와 수련 연못」, 1899년

부터 백내장 질환으로 시력을 잃어가고 있었고, 1911년에는 설상가
상으로 첫번째 부인의 죽음 이후 그를 돌봐주던 두번째 부인 알리스
Alice Hoschedé가 세상을 떠난 것입니다. 당시 백내장은 치료법이 없
었기 때문에 아주 치명적이었고, 특히 모네처럼 눈의 관찰을 통해
작업하는 화가에게는 더욱 절망적인 질병이었죠. 하지만 그의 불행
은 여기서 끝이 아니었습니다. 1914년 의지했던 큰아들마저 갑작스
럽게 사망하고, 곧이어 터진 1차 세계대전으로 그는 절망과 공포의

1920년 자신의 스튜디오에 있는 모네

시간을 보냅니다.

　모네는 1908년부터 위기의 늪에 빠지면서 근 10년간 별다른 성과를 내지 못했습니다. 전쟁의 공포와 죽음에 대한 두려움 그리고 시력을 잃어간다는 절망 속에서 모네는 과연 어떤 선택을 했을까요? 그는 자신에게 닥친 최악의 상황에서 중대한 결심을 했습니다. 바로 「수련」연작을 초대형으로 그려내겠다는 것이었습니다. 허무하게 생을 마감할 수도 있던 절망의 순간에 그를 다시 화가로 일으켜

**클로드 모네 「일본식 다리」, 1895~1896년** 모네가 백내장을 앓기 전에 그린 그림으로 전체적으
로 형태가 분명하다.

세운 것은 「수련」 연작이었습니다. 모네는 수련 그림을 대규모 연작
벽화로 그려 작품세계를 완결 짓고, 그것을 국가에 헌정하겠다는 집
념으로 다시 붓을 잡습니다. 일흔살이 넘는 연로한 나이에 시력을
잃어가는 와중에도 새로 작업실을 짓고, 「수련」을 초대형 벽화로 그
리기 시작했습니다.

모네는 왜 절망의 상황 속에서 더 어려운 프로젝트를 계획한 걸까

**클로드 모네 「일본식 다리」, 1920~1922년** 1912년 백내장을 진단받은 모네는 이후 색을 구별하기 힘들다고 털어놓은 적이 있다. 그림을 보면 청색광을 투과시키지 못해 사물이 붉게 보이는 백내장의 증상이 드러난다.

요? 그도 운명의 시간이 다가온다는 것을 알고 있었을 것 같습니다. 신이 그에게 허락한 시간이 얼마 남지 않았다는 것을 느끼고, 생이 다하는 순간까지 모든 것을 쏟아부어 대작을 만들고 싶었던 듯해요. 청각을 잃은 베토벤이 교향곡 제9번 「합창」을 만든 것처럼, 모네는 수련을 주제로 삼아 초대형 벽화를 완성해나갑니다.

빛을 예민하게 살펴야 했던 모네의 작업방식은 그림을 그리는 내내 눈에 무리를 주었을 것으로 예상됩니다. 69세에 처음으로 시력의 이상을 느낀 뒤로, 10년이 지나자 더이상 색을 정확히 구별하기

힘들고, 사물을 묘사하는 게 버겁다고 고백할 정도로 모네의 시력은 점차 약해졌죠. 그럼에도 불구하고 그는 어떻게 끝까지 그림을 그릴 수 있었던 걸까요? 시력이 약해지면 대상을 세밀하게 파악하기는 어려워지지만 사물의 색채와 형태는 기억과 경험으로도 표현해낼 수 있습니다. 실제로 그는 시간이 갈수록 색감과 형태가 확연히 달라진 수련을 그렸습니다. 아마 모네는 백내장 진단을 받은 후부터 시각에 의존하기보다는 심적 표현에 중점을 두는 방식으로 그림을 그렸던 게 아닐까 추측합니다. 「수련」에서 와닿는 감동은 이런 처절한 고민과 노력으로부터 오는 것이 아닐까요?

흐려지는 시력에도 불구하고 모네는 「수련」의 초대형 벽화를 완성하게 됩니다. 그리고 이 그림들을 1918년 1차 세계대전이 끝난 후, 평화를 기리기 위해 국가에 기증했습니다. 이에 프랑스는 오렌지 나무를 기르던 왕실의 온실을 모네가 원하는 둥근 타원형으로 재설계해서 모네만을 위한 미술관을 완성했습니다. 그게 바로 현재 파리에 있는 오랑주리 미술관Musée de l'Orangerie입니다. 이곳엔 현재 모네의 「수련」 연작 중, 총 8개의 작품이 전시되어 있습니다. 높이가 2미터, 총 길이는 100미터에 이르러 유화로서는 상상할 수 없는 크기를 선보이며 관객들을 압도하는데요. 덕분에 오랑주리 미술관은 인상주의 미술의 시스티나 예배당이라고 불리고 있죠.

# 한국에서
# 모네의 수련을 만나다

　모네의 「수련」은 한국에서도 만날 수 있게 되었습니다. 2022년 고 이건희 회장의 기증 1주년 기념전이 열리는 국립중앙박물관에서 관람할 기회가 생긴 것입니다. 국내 공공박물관에 소장된 최초의 인상주의 대작이기에 기증 당시에도 화제가 되었죠. 아래 그림을 보면 모네는 물 위에 어린 그림자를 그려내고 있습니다. 자세히 보면

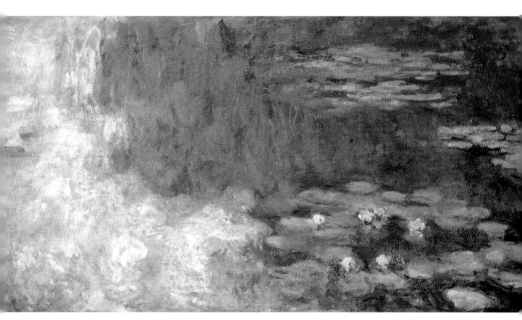

**클로드 모네 「수련이 있는 연못」, 1917~1926년**　고 이건희 회장 사후 국가에 기증된 컬렉션 중 하나로, 구름과 나무 그늘이 만나는 선이 오랑주리 미술관에 전시된 「수련－구름」 연작과 일치한다.

그림의 왼쪽은 구름이고, 오른쪽은 나무 그늘이 차지하고 있습니다. 모네는 수련 연작마다 이름을 붙여 개별화시켰는데, 이런 관점에서 보면 이 작품은 '수련-구름' 또는 '수련-나무 그늘'로도 부를 수 있을 것 같습니다. 그림 오른쪽 아래에 자리한 여섯송이 꽃망울로 미루어 짐작해보면 수련이 막 발화하는 6월의 풍경 같아 '수련-6월'이라는 이름도 생각해볼 만합니다.

아직은 가설 단계로 조심스럽지만, 이 그림은 모네가 프랑스 정부에 기증한 '수련 대장식화' 중 1전시실에 있는 「수련-구름」의 좌측 부분과 거의 일치하는 구도를 보여줍니다. 두 그림을 나란히 놓고 보면 구름과 나무 그늘이 만나는 선의 흐름이 일치하죠. 물론 차이점도 있습니다. 오랑주리 미술관에 소장된 그림은 강한 빛에 의한 명암대조가 강조되었지만, 국립중앙박물관에 전시된 수련은 빛이 부드럽게 화면을 감싸면서 세부가 더 강조되어 있습니다.

다음 페이지의 그림은 모네가 1917년부터 생을 다하는 1926년까지 혼신을 다해 그려낸 그림 중 한점입니다. 그가 이른 나이에 그린 「인상, 해돋이」와 비교해보면, 인상주의의 마지막 단계를 목격할 수 있습니다. 이 시기에 그린 「수련」에서는 인상주의 초기의 흐릿한 형태마저도 사라지고 빛과 색채가 더 대담하게 화면을 채우고 있습니다. 인상주의는 대기 변화의 시각적 관찰로 시작하지만 모네는 심리적 재현으로 대상을 재탄생시키고 있습니다. 그래서 이 그림은 수련이 있는 연못의 잔물결을 상상하면서 봐도 좋고, 그저 모네의 손길로 빚어낸 물감과 붓터치의 향연을 즐기면서 감상해도 좋습니다.

결과적으로 모네의 「수련」은 인상주의의 최종 단계이자 현대미술의 시작을 보여주는데, 20세기 현대미술을 대표하는 미국 추상표현주의의 색면 추상화와 나란히 전시해봐도 그 전위성이 조금도 뒤처지지 않을 것입니다. 어쩌면 모네는 좀더 긴 삶을 산 덕분에 동료 인상파 화가인 고흐나 쇠라Georges Pierre Seurat가 완성하지 못한 인상주의의 최종 단계를 구현할 수 있었는지도 모릅니다. 물론 그것은 진흙 속에서 맑은 꽃을 피워내는 수련처럼 고통스러운 삶을 배경으로 하지만 그 결과는 수련의 꽃망울처럼 고결해 보입니다.

　흥미로운 점은 모네가 생의 마지막에 모든 것을 쏟아부어 완성시킨 역작이 그의 상업성을 가장 확실히 보증해준다는 점입니다. 모네가 사랑하는 수련을 초대형 화폭에 그려 국가에 기증할 때만 해도 경제적 이득은 조금도 고려하지 않았을 겁니다. 명작을 남기겠다는 의지로 최선을 다해 작업했을 테죠. 그런데 그의 이러한 열정이 결국 거대한 명작을 낳았고 그것이 결과적으로 우리들에게 강한 인상으로 다가오면서 그가 남긴 작품들의 가치를 높여준다는 점이 현대 미술시장의 아이러니라고 할 수 있겠습니다.

클로드 모네 「수련−구름」(부분), 1917~1926년

# 죽은 뒤에야 유명해진
## 고흐

앞서 이야기했듯이 수련이 모네의 꽃이라면 해바라기는 고흐의 꽃입니다. 고흐는 정말 해바라기를 사랑했습니다. 그는 해바라기를 자기를 닮은 꽃이라고 생각하고, 여러점 화폭에 담았습니다. 해바라기를 보며 태양을 떠올리고, 태양처럼 뜨겁고 강렬한 삶을 살아간 사람이 바로 고흐라고 할 수 있습니다. 어쩌면 그가 남부 유럽에 비해 춥고 긴 겨울을 가진 네덜란드에서 태어났기 때문에 환하고 강한 태양을 동경하게 된 것이 아닐까 생각해봅니다.

여기서 잠깐 고흐의 국적을 강조하고 싶습니다. 고흐는 인상주의, 정확하게는 후기인상주의 화가로 알려지면서 모네나 르누아르 같은 프랑스의 인상주의 화가들과 함께 이야기되고, 그래서 그의 고향 네덜란드에 대해서는 별로 주목하지 않는 경향이 있습니다. 그런데 그가 태어난 네덜란드의 역사나 국민성을 생각하면서 고흐의 생애를 보면 재미있는 점을 찾아볼 수 있습니다. 예를 들어 네덜란드 하면

'더치페이'Dutch pay란 말이 있을 만큼 경제관념이 철저한 국가인데, 돈에 대해 냉정한 태도는 고흐의 생애 전체를 설명하는 중요한 키워드가 됩니다.

그리고 '플라잉 더치맨'Flying Dutchman이라는 말을 들어보셨나요? '방황하는 네덜란드인'Der fliegende Holländer으로 번역되는 이 말은 원래 바그너Wilhelm Richard Wagner가 작곡한 3막의 오페라 제목입니다. 항구에 정박하지 못하고 대양을 영원히 항해해야 하는 저주에 걸린 유령선의 전설에서 소재를 취해 쓰인 오페라죠. 네덜란드는 지리적으로 척박했기 때문에 네덜란드 사람들은 바다로 나가서 새로운 사업을 개척하고 일자리를 찾는 데 굉장히 적극적이었습니다. 지금도 외국에 가서 사업을 하거나 활동하는 데 거부감이 제일 적은 사람들 중 하나가 네덜란드인입니다. 우리나라에도 일찍이 네덜란드 사람이 왔죠. 하멜Hendrik Hamel, 박연 등이 이미 조선시대 때 우리나라로 와서 화포 기술을 가르쳐주고 조선군으로서 싸우기도 했습니다. 17세기부터 네덜란드 사람들은 배를 타고 동아시아까지 진출했던 것입니다.

고흐 역시 이러한 네덜란드 사람이었습니다. 고흐는 정말 다양한 곳에 살았습니다. 아버지가 목회 활동을 했기 때문에 어렸을 때부터 네덜란드 곳곳을 다녀야 했고, 런던, 파리 등 유럽에서 가장 번화한 도시에서도 살았습니다. 다양한 도시를 떠돌던 그는 결국 파리 근교의 오베르Auvers-Sur-Oise에서 죽었는데 지금도 그의 무덤이 그곳에 있습니다. 고향을 떠나 타지에서 활동하고 그곳에서 삶을 마감하는

것이 부자연스럽지 않다는 것은 네덜란드 사람들이 가지고 있는 개방감을 잘 보여줍니다. 이러한 네덜란드인의 개방적인 특성도 고흐의 삶과 작품세계를 이해하는 데 도움이 됩니다.

## 아트 딜러 고흐,
## 화가의 꿈을 꾸다

고흐의 놀라운 점 중 하나는 미술대학을 다니지 않았다는 것입니다. 어떻게 그런 사람이 현대미술을 이끄는 개혁을 했을까 의아할 텐데요. 사실 그는 16세 때부터 23세까지 학교를 다니는 대신 그림을 사고파는 아트 딜러 일을 했습니다. 그의 삼촌이 운영하던 구필 화랑Galerie Goupil의 헤이그 지점에서 일하기 시작해서 브뤼셀, 런던 지점을 거쳐 파리 지점에서도 근무했습니다. 1876년까지 총 7년 동안이나 화랑에서 근무한 것으로 봐서, 고흐에게 그림 파는 일은 적성에 맞았나 봅니다. 그는 23세에 화랑 일을 결국 그만두는데 이것도 미술이 상업적으로 거래되는 것에 대한 염증 때문이라기보다는 직속상관과의 불화 때문이었던 것으로 알려져 있습니다.

고흐는 37년의 생애 중에 화가로 10년, 화상으로 7년간 살았습니다. 고흐가 아트 딜러로 일한 경력은 결코 짧지 않았으며, 이때 얻은 경험은 화가로 성장하는 데 있어서 지대한 영향을 끼쳤습니다. 비록 전문적인 미술 교육을 받지는 못했지만 고흐는 화랑에서 꽤 오랫동

**18세의 빈센트 반 고흐(왼쪽)와 21세의 테오 반 고흐(오른쪽)**  이 시기 고흐 형
제는 구필 화랑에서 일했다.

안 일하면서 그림을 사고파는 과정을 지켜본 것입니다. 또한 고흐는
화랑에서 명작의 세계를 아주 가까운 거리에서 공부할 수 있었는데
요. 화가의 길로 들어가면서 수없이 따라 그리던 농민화가 밀레Jean
Francois Millet의 그림도 사실 구필 화랑에서 자주 거래되던 그림이었
습니다. 무엇보다 중요한 점은 고흐가 아트 딜러로 활동하면서 그림
보는 법뿐만 아니라, 좋은 그림은 언젠가는 상업적으로 인정받는다
는 것을 생생히 체득했다는 점입니다.

　하지만 고흐는 화랑에서 자신의 미래를 찾지 않았고 아버지를 따
라 목회자의 길을 걷고 싶었습니다. 불운하게도 신학대학 자격시험
의 라틴어 과목에서 계속 낙제해 결국은 목사가 되는 데 실패했습니

빈센트 반 고흐 「감자 먹는 사람들」, 1885년(위), 고흐가 테오에게 보낸 편지와 「감자 먹는 사람들」의 스케치, 1885년 4월 9일(아래)  고흐는 구필 화랑에 근무하면서 접한 밀레 그림 속 농민의 소박한 삶으로부터 깊은 감명을 받았고, 이를 자신의 그림 속에 녹여내려 했다.

다. 이렇게 여러 좌절을 맛본 후 그는 화가가 되겠다는 뜻을 세웁니다. 이때 그의 나이는 27세였습니다.

화가가 되기로 결심한 고흐는 유명한 작품을 모사하면서 그림을 배우기 시작했습니다. 특히 그는 밀레의 그림을 좋아했는데, 이를 통해 고흐의 관심사나 취향을 짐작할 수 있습니다. 화려하고 풍족한 삶보다는 힘들게 일하는 농민과 노동자의 삶 속에서 진실을 찾으려고 했던 것이죠. 초기 작품인 「감자 먹는 사람들」을 보면 이후 고흐의 작품과는 대조적으로 그림이 무겁고 어두운데요. 하루 종일 밭에서 감자를 캐다가 저녁에 돌아와 직접 수확한 감자와 따끈한 차를 마시며 가족들이 저녁식사를 하는 모습입니다. 고흐는 동생에게 쓴 편지에서 이 그림에 대해 다음과 같이 말했습니다.

그들이 노동을 통해 어떻게 그들의 음식을 얻었는지를 그리고 싶었다. 나는 우리 문명인과 분명히 다른 이들의 생활방식에 대한 느낌을 보여주고 싶었다.

고흐는 자신이 어떤 그림을 그리고 있는지, 어떤 의도로 그림을 그리고 있는지, 때로는 드로잉을 곁들여가며 테오에게 자세하게 설명했고, 이러한 기록은 고흐의 작품세계를 이해하는 데 중요한 자료가 되고 있습니다.

**빈센트 반 고흐 「파리 풍경」, 1886년(위), 「클리시 대로」, 1887년(아래)** 어둡고 묵직한 톤의 네덜란드 시절의 그림과 다르게 파리 시절 그림은 인상주의에 영향을 받은 화사한 색채가 두드러진다.

# 파리의 색채가
# 들어오다

고흐가 만약 네덜란드에만 계속해서 머물렀다면 그의 그림도 변하지 않았을지 모릅니다. 그런데 파리로 옮기면서부터 그의 그림도 변하기 시작합니다. 다채로운 색깔이 들어가고 붓터치의 생동감도 살아납니다. 네덜란드 선배 화가들의 영향을 받아 어둡고 무겁던 고흐의 그림은 파리에서 인상주의 화가들과 어울리면서 햇빛이 강렬하게 비추는 세계로 바뀌게 된 것입니다.

인상주의를 대표하는 모네의 그림을 한점 볼까요? 물가의 유원지 풍경을 그린 아래 그림을 보면 저 멀리 무리지어 있는 사람들의 목

**클로드 모네 「라 그루누예르」, 1869년** 과감하고 빠른 붓터치로 강물이 일렁이는 찰나를 효과적으로 포착하고 있다.

빈센트 반 고흐 「농부 여인의 초상」, 1884년(왼쪽), 「자화상」, 1887년(오른쪽)

소리가 울려오는 듯한 느낌이 듭니다. 특히 이 그림의 백미는 물 위에 비친 햇살의 그림자입니다. 일렁이는 물결 표현은 대충 그리다만 것처럼 보이지만 재빠른 붓터치 하나하나가 빛과 물이 만들어내는 순간적인 출렁임을 효과적으로 잡아냅니다. 사실적이고 정교한 재현을 추구했던 전통적인 예술과 달리 현장에서 느껴지는 감각을 생동감 있게 살리는 것이 인상주의 작가들의 목표였습니다.

　이 점을 염두에 두고 위의 두 그림을 비교해서 볼까요? 이 두 초상화는 모두 고흐가 그린 것인데 왼쪽은 그가 네덜란드에서 그린 그림이고 오른쪽은 파리에서 그린 그림입니다. 두 작품 모두 인물의 초상화인데 어둡고 칙칙했던 채색에서 밝고 다채로운 채색으로 바뀌었음을 알 수 있고, 특히 강렬한 원색을 사용한 붓터치의 표현이

두드러집니다. 앞서 언급했듯이 방황하는 네덜란드인답게 자신의 땅을 버리고 낯선 세계를 향한 도전을 기꺼이 감수했던 고흐는 다른 세계의 감성을 받아들임으로써 새로운 그림을 그릴 수 있었던 것입니다.

## 현대미술의
## 출발을 알리다

고흐는 파리의 대도시 생활에도 싫증을 느끼고 남부 프랑스의 아를Arles로 떠났습니다. 더 따뜻하고 밝은 곳을 향해 떠난 것이죠. 1888년부터 1년여의 시간 동안 이 지역에서 활동했고, 우리가 고흐 하면 떠올리는 대표적인 작품들은 대부분 여기서 그려졌습니다. 당시 고흐의 그림은 거의 팔리지 않았지만, 시골에 내려가서 혼신의 힘을 다해 그림을 그리면 유명해지게 될 거라는 기대를 갖고 있었습니다. 실제로 그는 아를의 노란 집에서 많은 그림을 그렸습니다. 고흐가 머물렀던 노란 집은 2차 세계대전 때 폭격을 맞아 지금은 남아 있지 않습니다만 그가 남긴 그림을 통해 당시 모습을 알 수 있죠. 이 집의 방에서 고흐는 혼자 그림을 그렸고 항상 그림에 대한 기록을 편지 등에 남겼습니다. 이 기록은 고흐의 그림만큼이나 중요한데, 현대미술의 주요한 특징이 아주 정확하게 기술되어 있기 때문입니다.

**빈센트 반 고흐 「침실」, 1888년** 고흐는 보이는 대로 그리는 것에서 나아가 자신의 마음 상태와 상상력을 통해 주변 세계를 재해석하려 했다.

이번에 그린 작품은 나의 방이다. 여기서만은 색채가 모든 것을 지배한다. (…) 사실 이 그림을 어떻게 보는가는 마음의 상태와 상상력에 달려 있다.(1888. 10. 16.)

그림 감상은 화가가 무엇을 그렸는지가 아닌, 보는 이의 마음가짐과 상상력에 달려 있다는 것입니다. 실제로 고흐는 자신의 방을 있는 그대로 그리지 않고 자신에게 느껴지는 방을 그렸습니다. 위 그림 속 방의 벽지는 푸른색에 가깝지만, 실제 이 방의 벽지는 흰색이었고, 침대 시트도 흰색이었습니다. 고흐는 자신의 마음가짐과 상상

력으로 이 방의 풍경을 재해석한 것입니다. 이러한 시도를 고흐가 가장 먼저 했기 때문에 고흐의 작품을 두고 현대미술의 출발을 알리는 기점이라고 평가합니다.

고흐 하면 빼놓을 수 없는 그림이 바로 해바라기 그림입니다. 고흐는 태양을 동경했기 때문에 해바라기를 자신의 분신처럼 사랑했습니다. 하지만 서양미술사를 조금이라도 공부한 사람이라면 이 꽃 그림은 다시 보일 수밖에 없습니다. 이러한 꽃 그림은 네덜란드의 바니타스Vanitas 정물화의 전통 위에 있기 때문이죠. 바니타스 정물화는 메멘토 모리Memento mori, 즉 죽음을 생각하라는 메시지를 담고 있으며 허영, 사치에 대한 경고를 보여주는 그림입니다. 꽃병에 담긴 꽃은 화려한 아름다움을 뽐내고 있지만 그 아름다움은 오래가지 않죠. 그림을 자세히 보면 만개한 꽃뿐만 아니라 시들어가고 죽어가는 꽃도 있습니다. 이러한 모습은 찰나와도 같은 인생을 은유하기 때문에 네덜란드 사람들은 바니타스 정물화를 보면서 삶의 유한함에 대한 경고를 느꼈죠. 이러한 전통이 있기 때문에 고흐의 해바라기 그림을

**얀 브뤼헐 「화병의 꽃다발」, 1599년** 대표적인 바니타스 정물화로, 각양각색의 화려한 꽃과 함께 생기를 잃고 시들어가는 꽃을 그림으로써 생의 덧없음을 경고한다.

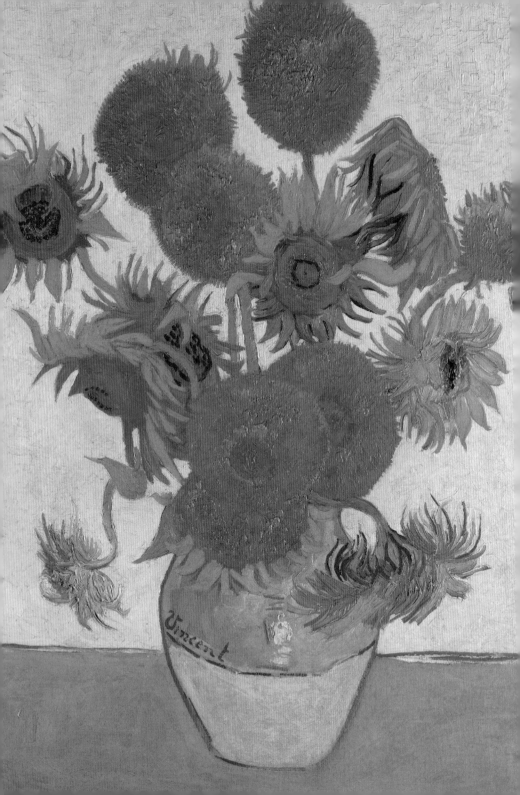

보면 자연스럽게 바니타스의 메시지를 읽어낼 수 있게 됩니다. 아니나 다를까, 고흐의 그림 속에서도 꺾이거나 시든 해바라기를 볼 수 있습니다. 이 해바라기에서 육체적, 정신적 고통에 시달렸던 고흐의 상태를 유추할 수도 있고, 전통적인 바니타스 정물화의 메시지도 읽어낼 수 있습니다.

## 플랑드르 화가들의 연결고리

네덜란드는 고흐가 태어나기 수백년 전부터 유명한 화가들이 많습니다. 이탈리아에서 원근법이 발전하면서 서양미술은 획기적인 변화를 맞이했지만 비슷한 시기 플랑드르 지역에서도 어마어마한 변화가 있었습니다. 그 변화의 중심에는 바로 기름을 갠 물감으로 그림을 그리는 기법인 '유화'가 있었죠. 이 유화 기법의 개발을 통해 그림의 질이 완전히 바뀌게 됩니다. 이 기법을 개발한 사람이 바로 얀 반 에이크입니다.

15세기의 얀 반 에이크, 그리고 17세기를 대표하는 빛의 화가 렘브란트. 고흐는 자신의 지역에서 활동했던 선배 화가들을 잘 알고

**빈센트 반 고흐 「해바라기」, 1888년** 풍성하고 싱싱한 해바라기 사이에 꺾이고 죽어가는 해바라기도 보인다. 이 그림에서 고흐는 네덜란드 바니타스 정물화의 전통을 계승하고 있다.

얀 반 에이크 「자화상」의 세부(왼쪽), 렘브란트 판 레인 「자화상」(1659년)의 세부(오른쪽)   네덜란드 화가들은 시기마다 화풍의 차이는 있지만, 공통적으로 정밀한 표현력을 자랑한다.

있었습니다. 얀 반 에이크, 렘브란트, 고흐는 서로 수백년의 시차를 두고 있지만 플랑드르 화가로서의 특징을 공유하고 있기도 합니다. 고흐가 선배 화가들로부터 습득한 대표적인 특징은 바로 유화의 디테일입니다. 고흐의 붓터치는 굉장히 빠르고 두터워서 그 질감만이 도드라진다고 느끼기 쉽지만 사실감도 놓치지 않고 있습니다. 이러한 사실감은 플랑드르 화풍의 독보적인 특징입니다.

얀 반 에이크가 그린 자화상의 디테일을 보면 눈가의 주름과 실핏줄이 놀랄 정도로 사실적으로 표현되어 있습니다. 렘브란트의 자화상도 한번 살펴볼까요? 얀 반 에이크의 그림처럼 하나하나 꼼꼼하게 그리진 않았습니다. 무심하고 빠르게 툭툭 붓질한 것 같은데도 마치 살아 있는 것처럼 느껴집니다. 특히 눈동자에 흰색 물감으로 툭 찍어놓은 하이라이트 표현으로 인물의 눈빛이 살아나는 게 느껴집니다.

고흐의 작품에서도 이러한 선배 플랑드르 화가들의 영향이 은연

렘브란트 판 레인 「이삭과 레베카」의 세부(왼쪽), 빈센트 반 고흐 「구름 낀 하늘 아래 밀밭 풍경」의 세부(오른쪽)

중에 드러납니다. 물감을 대충 툭툭 발라놓은 것 같지만 형태의 사실적인 특징을 놓치지 않고 있습니다. 휘몰아치는 붓의 움직임 속에서도 기준이 되는 형태감이 단단히 자리잡고 있죠. 이것이 바로 플랑드르 화풍의 에너지인 것입니다.

사실 고흐의 작품을 직접 보면 처음에는 화려하고 강렬한 색채에 놀라게 되는데, 이런 시각효과가 혼신을 다한 붓터치들로 짜여 있다는 점을 알고 나면 더 큰 감동을 느끼게 됩니다. 디테일까지 살리려는 집요함은 고흐 자신의 개성일 수도 있지만, 좋은 그림은 결국 인정받는다는 신념이 크게 작용했을 거예요. 더 놀라운 것은 이렇게 정교하고 진지한 붓터치를 그의 작품들에서 일관되게 보여준다는 점입니다. 고흐가 여러 질병 때문에 색채를 인위적으로 썼다는 설도 있지만 그의 다채로운 채색과 진지한 작품 태도를 보면 비록 몸과 마음은 병들어가고 있었을지라도 그림을 그릴 때에는 엄청난 집중력을 보여줬다는 생각이 듭니다. 어쩌면 자신을 그림 속에 너무 쏟

**빈센트 반 고흐 「까마귀가 나는 밀밭」, 1890년** 고흐가 생을 마감하는 1890년 7월에 그린 그림이다. 거친 붓터치와 무거운 색채는 그의 절망적인 심리 상태를 암시하는 듯 보인다.

아부어 몸과 마음이 쇠락하게 된 것은 아닐까요. 고흐는 남부 프랑스의 아를에 1년 반 정도 머무는데 이때 그가 그린 작품 수가 190여 점에 이릅니다. 계산해보면 사흘에 한점씩 그림을 완성한 셈입니다. 모든 작품에서 보이는 치밀한 붓터치까지 생각하면 그가 그림에 매진하면서 건강을 잃어가고 있었다는 것을 깨닫게 됩니다.

널리 알려져 있듯이 고흐는 우울증에 시달리다가 권총 자살을 시도했고, 결국 이때 얻은 총상으로 죽었습니다. 생전 마지막으로 남긴 작품을 절명작이라고 하는데, 고흐의 절명작은 「까마귀가 나는 밀밭」Wheatfield with Crows입니다. 이 작품에서 보이는 색채, 바람에

의한 밀밭의 움직임, 하늘 위를 나는 까마귀의 울음소리 등을 통해 고흐의 마지막을 지배했던 감정 상태를 느껴볼 수 있을 것 같습니다. 고흐는 파리 근교의 오베르에 묻혔습니다. 고흐가 죽은 뒤 얼마 되지 않아 그의 동생 테오도 죽었고, 지금은 오베르에 나란히 묻혀 있죠.

## 고흐는 생전에 그림을 거의 팔지 못했다

고흐는 일생 동안 그림을 팔고 싶었지만 생전에 한두점밖에 팔지 못했다고 합니다. 런던에서 한점이 판매되었다는 짧은 기록이 있고, 1890년 벨기에 브뤼셀에서 열린 전시에 출품한 「붉은 포도밭」The Red Vineyards을 동료 화가가 400프랑에 사준 것으로 전해옵니다. 동료 화가는 그의 경제적 어려움을 생각해 선의로 고흐의 그림을 샀을 가능성이 높죠. 그러니 냉정하게 말하면 고흐는 생전에 미술시장을 통해서는 단 한점의 그림도 팔지 못했다고 볼 수도 있습니다.

그림을 팔아 생계를 유지할 수 없었던 고흐는 어떻게 계속 작업할 수 있었을까요? 그건 잘 알려진 대로 그의 동생 테오의 지원이 있었기 때문입니다. 고흐보다 네살 어린 테오는 파리 화랑에서 왕성하게 활동하던 아트 딜러였습니다. 고흐는 동생의 도움으로 작업에 매진했는데, 어떻게 보면 고흐는 동생의 전속작가였던 것 같습니다. 실

제로 테오는 형의 매니저 역할을 톡톡히 해냈죠. 고흐는 1872년부터 죽기 직전까지 동생 테오에게 모두 660여통의 편지를 보냈습니다. 고흐의 동생과 그의 부인은 그 편지들을 철저히 보관했고요. 덕분에 고흐의 서간집은 고흐의 생애와 미술에 대한 생각을 알아내는 데 결정적인 자료가 되었고, 지금까지도 그의 신화를 만드는 원천으로 쓰이고 있습니다. 여기서 1888년 10월 24일에 고흐가 쓴 편지의 한 대목을 살펴볼까요. 이 편지에서 고흐는 '우리의 과업'이라는 말을 통해 자신의 작업이 동생과의 협력에 의한 공동 비즈니스라는 것을 강조하고 있습니다.

　　돈 문제와 관련해 내가 기억해야 할 것은 50년을 살면서 1년에 2천프랑을 쓴 사람이라면 평생 10만프랑을 쓴 게 되는데, 그렇다면 그는 당연히 10만프랑을 벌어야 한다는 사실이다. 예술가로서 평생 100프랑짜리 1천점을 그려야 한다는 말이다. 그러나 그것은 너무나 힘든 일이고 실제로 그림이 100프랑에 팔리고 있다. (…) 그렇다면 우리의 과업을 이루기는 너무 어려울 것이다. 그러나 힘들다고 상황이 바뀌지는 않겠지. 언젠가 내 그림이 팔릴 날이 오리라는 건 확신하지만 그때까지는 너에게 기대서 아무런 수입도 없이 돈을 쓰기만 하겠지. 가끔씩 그런 생각을 하면 우울해진다.

더치페이의 국가인 네덜란드인답게 동생에게 보낸 이 편지 속에

**빈센트 반 고흐 「붉은 포도밭」, 1888년** 고흐가 생전에 판매한 유일한 작품이다. 1890년 벨기에의 화가 안나 보쉬가 400프랑에 구매했고, 1909년 러시아의 컬렉터 이반 모로조프가 3만프랑에 사들였다.

자신이 살면서 써야 할 돈과 벌어야 할 돈에 대한 고민이 깊게 담겨 있습니다. 50세까지 살려면 연간 2천프랑씩 모두 10만프랑이 있어야 하는데, 그림을 팔아서 마련하려면 100프랑짜리 그림을 1천점 그려낸 다음, 그걸 모두 팔아야 하니 당시의 고흐에게는 너무나 어렵다고 느껴졌을 겁니다. 그런데 그의 그림은 팔리지도 않고, 생계의 거의 전부를 동생이 부쳐주는 돈에 의지해야 했으니 자신이 너무 초라했을 테죠.

# 죽은뒤
# 유명해진 고흐

평생 그림이 팔리지도 않고 미술계 안에서 별로 주목도 받지 못했던 고흐가 어떻게 이렇게 유명해졌을까요. 이 마법 같은 변화를 일으킨 사람은 바로 테오의 부인 요한나Johanna van Gogh-Bonger였습니다. 고흐가 죽은 다음 해에 테오도 죽음을 맞이하면서 요한나는 남편의 형인 고흐의 그림을 버리거나 팔지 않고 고향 암스테르담으로 가져왔습니다. 그림뿐만 아니라 고흐와 테오가 주고받은 660여통의 편지들까지 소중하게 보관했습니다. 보통 유명하지 않은 화가들이 작고했을 때에는 그가 남긴 작품들이 뿔뿔이 흩어져서 결국 사라지는 경우가 대부분인데, 고흐의 경우 그의 유작 대부분이 동생 테오에게 간 다음 제수씨인 요한나에게 넘어갔습니다. 아마도 고흐의 가족들은 테오가 형에게 꾸준히 생활비를 주면서 지원한 것을 생각해서 고흐의 작품에 대한 권리가 테오와 그의 부인 요한나에게 있다는 것을 인정해준 것 같습니다.

이제부터 고흐가 남긴 작품은 그의 제수씨 요한나의 관리를 받으며 점차 빛을 보게 됩니다. 요한나는 고흐의 작품을 함부로 팔지 않았고, 전시회에 출품할 경우에도 의미 있는 전시회를 선별해서 내보냈습니다. 요한나가 일종의 큐레이터이자 매니저로서 고흐의 작품을 철저하게 관리한 셈이죠. 이러면서 고흐의 작품은 점점 재평가를 받게 되는데, 결과적으로 고흐는 제수씨인 요한나 덕분에 유명해진

셈입니다.

요한나 덕분에 널리 알려지게 된 고흐의 작품을 보고 다른 화가들도 영향을 받게 되었습니다. 자연의 색채에 얽매일 필요가 없다는 것, 자신의 감정을 표현하기 위해 대상의 형태와 색채를 변형시킬 수 있다는 것을 다른 화가들도 깨닫게 된 것이죠. 야수파 작가인 마티스<sup>Henri</sup>

**요한나 반 고흐와 그의 아들** 요한나는 남편 테오의 뜻을 이어받아 고흐를 알리는 데 적극적이었다.

Matisse, 독일 표현주의 작가인 키르히너<sup>Ernst Ludwig</sup> Kirchner 등이 고흐의 영향을 받아 과감한 그림을 그려냈습니다. 고흐의 영향을 받은 화가들이 늘어날수록 고흐의 위상은 점점 올라갔죠.

고흐가 서양미술 역사의 중심에 서게 된 순간을 한번 보겠습니다. 1936년 뉴욕 현대미술관의 알프레드 바 주니어<sup>Alfred Hamilton Barr Jr.</sup> 관장은 중요한 전시를 하나 기획하게 됩니다. '큐비즘과 추상미술' 이라는 주제로 열린 전시였는데, 이 전시의 이해를 돕기 위해 추상 미술의 계보를 도록의 표지에 도표로 그려 넣었습니다. 그는 이 계보의 첫 줄에 고갱, 세잔, 쇠라의 이름과 함께 고흐의 이름을 놓았습

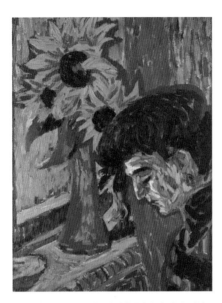

**에른스트 루트비히 키르히너 「해바라기 앞의 여인」, 1906년** 해바라기라는 소재와 대담한 필치, 강렬한 색채는 고흐를 연상시킨다.

니다. 고흐가 죽고 나서 두 세대도 채 지나기 전에 요한나의 노력에 힘입어 그의 미술은 세계적으로 인정받게 된 것입니다.

이처럼 고흐의 작품이 미술사적으로 재평가받으면서 그의 그림값은 점점 수직 상승합니다. 고흐가 생전에 판 유일한 작품 「붉은 포도밭」의 첫번째 가격은 400프랑이었습니다. 그런데 이 그림이 1909년 러시아의 사업가이자 미술 컬렉터 이반 모로조프 Ivan Morosov 에게 넘어갈 때의 가격은 3만프랑으로 알려져 있습니다. 20년 만에 가격이 70배 이상 상승한 셈이죠. 결국 고흐에 대한 당시의 미술사적 평가가 이런 마법 같은 수치를 정당화한 것입니다.

그렇다면 고흐를 대표하는 작품 「해바라기」는 과연 그 가격이 얼마일까요. 고흐는 1888년부터 1889년까지 아를에 머물면서 일곱점의 「해바라기」를 그린 것으로 알려져 있는데, 이 중 한점은 2차 세계대전 때 폭격으로 소멸되어 현재 여섯점이 남아 있습니다. 이 여섯점 중에서 네점은 암스테르담의 반 고흐 미술관이나 런던 내셔널 갤

**'큐비즘과 추상미술'의 계보도, 1936년** 뉴욕 현대미술관의 관장이었던 알프레드 바 주니어가 그린 현대미술의 계보도이다. 여기서 고흐는 현대미술의 개척자로 인정받고 있다. 왼쪽 상단에 고흐의 이름이 보인다.

러리 같은 국공립 미술관에 소장되어 거래될 가능성이 희박합니다. 최종적으로는 단 두점만이 시장에 나올 수가 있어 거래 빈도가 높다고 할 수 없죠. 경매 기록으로 확인할 수 있는 거래는 1987년에 거래된 예로, 앞서 살펴본 일본 사업가 사이토 료에이가 구매한 「해바라기」입니다. 진위를 다소 의심받았지만 당시 천문학적인 경매가를 기록했습니다. 1987년 영국 크리스티 경매에서 3,900만달러, 당시 한화 기준으로 약 300억원이었습니다. 지금 다시 시장에 나온다면 1천억원 이상에 거래될 것이 확실해 보입니다. 고흐는 살아서 한번도 이러한 주목을 받지 못했고 지독하게 외롭게 생을 마감했습니다. 하지

만 그가 이끌어낸 새로운 생각과 화풍은 현대미술의 큰 흐름을 바꾸어놓았고, 많은 사람들이 사랑하는 예술이 되었습니다. 고흐의 삶을 보면 예술은 인생의 끝에서 다시 시작된다는 것을 절감하게 됩니다.

10장

미술 투자를 위한
Q&A

Q

A

요즘 아트테크에 관심을 기울이는 사람들이 늘어나는 것 같아
요. 왜 갑자기 아트테크 붐이 일어났을까요? 미술작품에 투자
하는 것은 전망이 있나요?

아트테크는 '아트'와 '재테크'의 합성어로 그림과 같은 예술품을 대
상으로 한 투자방식입니다. 요즘 아트테크에 대한 관심이 뜨거운 것은
사실입니다. 작품을 사려는 사람들이 갤러리 오픈 시간에 맞춰 텐트를
치고 밤을 새우며 기다릴 정도죠. 전 세계적으로 자본시장이 과열되어
있기 때문에 그것이 미술시장에까지 영향을 미쳤다고 볼 수 있습니다.
원래 한국 미술시장은 4천억원을 넘지 않는 규모로 계속 유지되어왔는
데 최근 한해 사이에 두배 가까이 성장해 2021년에는 9,223억원의 규모
를 기록했습니다. 급격한 성장의 주요한 원인으로 젊은 구매층의 미술
시장 유입을 꼽을 수 있죠.

MZ세대의 미술 투자는 세계적인 현상입니다. 아트바젤&UBS에서
내놓은 '2021 미술시장 보고서'를 살펴보면, 10개국의 고액 자산가 컬
렉터를 세대별로 조사한 결과, 밀레니얼 세대(25~40세)가 무려 52.5퍼센
트를 차지했습니다. MZ세대가 미술작품을 감상을 넘어 투자의 대상으
로 바라보기 시작하면서 미술시장의 큰손으로 부상하기 시작한 겁니다.

이들의 투자에는 여러 이유가 있을 텐데, 부동산 등 다른 시장에 비

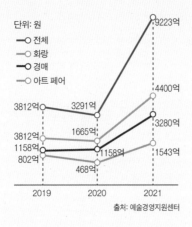

단위: 원
- ○ 전체
- ○ 화랑
- ○ 경매
- ○ 아트 페어

9223억

3812억   3291억   4400억

3812억   1665억   3280억

1158억   1158억   1543억

802억    468억

2019    2020    2021

출처: 예술경영지원센터

**최근 한국 미술시장 성장세(2019~2021년)**

해서 성장 가능성이 크고 초기 자본이 적게 들어간다는 점이 주요하게 작용했습니다. 연예인들이 미술 투자의 큰손으로 나서거나 미술작품을 직접 창작하며 보이는 활약상도 영향을 미쳤겠죠.

그렇다면 미술 투자는 정말로 이들의 기대처럼 전망이 있을까요? 미국 시티은행의 조사에 따르면 지난 25여년간 미술품은 투자자에게 8.3퍼센트의 수익을 가져다주었습니다. 특히 현대미술 작품의 경우 수익률이 11.5퍼센트에 달했습니다. 다른 투자자산을 살펴보면 부동산이 8퍼센트, 헤지펀드가 8.9퍼센트, 사모펀드가 13.8퍼센트의 수익률을 보였습니다. 미술시장에 대한 투자를 장려하는 금융권의 조사라는 것은 감안해야 하겠지만, 미술품 투자의 수익률이 생각보다 높은 편이죠?

시장도 성장세입니다. 한국에서 한해에 졸업하는 순수미술 전공생이 4,600여명입니다. 1998~2019년 사이에 1회 이상 미술품 경매에서 작품이 낙찰된 작가가 5천여명인데 최근 매년 경매에 새로 진입하는 작가

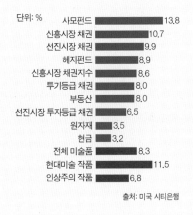

단위: %

| | |
|---|---|
| 사모펀드 | 13.8 |
| 신흥시장 채권 | 10.7 |
| 선진시장 채권 | 9.9 |
| 헤지펀드 | 8.9 |
| 신흥시장 채권지수 | 8.6 |
| 투기등급 채권 | 8.0 |
| 부동산 | 8.0 |
| 선진시장 투자등급 채권 | 6.5 |
| 원자재 | 3.5 |
| 현금 | 3.2 |
| 전체 미술품 | 8.3 |
| 현대미술 작품 | 11.5 |
| 인상주의 작품 | 6.8 |

출처: 미국 시티은행

**투자자산별 수익률 비교(1985~2020년)**

는 500명이 넘습니다. 시장의 규모, 진입 작가수, 수익률 등을 고려했을 때 한국 미술시장은 분명히 잠재력이 있는 시장이며 그 규모가 계속 커져간다는 것을 확인할 수 있죠. 아직 저평가된 시장임은 분명합니다.

미술품의 가격은 도통 종잡을 수 없다는 인식이 퍼져 있습니다. 예측할 수 없는 시장은 유망하다고 하기에는 어렵죠. 그런데 자세히 들여다보면 의외로 미술시장도 여느 투자시장과 크게 다르지 않게 움직입니다. 앞서 설명한 메이-모제스 미술지수나 한국의 KRECA(한국예술연구소 미술품 가격지수)를 각국 주가지수와 비교해도 그래프 모양이 유사합니다(48~49면).

미술시장도 엄연히 판매자와 구매자 간의 계산에 따라서 이루어지는 경제 거래이기 때문에, 합리적인 가격을 찾아 변동하게 되어 있습니다. 결론적으로 미술시장이 예측이 불가능한 도깨비 시장이라는 생각에서 벗어나 미술품과 시장을 객관적인 데이터에 기반해 이해하려고 한다면, 충분히 전망 있고 합리적인 투자처가 될 수 있을 겁니다.

미술 경매에 관심이 생겼는데, 어디부터 접근하면 좋을까요?
대략 얼마 정도면 좋은 작품을 살 수 있는지 궁금합니다. 일반
인도 화랑이나 아트 페어에 가서 미술작품을 살 수 있나요?

주식을 투자할 때 우리는 그 회사의 재무제표부터 시작해 각종 지표
를 분석한 후 투자 여부를 최종적으로 결정합니다. 미술도 마찬가지입
니다. 미술은 그리 단순한 세계가 아닙니다. 미술에 대한 판단은 다양하
게 이루어지고 있기 때문에 미술 투자를 하려면 꾸준히 공부하는 수밖
에 없습니다.

경매에 뛰어들기 전에 기존 시장에 대한 분석을 먼저 해보면 좋겠죠.
한국에는 경매시장이 9개 이상 있고 수시로 미술품 경매가 이뤄집니다.
개인간 거래는 시세를 파악하기 어렵지만, 경매는 가격이 공개되어 데
이터를 수집할 수 있다는 장점이 있습니다. 한국예술연구소에서 구축한
한국 미술품 시장 데이터베이스를 통해서 최근 20년간 낙찰 총액 등 한
국 미술품 경매시장의 현황을 파악할 수 있습니다.

본격적으로 경매에 참여하기 전에 아트 페어에 먼저 찾아가보아도
좋습니다. 한국에서 규모가 큰 아트 페어로는 화랑미술제, 키아프 서울
등이 있고, 매년 정기적으로 개최됩니다. 2022년 열린 프리즈 서울Frieze
Seoul처럼 세계 최대 규모의 아트 페어가 한국을 찾아오기도 합니다.

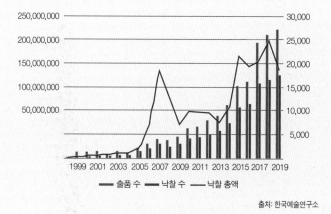

출처: 한국예술연구소

**한국 미술품 경매시장의 낙찰 수 및 낙찰 총액(1998~2019년)**

'작가 미술장터'처럼 낮은 문턱을 표방하는 아트 페어도 있습니다. 항상 전국 어딘가에서 아트 페어가 열리고 있으니, 관심을 갖고 자주 둘러본다면 미술에 투자할 기회는 충분히 많은 셈이죠.

그렇다면 얼마 정도가 적절한 가격인지는 어떻게 가늠할 수 있을까요? 국내 미술품은 호당 가격제라는 기준에 의거해 그림값이 결정되는데요. 중견작가의 작품은 호당 20만원 정도입니다. 가로 1미터 정도의 제법 큰 그림은 50호 정도인데, 50호 크기의 제법 좋은 작품, 즉 어느 정도 인정을 받은 중견작가가 공을 들여 만든 작품을 사려면 1천만원 정도가 든다고 생각하면 됩니다. 1천만원이라고 하니 너무 비싸게 생각되나요? 하지만 대학을 갓 졸업한 신진작가의 경우에는 100~200만원대에 유화 작품을 구매할 수 있습니다. 문제는 이 작가가 앞으로 성장할지 여부죠. 결국 작품의 가치는 그것을 판단하는 안목의 문제로 귀결되고, 안목을 높이기 위해서는 그림을 많이 보는 수밖에 없습니다.

전시회에 가면 작가의 이력이 한눈에 들어오게 정리되어 있고, 작가의 작품세계를 이해하고 평가하는 안내서인 도록도 마련되어 있습니다. 이런 자료를 보면서 작품의 가치를 가늠해볼 수 있습니다. 또한 화랑을 둘러보러 갔다면 "가격표를 좀 볼 수 있을까요?"라고 물어보는 것을 꺼리지 않으시길 바랍니다. 화랑의 존재 이유는 그림 판매니까요. 당장 구매할 것이 아니더라도, 진지한 관심을 가지고 작품의 가격을 물어보는 것은 전혀 문제되는 일이 아닙니다. 온라인 경매 웹사이트 등지에서 작가별 판매 이력과 낙찰가를 찾아보는 것도 미술 투자를 위한 좋은 공부 방법입니다.

미술에 대해 막연하게 가졌던 마음속 장벽, 화랑에 대한 두려움을 버리고 마음에 드는 작품이 있다면 한번쯤 욕심을 내보는 것을 추천드립니다.

세계에서 가장 비싼 그림은 「살바토르 문디」라고 하는데, 그 이유는 무엇인가요? 한국에서 가장 비싼 그림은 무엇인지도 궁금합니다.

앞서 소개한 레오나르도 다빈치의 「살바토르 문디」는 4억달러, 즉 4,500억원에 거래되어 세계를 놀라게 했지만 1958년의 경매가는 고작 60달러, 7만원 정도였습니다. 당시에는 다빈치를 흉내낸 모방작 정도로 여겨졌기 때문입니다. 2000년대 이후 엑스레이, 고성능 디지털카메라 등이 동원된 최첨단 기술로 이 작품을 감정한 결과 덧칠된 그림 밑에서 다빈치의 진본이 드러났습니다. 다빈치의 경우 너무나 완벽주의적 성향이 강해 완성작이 20여점에 불과합니다. 그나마 대부분이 미술관이나 박물관에서 소장되어 있기 때문에 시장에 나올 가능성이 희박합니다. 「살바토르 문디」는 다빈치의 작품 중 살 수 있는 유일한 작품으로 인식되어 세계에서 가장 비싼 그림이 된 것이죠.

한국 작품으로는 김환기의 「우주」가 2019년 홍콩 경매에서 약 132억원에 낙찰되어 최고가를 기록했습니다. 이 작품은 한쪽 변이 2.5미터로 김환기의 작품 중 가장 큰 추상화이자 유일한 두폭화입니다. 동심원을 그리며 퍼져나가는 푸른 점들은 우주의 깊이감과 무한함을 느끼게 해주죠. 작가가 한점 한점 직접 찍어 완성한 세계로, 이 작품 앞에 서면 하

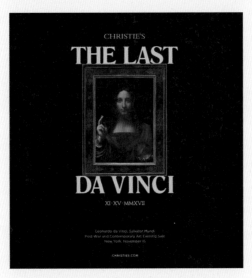

다빈치의 거래 가능한 마지막 작품 「살바토르 문디」

늘에서 쏟아지는 별을 보는 듯한 감상에 빠지게 됩니다.

한국 미술시장에서 최고 경매가를 기록한 그림 10점 중에서 9점이 김환기의 작품일 정도로 그의 위상은 독보적입니다. 김환기의 그림값인 132억원이 엄청난 가격인 것은 사실이지만 해외 생존 작가들의 작품이 1천억원대를 기록하기도 하는 것과는 비교되는 면이 있습니다. 한국 그림은 가치에 비해서 가격이 저평가된다는 것이죠. 한국 미술시장은 아직 성장 중이기 때문입니다. 이처럼 미술품 가격은 예술성 외에 국가의 경제력, 문화적 인지도와도 깊숙한 관련이 있습니다. 한국의 국가 위상이 오르면 한국 작가의 그림도 세계에서 그만한 대우를 받게 될까요? 그렇게 되려면 한국의 컬렉터들부터 한국의 미술작품을 좋아하고 구매해야 합니다.

한국 미술품 경매 사상 최고가 기록을 세운 김환기의 「우주」

여러 정황을 통해 보면 국내 컬렉터의 관심은 해외 유명작품에 쏠려 있습니다. 한국 컬렉터들이 한국 작품을 사지 않는데, 세계 미술시장이라고 다를까요. 이대로라면 한국 미술시장의 호황은 한국 미술의 근본적인 지위 격상으로 이어지지 못하고 잠시의 미풍으로 끝나버릴 수도 있습니다. 한국의 컬렉터들이 한국 작품으로 눈을 돌리고, 미술계 여론을 형성하는 비평가들과 아트 딜러들도 함께 역할을 해주어야 합니다.

이 대목에서 중국의 사례를 한번 참고해볼까요. 2011년 미술품 거래량과 총액으로는 중국 화가들이 세계 미술시장을 압도했습니다. 중국 작가 장다첸張大千의 작품은 2011년 총 1,371점이 거래되었고, 거래 총액은 5억545만달러를 기록했습니다. 치바이스齊白石의 작품은 5억1,057만달러에 거래되어 1, 2위를 기록하면서 피카소를 3위로 끌어내렸죠.

차이나 머니의 힘도 있겠지만, 자국의 미술품이 서양 것보다 못날 이유가 없다고 당당히 말하는 중국 비평가들과 컬렉터들의 자신감과 안목도 분명 한몫했습니다. 현재까지는 중국 컬렉터들을 중심으로 중국 작품이 거래되었지만 투자가 지속되고 구조화된다면, 앞으로는 세계 유수의 컬렉터들이 중국 화가들의 그림을 더 많이 사들이게 될 것입니다. 이렇게 형성된 시장의 이윤은 지금의 중국 컬렉터들에게 고스란히 돌아가겠죠. 결과적으로 지금 중국 화가의 작품을 사는 중국 컬렉터들은 좋은 장사를 하고 있는 셈입니다.

그림값이 왜 오르는지 설명하려면 이렇게 여러 요소를 살펴볼 수밖에 없습니다. 경기의 흐름이나 작가의 문제만은 아닌 것이죠. 미술이 사회에 어떻게 연결되는가 하는 문제부터 작가를 둘러싼 창작환경까지 다양한 요소를 끄집어내 논의해야 합니다. 그래도 궁극적으로는 작가의 역할이 중요할 것입니다. 작가들은 끊임없는 도전으로 미술시장의 흐름을 바꿉니다. 이러한 도전이 미술시장에 정당하게 반영되는 소통의 구조가 만들어진다면 미술계의 중흥이 결코 남의 나라 이야기만은 아닐 것입니다.

미술시장의 성장 방안을 논하면 미술을 지나치게 자본의 시각으로만 판단해서는 안 된다는 우려의 목소리가 나오기 마련입니다. 하지만 현실적으로 생각해보죠. 작품이 팔리지 않는다면 작가는 어떻게 생활할 수 있을까요. 5 대 5의 수익 배분구조를 생각하면 매달 1천만원짜리 그림이 한점 팔려야 작가가 2인 가구 중위소득을 버는 셈이 된다는 것은 앞서 언급했습니다. 이는 이상적인 이야기로, 실태와는 거리가 멉니다. 2020년 한국의 미술가가 미술을 통해서 올린 수입은 연평균 439만7천

원에 불과했으니까요.

예술가도 우리 사회의 한 일원이자 생활인이고 생계가 중요한 문제입니다. 따라서 미술시장의 이상적인 구조는 투자자들이 창작자들을 지원하고, 작가들은 좋은 작품으로 안정적 투자를 이끄는, 선순환이 가능한 구조일 것입니다. 그리고 지금 한국에 그런 기회가 왔다고 볼 수 있고요.

Q&A
4

### 세계 최고의 부자 예술가는 누구인가요?

작품성과 재운을 동시에 가진 작가를 말할 때 데이미언 허스트Damien Hirst를 빼놓을 수 없을 것 같습니다. 1965년생인 그는 한때 가장 주목받는 젊은 작가였지만 요즘에는 작품성보다는 작품가를 올리는 사업가형 작가로 불립니다. 허스트는 매년 영국의 『선데이 타임스』The Sunday Times가 발표하는 영국 부자 500인 리스트에 들어갈 정도로 부유한 예술가입니다. 스스로도 세계 최고의 작가라는 명칭보다는 최고의 부자작가라는 세속적 타이틀을 더 반기는 기색이고요.

허스트의 사업적 수완은 2008년 소더비 경매를 통해 예술적 경지에 올랐습니다. 그는 9월 15일부터 이틀간 열린 경매 '내 머릿속의 영원한 아름다움'Beautiful Inside My Head Forever에서 자신의 작품 223점을 모두 1억1,157만파운드(한화 약 2,271억원)에 팔아 치웠습니다. 단일 작가의 경매가로는 피카소가 1993년에 세운 기록, 88점에 총액 2천만달러를 무려 열배 이상 뛰어넘어버렸죠. 실로 엄청난 흥행이었습니다.

허스트의 경매는 절묘한 타이밍 덕를 크게 본 것이었습니다. 딱 하루전날, 리먼브러더스Lehman Brothers 사태가 벌어지고 2008년부터 세계 금융위기가 시작되었기 때문입니다. 허스트가 곧 불어닥칠 경제위기를 예견하고 경매를 기획했을 것 같지는 않지만, 일주일만 늦게 경매가 열

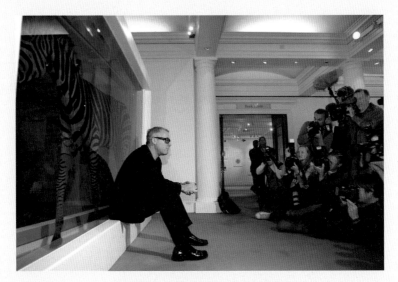

2008년 런던 소더비 경매장의 데이미언 허스트

렸어도 이런 흥행은 기대하기 어려웠을 것입니다.

그러나 빛이 밝으면 어둠도 깊다 했죠. 하늘 높은 줄 모르고 치솟던 허스트의 작품 가격은 2008년을 정점으로 날로 떨어지고 있습니다. 2008년 세계 미술시장에서 그의 작품의 거래 총액은 2억7천만달러였으나, 1년 후인 2009년에는 단 1,900만달러에 불과했습니다. 무려 90퍼센트 이상 급감한 것인데요. 그뿐만 아니라 작품의 평균 거래가도 크게 떨어졌습니다. 2008년에는 그의 작품 평균 가격이 83만달러(한화 약 9억원)이었지만, 2010년에는 단 13만달러(한화 약 1억5천만원)에 불과했습니다.

이런 추락에는 몇가지 이유가 있습니다. 우선은 경제불황의 여파가 컸습니다. 허스트가 공산품을 생산하듯 작품을 마구 생산하는 편이라 공급 과잉의 문제도 존재합니다. 애초에 하락 이전의 가격도 거품일 수

있다는 의심도 존재합니다. 그의 2007년 작품 「신의 사랑을 위하여」For the Love of God는 5천만파운드의 가격에 익명의 투자자 모임에 판매되었다고 알려졌습니다. 생존 작가의 미술품으로서는 최고가의 반열에 들어 당시 큰 화제가 되었고, 허스트를 '가장 비싼 작가' 중 하나로 만들어준 작품입니다. 그런데 이 작품이 애초에 판매된 적이 없으며, 허스트가 몸값을 올리기 위해서 거짓으로 거래 성사를 공표했다는 의혹이 일고 있습니다. 작품에 대한 신뢰도가 크게 떨어질 수밖에 없죠.

지금 허스트의 작품가는 2010년에 비하면 상당히 회복되었습니다. 앞으로는 어떻게 될까요? 허스트의 작품 가격이 이전처럼 한번에 크게 폭락할 일은 없을 것 같습니다. 그의 작품 중 상당수는 래리 거고지언 같은 세계 미술시장의 큰손들이 가지고 있기 때문입니다. 아직까지는 허스트의 작품에 대한 투자 수익이 주식보다 높다고들 합니다. 그러나 살펴본 여러 이유로 그의 작품을 정크 본드Junk Bond, 즉 수익률이 높지만 그에 비례해 위험도 큰 투자자산이라는 것이 전문가들의 의견입니다.

20대 어린 나이에 세계미술계의 스타로 자리잡은 허스트는 아직 50대 후반입니다. 예술가로서의 수명이 한참 남은 그가 앞으로 어떻게 행동할지 예측하기가 쉽지 않죠. 하여간 그에게는 '현대미술의 악동'이라는 칭호가 너무나 잘 어울립니다. 시장 중심으로 돌아가는 오늘날의 미술이 지닌 빛과 어둠을 극명하게 보여주는 흥미로운 작가임은 분명합니다.

Q&A / 5

현대미술의 작품 값은 어떻게 결정되나요? 작품의 제작 원가
는 작품 값에 얼마나 영향을 미치나요?

앞서 언급한 데이미언 허스트의 작품을 예로 들어보겠습니다. 허스
트가 공개한 바에 따르면 「신의 사랑을 위하여」의 제작 과정에 2천만파
운드, 약 360억원이 들었다고 합니다. 작가가 360억원이 소요되었다고
말한 「신의 사랑을 위하여」의 제작비 내역은 다음과 같습니다.

> • 300년 된 실제 해골
>
> • 해골의 백금 주물
>
> • 총 1,106캐럿(221그램)의 다이아몬드 8,601개
>
> • 해골 이마 위에 박힌 큼지막한 분홍빛 다이아몬드
>
> \* 백금 주물과 보석 세공을 위한 전문 기술자들의 인건비가 포함.

데이미언 허스트가 말하는 이 작품의 판매가는 대략 900억원이니, 제
작비가 판매가의 3분의 1 정도 됩니다. 여기서 중개 수수료와 세금 등을
제외하더라도 그는 해골을 다이아몬드로 뒤덮는 이 섬뜩한 아이디어
하나로 최소 400억원을 벌어들인 셈이죠. 죽음을 상징하는 해골을 다이

데이미언 허스트 「신의 사랑을 위하여」, 2007년

아몬드로 뒤덮어 사치에 대한 인간의 덧없는 욕망을 표현했다는 아이디어에 대한 대가치고는 좀 비싸 보이나요?

물론 허스트가 하루아침에 이러한 무한한 가치의 생산자가 된 것은 아닙니다. 그에게도 무명시절이 있었고, 당시 그에게 돌아간 몫은 훨씬 소박했습니다. 그에게 세계적 명성을 가져다준 「살아 있는 자의 마음속에 있는 죽음의 물리적 불가능성」The Physical Impossibility of Death in the Mind of Someone Living(일명 「상어」)의 경우 요즘에도 최소 100억원 이상으로 추정되지만 처음 판매될 때에는 단 1억원에 불과했습니다.

「상어」를 처음 구매한 사람은 광고계의 거물이자 유명 컬렉터인 찰스 사치Charles Saatchi로 알려져 있습니다. 이때 그가 지불한 가격은 1억

원이었죠. 제작비와 중개 수수료를 감안하면 작가에게 돌아간 몫은 그렇게 크지 않았을 것입니다. 허스트가 호주에서 구매한 4.6미터짜리 상어 한마리의 가격은 대략 1만달러로 알려져 있습니다. 여기에 포르말린 용액과 대형 수족관을 만드는 비용을 더하면 제작 원가는 2만달러 정도로 추정할 수 있습니다. 1차 판매가를 고려할 때 작가가 가져간 몫은 제작비와 비슷했을 것인데, 대양을 지배하던 야수를 미술의 세계에 영속시킨 아이디어가 2천~3천만원이라면 나름대로 합리적인 가격이라고 할까요.

사실 데이미언 허스트란 이름은 오늘날 명품 브랜드의 상표처럼 되었기 때문에 그의 작품의 제작 원가를 따지는 것은 무의미해 보이기도 합니다. 1.5미터짜리 상어가 그의 손을 거치면 수십억원에 거래되죠. 조수를 고용해서 그린 회화 작품에 그의 서명이 추가되면 가격은 수억원으로 뛰고요. 하지만 천문학적인 액수로 거래되는 현대 스타작가의 작품도 그 제작 원가를 한번쯤 따져보는 것이 무의미한 일은 아닙니다. 미술작품의 가격을 정할 때 제작비(재료비+인건비)가 일차적인 기준이 될 수 있기 때문입니다.

허스트의 「상어」가 「신의 사랑을 위하여」보다 상대적으로 저렴한 이유는 일단 두 작품이 제작 원가에서 상당한 차이를 드러내기 때문입니다. 제작비가 2만달러인 「상어」가 제작비가 300만달러인 「신의 사랑을 위하여」와 동일한 가격으로 거래될 수는 없겠죠. 또 만에 하나 (가능성이 희박한 가정이지만) 그의 작품 가격이 폭락한다면, 이때 그의 작품에 대한 감정 평가액은 결국 생산 원가 또는 제작비에 따라 정해질 것입니다.

이처럼 제작비는 작품 가격을 정할 때 중요한 역할을 합니다. 여기에 작가의 창의적 가치를 추가하면 작품의 거래가가 형성됩니다. 창의적 가치란 미학적으로 말하면 작품의 예술성이고 상업적으로는 작품의 브랜드 가치 또는 투자가치에 해당하겠죠. 종합하면 '작품 가격=제작비+창의적 가치'라는 공식이 도출됩니다. 여기에 경매 수수료 10~20퍼센트 등 판매방식에 따른 적절한 수수료를 추가하면 최종가를 계산해볼 수 있습니다.

미술품 가격을 결정하는 공식에서 제작비는 측정 가능한 일종의 상수지만, 창의적 가치는 시대와 지역뿐만 아니라 작가마다 변동 폭이 너무나 큽니다. 앞서 다룬 허스트의 예를 보아도 같은 작가라도 무명일 때와 명성을 얻었을 때의 작품 가격이 완전히 달라집니다. 만약 누군가 요즘 미술작품 가격의 거품이 심하다고 불평한다면 일단은 작가의 창의력 가치를 경제적으로 지나치게 신비화해서 벌어진 현상이라고 말할 수 있겠습니다.

한국 미술시장에서는

왜 작품의 크기에 따라 가격이 결정되나요?

---

한국 미술시장의 독특한 특징 하나가 바로 '호당 가격제'입니다. 그림 크기 기준으로 그림의 가격을 매기는 방식인데요. 호수에 호당 가격을 곱하면 그림 가격이 나옵니다. 예를 들어 A라는 작가의 호당 가격이 10만원이라고 치면 50호짜리는 5백만원이 되고, 100호짜리 그림은 1천만원이 됩니다. 만약 이 작가의 호당 가격이 열배 올라 1백만원이 되면, 이 작가의 나머지 모든 그림이 동시에 열배가 오릅니다. 지극히 단순한 가격 산출방식이죠. 호당 가격이 오르고, 그림 사이즈가 크면, 그야말로 그림 가격이 천정부지로 오르는 방식이 바로 호당 가격제입니다.

결국 호당 가격제는 그림 가격을 화가 이름이라는 브랜드와 작품 크기로만 결정하는 셈입니다. 동일한 작가의 작품인 경우 크기로만 가격 차이가 날 뿐이죠. 그림을 잘 그렸건, 못 그렸건 아무 관계가 없게 되며, 언제 어디서 그렸고 미술사 안에서 어떤 위치를 차지하는지도 작품 가격 결정에 큰 영향을 주지 않습니다.

호당 가격은 화가와 화랑이 주로 정합니다. 이 기준이 나오면 작품 가격을 얼마든지 추론할 수 있죠. 그리고 시장에서 통용되는 대략적인 가격대도 있는데, 이제 갓 데뷔한 작가는 호당 가격이 4~5만원 정도입

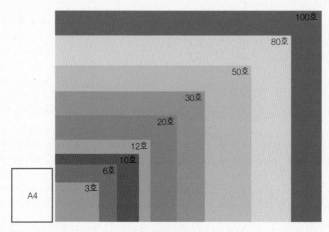

그림의 호수 비교

니다. 중견작가는 10만원부터 시작하고요. 소위 블루칩 작가들의 호당 가격은 수직 상승하는데, 우리나라 그림 중 비싸게 거래되는 이중섭과 박수근 작품의 경우 호당 2억원까지 거래되는 것으로 알려져 있습니다.

크기로 가격을 정하는 호당 가격제는 세부적으로 들여다보면 조금 더 복잡해집니다. 일반적으로 한국의 1호 그림 크기는 엽서 크기(14.8× 10센티미터)로 알려져 있지만 실제로는 이보다 두배 정도 더 큰 사이즈 (22.7×15.8센티미터)입니다. A4 종이의 절반정도가 됩니다. 한국화랑협회의 기준에 따르면 10호는 53×45.5센티미터 정도로, 1호의 열배가 아니라 세배 정도에 불과합니다. 당연히 100호도 1호의 백배 크기가 아니죠.

따라서 가격을 매길 때 100호 크기의 그림은 통상적으로 1호 가격의 백배보다 20~30퍼센트 싸게 책정됩니다. 호당 가격이 20호까지는 정비례하고 그 이상의 크기에서는 좀더 낮은 가격으로 거래되는 셈입니

다. 만약 누가 50호 작품의 가격을 1호 가격의 50배로 부르면 구매자 측은 여기서 20퍼센트 정도를 깎은 금액이 정상가라 주장해야 합니다.

이처럼 호당 가격제가 통용되고는 있지만 정작 크기 기준은 모호한 면이 있습니다. 호의 크기도 숫자마다 다 있는 것이 아니죠. 100호, 200호 그림은 있어도 150호, 250호 그림은 거의 없습니다. 심지어 인물, 풍경 등 그림의 주제에 따라 사이즈 기준도 다르기 때문에 정확한 것은 기준 호수표를 확인해야 겨우 알 수 있습니다. 동양화의 경우는 아예 이 호수표를 따르지 않습니다. 전통적으로 족자형 전지 크기를 기준으로 하기 때문입니다. 또 해외에서는 같은 1호라도 크기가 다르거나 인치를 쓰는 등 규격이 다릅니다. 호당 가격제를 정확히 계산하려면 머리가 복잡해지는 이유입니다.

단순히 작품의 크기로 가격을 결정하는 호당 가격제로는 작품
의 가치를 온전히 매길 수 없을 것 같은데요. 왜 한국에서는
호당 가격제가 자리를 잡았나요?

　　호당 가격제는 우리나라 미술시장이 첫번째 활황을 겪었던 1970년대
부터 본격적으로 자리잡은 것으로 알려져 있습니다. 세계적으로는 우리
나라와 일본 정도가 호당 가격제를 쓰고 있는데요. 일본의 경우 작가의
최고가를 호당 가격의 기준으로 삼기 때문에 호당 가격을 작품 가격의
최대치로 참고만 한다고 합니다.

　　서양의 경우 15세기 이탈리아 페라라Ferrara의 보르소 데스테Borso
d'Este 공작이 화가 프란체스코 델 코사Francesco del Cossa에게 지불할 그
림 가격을 1제곱피트(30.48제곱센티미터)당 10리라로 매긴 사례가 전해
집니다. 불만족한 화가는 페라라를 떠나버렸고 이 방식은 폐기되었습니
다. 이후 19세기 프랑스에서 주제별로 적절한 그림 크기를 표준화하려
는 시도가 있었습니다. 그런데 사실 호당 가격제를 이해하기 위해서 거
창하게 19세기 프랑스 화단까지 끌어들일 필요는 없습니다. 호당 가격
제의 원리는 미학보다는 경제학에 가깝거든요. 그림 크기와 화가의 노
동력은 비례하고, 노동력과 화폐를 교환한다는 기본적인 원칙입니다.

　　한국 미술시장의 국제화를 말할 때 가장 큰 걸림돌로 꼽는 것이 호당

가격제입니다. 예를 들어 외국 화상이 한국 작가의 그림 가격을 물어볼 때, 이 그림은 열배 크기 때문에 가격도 열배 더 비싸다고 답한다면 외국 화상은 납득하지 않을 것이 분명합니다. 안목을 최고의 덕목으로 삼는 컬렉터와 그림 중개상 모두에게 그림의 가치를 크기에 비례해서 매기는 것은 자존심 상하는 거래방식임이 분명합니다.

역사성과 실험성을 추구하는 작가들에게도 호당 가격제는 분명 어처구니없는 거래방식입니다. 최근 한국미술의 구조적 문제점으로 평론의 부재를 손꼽는데, 이 문제에도 호당 가격제가 어느 정도 악영향을 끼치고 있는 것 같습니다. 호당 가격만 정하면 그림의 가치가 일률적으로 나오니 평론가의 평가가 필요하지 않은 것이죠.

수많은 문제점에도 불구하고 호당 가격제가 한국에서 위력을 발휘하는 것은 결국 미학과는 관계가 없고 오직 경제적 이유 때문입니다. 화랑의 입장에서는 작가 브랜드로 양산된 작품을 모두 보장된 가격으로 판매할 수 있으니 호당 가격제를 포기할 이유가 없습니다. 화가들도 자신의 그림 가격을 일률적으로 올릴 수 있는 호당 가격제를 굳이 반대할 필요가 없고요.

어떤 화가가 100점의 그림을 그린다고 해서 이 100점 모두가 균일한 수작일 수는 없는 일입니다. 그런데도 호당 가격제에 묶여 한 작가의 작품 모두에 같은 가격이 매겨진다면 안목이나 평론은 필요성을 잃게 됩니다. 한국 미술시장의 거품 문제도 일정 부분 호당 가격제에서 비롯됩니다. 그럼에도 이런저런 이유로 호당 가격제라는 후진적 방식이 여전히 통용되고 있는 것입니다. 아마도 공정거래위원회에서 가격 담합 문제로 조사에 들어가기 전에는 변하지 않을 겁니다.

반면 서양에서는 노동력이나 재료비를 기준으로 한 가격 산출방식은 근대를 지나며 일찍이 폐기되었습니다. 작가의 창의성과 역량에 따라 작품 가격이 결정되는 방식으로 미술계가 점차 변해온 것입니다. 한국 미술계에서는 여전히 중세적인 가격제가 위력적으로 통용되고 있다는 사실이 그저 아쉬울 뿐입니다.

미술사를 돌아보면 걸출한 대가들의 충격적인 작품 덕분에 작품 평가의 기준이 물질에서 정신으로 바뀔 수 있었습니다. 미술이 단순 노동이 아니라 작가로 대변되는 인간의 영혼과 열정의 결과물이라는 것을 증명했죠. 나아가 인간이 어떤 재화보다 더 뛰어나다는 것을 시각적으로 증명했기 때문에 작품 평가의 기준이 재료에서 비가시적인 정신성으로 질적 도약을 이루었던 것입니다. 우리나라에서는 아직도 그림 면적을 기준으로 작품을 평가한다는 것은 작가들이 르네상스라는 회화적 혁명을 스스로 이뤄내지 못했다는 사실을 보여주는 것 같아 씁쓸하기도 합니다.

경기가 좋으면 그림값도 오르나요? 미술작품의 가격은 무엇
에 영향을 받아 오르내리나요? 미술작품에 투자하기 좋은 시
점은 언제인가요?

일반적으로 경기가 좋아지면 미술시장 경기도 좋아진다고 답할 수는
있겠죠. 그러나 반드시 그렇지만은 않습니다. 그림값이 경제불황기에도
치솟을 수 있다는 것은 자본주의 초기 역사에 나타난 미술시장의 흐름
에서 살펴보았죠. 유럽에 흑사병과 금융위기가 복합적으로 발생한 14세
기 중엽에도 그림값은 도리어 크게 폭등했습니다. 미술이 개인을 기념
하는 도구가 되기 시작하면서 수요가 크게 증가했기 때문이었습니다.
사회가 혼란해지자 사람들은 미술을 통해 위안을 얻고자 했던 것입니
다. 이를 통해 미술의 대중화도 동시에 벌어졌고요. 이런 관점에서 보
면 미술의 사회적 치유 능력은 도리어 불황기에 드러나는 것 같습니다.
따라서 경제불황이 반드시 미술시장에 악영향만 끼친다고 장담할 수는
없습니다.

미술작품의 가격은 투기적 자본과 결합할 때 크게 오르는 경우가 많
았습니다. 17세기 전반 네덜란드에서 벌어졌던 미술계의 호황이나,
1980년대 후반 한국 미술시장에 나타난 호황이 이 경우에 해당하는 사
례입니다. 미술품은 고가의 사치품인 동시에 대체 불가능하기 때문에

투기 자본이 몰려들 여지가 큽니다.

따라서 투기 자본에 의해 그림값이 일시에 급등하는 것은 언제든지 일어날 수 있는 상황입니다. 문제는 그 후유증입니다. 앞서 살펴본 것처럼 17세기 네덜란드 미술시장은 렘브란트 같은 재능 있는 작가를 성장시키기도 파멸시키기도 했습니다. 거품이 생기고 그것이 꺼지는 것이 자본주의의 순환 원리라면, 미술시장도 이러한 리듬을 타면서 성장해나갈 수밖에 없습니다. 미술품 가격이 급등한 후 하락하는 것은 피할 수 없는 숙명이니, 미술계의 인적·물적 네트워크를 내실화하는 준비기로 삼는 것이 하락기에 대처하는 좋은 자세일 것입니다. 투자자라면 좋은 투자 시점으로 삼을 수도 있겠지요.

그간 한국 미술시장의 호황은 번번이 단발성 사건에 그치면서 아쉬운 추억으로만 남았습니다. 한국미술계가 미술을 너무 좁게 이해한다는 것이 한계점 중 하나입니다. 미술의 문제는 결코 작가만의 것이 아니라는 점을 다시 한번 말하고 싶은데요. 좋은 컬렉터와 아트 딜러 없이는 좋은 작가가 나올 수 없는 것처럼 좋은 컬렉터와 아트 딜러 없이 미술값이 크게 오르는 일은 절대 없을 것입니다. 한국의 컬렉터와 아트 딜러들이 국내 작품에 관심을 가지고 후원을 아끼지 않는 선순환을 만들어낼 수 있다면 한국 미술시장도 경기에 관계없이 작품의 가격을 지켜낼 수 있는 튼튼한 구조를 가지게 될 것입니다.

어떻게 하면 투자가치가 높은
작품과 작가를 알아볼 수 있을까요?

'어떤 주식을 사야 수익을 낼 수 있을까'라는 질문만큼 답변하기 어려운 문제입니다. 투자가치가 높은 작가라는 말은 곧 '어떤 작가가 좋은 작가일까' 하는 근본적인 질문에 맞닿아 있으니까요. 이 까다로운 질문에 대해 섣불리 답변을 내기 전에 미술에 대한 아주 오래된 오해 한가지를 해명하면서 대략적인 답변을 찾아보고자 합니다.

언제부터인지 우리는 '작가는 죽은 뒤에야 비로소 유명해진다'고 생각하게 되었습니다. 작가는 속세와 상관없이 묵묵히 자기 길만 걸으면 되고, 언젠가는 (비록 사후에라도) 세상이 그를 알아주게 된다는 결말 말입니다. 완전히 틀린 말은 아니지만 이는 상당한 잘못된 인식을 가져올 수 있습니다. 자칫 잘못하면 어차피 생전에는 시장에서 알아주지 않으니, 작가는 현실과 무관하게 살아도 된다는 편협한 생각으로 연결될 수 있기 때문이죠. 사실 이 때문에 오늘날에도 많은 작가들이 세상과 담을 쌓고 고립되어 살고 있지 않은가 하는 생각도 듭니다.

저는 '살아서 유명하지 않은 작가는 죽은 후에도 유명해지지 않는다'는 말이 대신 자리잡길 바랍니다. 역사상 살아 있을 때 유명하지 않은 작가가 죽은 뒤에 비로소 유명해진 예는 거의 없거든요. 우리가 알 정도

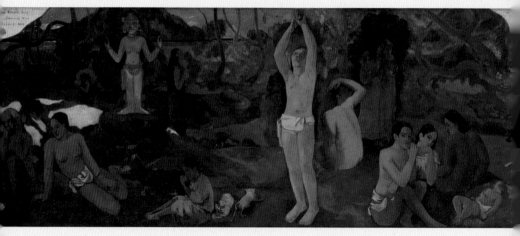

폴 고갱 「우리는 어디서 왔으며 어디로 가는가」, 1897년

로 유명한 작가들 대부분은 모두 생전에 이미 어느 정도 인정을 받았던 작가들입니다.

상업적 시각으로 풀어서 말한다면 당대의 미술시장에서 작품이 거래되던 작가가 장기적으로도 작품 가격이 오를 수 있다는 것입니다. 물론 죽은 후에 유명해져 작품 값이 수직 상승한 작가도 있긴 합니다만, 근대를 지나 현대로 올수록 당대 시장과 교감이 없던 작가가 사후에 명성을 얻어 대가의 반열에 오르게 되는 예는 극히 희박합니다.

빈센트 반 고흐나 폴 고갱처럼 사후에 유명해진 작가를 거론하며 이 주장을 반박하는 사람도 있을 것 같습니다. 이 두 작가는 죽은 뒤에 명성을 얻은 사례가 맞죠. 그런데 이 두 사람의 생애를 면밀히 들여다보면 이들이 예술적으로는 동시대 미술계와 함께하려고 하면서, 상업적으로는 미술시장에서 거래되기를 강렬히 원했다는 것을 알 수 있습니다.

특히 고갱은 전직 주식 중개인답게 경제관념이 투철했습니다. 그리고 주식 투자로 수익이 나면 당시 파리 화단에 떠오르던 젊은 인상파 작가들의 작품을 구매하면서 화가 등 미술계 인사들과 친분을 쌓았습니다. 원시사회를 동경해 남태평양으로 떠났다고 알려져 있지만 사실 그의 궁극적인 관심은 언제나 파리였죠. 애초에 고갱은 남태평양에서 그린 새로운 스타일의 그림이 시장에서 인정받으면 다시 파리로 되돌아올 계산이었습니다.

그는 타히티에 머물면서도 끊임없이 파리 살롱에 그림을 보냈습니다. 1898년에 개최한 고갱의 개인전에서 전시한 작품은 비록 헐값이지만 모두 팔리기도 했습니다. 당시 고갱의 작품을 모두 사들인 사람은 전설적인 아트 딜러 앙부르아즈 볼라르Ambroise Vollard였습니다. 1900년 볼라르는 고갱에게 1년에 2,400프랑의 생활비와 재료비를 지원하면서 그의 유화 작품을 한점에 200프랑, 드로잉은 30프랑에 구매하겠다고 약속했습니다. 고갱이 그토록 열망하던 상업적 성공이 드디어 목전에 다가온 것입니다. 그러나 그때 그의 건강은 이미 너무나 쇠락해져 있었습니다. 그나마 볼라르의 지원 덕분에 1903년에 생을 마감하기 전까지 2~3년 동안 비교적 안정된 삶을 살며 평생의 대작을 남길 수 있었던 것입니다.

고갱의 예에서 알 수 있듯이 이제 작가라면 시장에 의해 평가받기를 주저해서는 안 되는 세상이 온 것입니다. 시장의 평가 자체가 모든 가치의 기준이 될 수는 없어도 하나의 척도는 분명히 될 수 있는 시대가 왔습니다. 비록 시장의 평가가 기대에 부응하지 않더라도 그것을 무시하면서 자신의 길만을 고집할 수는 없게 된 것이죠.

앙부르아즈 볼라르

　요즘에는 시장만능주의에 대한 무조건적인 투항을 우려하는 소리가 커지고 있습니다. 상업주의에 일찍 눈을 뜬 젊은 스타작가들에게 시장의 유혹은 어느 때보다 커지고 있습니다. 시장에 완전히 굴복해 그 입맛에 맞는 그림을 그리게 되는 것입니다. 그런데 시장의 메커니즘을 조금만 안다면 이러한 선택이 얼마나 위험한지 쉽게 깨달을 수 있습니다.

　자본주의 시장의 핵심적 원리는 바로 변화입니다. 수백년 전부터 한결같이 변덕스러운 미술시장은 오늘날에 와서 더 빨리 변화하고 있습니다. 무엇이 미술시장의 취향이고, 무엇이 기준인지를 한발 앞서 미리 예측하는 것은 사실상 불가능할 것입니다. 따라서 시장 논리만 표피적으로 추적하다보면 도리어 시장에서 퇴출될 위험도 커집니다. 미술시장

의 생리는 그렇게 녹록하지 않습니다.

결론적으로 작가에게 시장은 양날을 가진 칼입니다. 한편으로는 세상과 소통하고 생존해가는 방편이지만, 언제든지 되돌아와 작가의 감성과 상상력에 깊은 상처를 안길 수 있기 때문이죠. 이제 우리는 시장이라는 뜨거운 감자를 놓고 이것을 작가가 어떻게 요리하는가를 보면서 좋은 작가를 감별해내야 합니다.

오늘날의 좋은 작가란 까다로운 조건의 미술시장과 거리를 유지하면서 긴장감 있게 작업하는 작가라고 정의 내릴 수 있습니다. 이런 작가가 만들어낸 작품에는 충분한 투자가치가 있겠죠. 넘쳐나는 작가의 홍수 속에서 생명력이 긴 작가를 찾기는 쉽지 않습니다. 그러나 시장이라는 까다로운 변수를 매개로 하여 심사숙고하다보면 분명 우리 안에서 이런 작가를 만날 수 있을 것으로 믿습니다.

AI와 NFT로 인해 누구나 작가가 되고 자유롭게 작품을 사고 팔 수 있는 시대가 되었다고 하는데요. NFT로 산 그림이 어떤 가치를 지닐 수 있는지 궁금합니다.

NFT Non-fungible token는 대체 불가능한 토큰이라는 뜻입니다. 미술 시장과 다른 자본시장의 차이 중 하나는 바로 진위 문제가 있다는 점입니다. 우리가 미술품 투자를 망설이는 것은 '이게 진짜일까?' 하는 불안, 즉 진위 여부가 불투명하기 때문입니다. NFT는 디지털 작품에 대한 정품인증서로 그 문제를 어느정도 해소하는 기술입니다. 처음부터 디지털로 제작한 NFT 작품을 거래할 수도 있고, 기존 작품을 NFT로 변환하여 판매하는 것도 가능하죠.

이러한 디지털 아트를 구매하기 위해 지갑을 여는 사람들이 생겨나고 있습니다. 이들이 NFT 작품에 투자하는 이유는 이 작품이 한정 수량이라는 점, 일련번호 등을 통해 유일성을 보증받을 수 있고 정품 인증이 되었다는 점이죠. 이미 수억원대에 거래되는 작품들이 속속 나타나고 있습니다.

해외 유수의 박물관들은 재정난을 타개하고 재원을 마련하기 위해 소장하고 있는 작품의 NFT 에디션을 제작해 판매하기도 합니다. 구스타프 클림트 Gustav Klimt의 「키스」The Kiss의 NFT 에디션은 1만개의 타일

x 023 y 066
**#03921**
Out of 10,000

**NFT The Kiss** by Gustav Klimt

구스타프 클림트 「키스」의 NFT 에디션

로 쪼개져 발렌타인데이에 한정 판매되었죠. NFT를 통해 고가의 작품을 조각으로 나누어 소유할 수 있게 된 것입니다.

한국에서도 김환기의 작품 「우주」를 NFT 에디션 3점으로 판매했습니다. 작품을 대형 모니터 속에 담아 감상할 수도 있도록 한 이 에디션은 한 작품당 2억원에 거래되었습니다. 어차피 원본을 구매하기는 어려우니 대신 NFT 에디션으로 작품을 소유할 수 있는 기회를 얻는 것이죠. 이러한 NFT 에디션이 나온다고 해서 실물 작품의 가치가 떨어지는 것은 아닙니다. 각각의 형식에 따라 나름의 가치가 있습니다.

다만 모든 투자가 그렇듯이 NFT도 위험성을 지니고 있습니다. NFT로 발행된 작품 자체가 위작으로 의심되어 소송으로 이어지거나, 소유권 및 저작권 분쟁이 일어날 수도 있습니다. 최근에는 NFT 시장의 거래량과 가격이 갑자기 폭락하기도 했는데, 이러한 상황은 데이터를 소유한다는 개념이 낯선 투자자들에게 불안감을 안겨줍니다. 데이미언 허스트는 '현대미술의 악동'답게 NFT 미술시장을 둘러싼 논란의 중심에 서

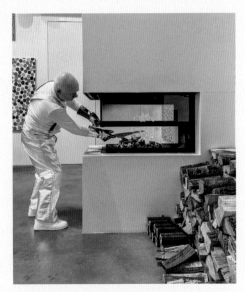

NFT로 판매한 작품의 실물을 불태우는 데이미언 허스트

있기도 한데요. 2022년 10월 그림 1만점을 실물과 NFT로 묶어 세트로 판매한 후 구매자가 원하면 실물을 소각하는 퍼포먼스를 한 것입니다.

디지털 아트의 진정한 완성을 표방한 이 실험으로 NFT의 가치는 시험대에 올랐습니다. 실물이 사라지고 NFT 형태로만 존재하는 작품의 가치는 어떻게 되는 걸까요? 여전히 실물이 대체 불가능한 미술품으로서의 가치를 지닐 수 있는 걸까요? 픽셀 단위의 NFT가 정말로 실물 작품의 가격만큼 높은 가치를 가질 수 있을까요?

AI<sub>Artificial Intelligence</sub>, 인공지능 기술에 대해서도 마찬가지의 질문이 제기되고 있습니다. 딥러닝<sub>Deep learning</sub>을 통해 고흐의 화풍을 완성도 높게 재현한 AI가 이목을 끈 일이 있었는데, 불과 몇년이 되지 않아 빅

데이터를 학습하여 창의적이고 완성도 있는 원화를 몇분 안에 그려주는 AI까지 등장했습니다. AI로 그린 그림이 미술전에서 1등을 수상한 사건은 미술의 대체 불가능성 자체를 둘러싼 논쟁을 점화했습니다. AI 작가가 인간 작가를 대체할 수 있을까요? AI 기술로 제작된 그림들은 어떤 가치를 지닐까요? AI 기술을 소유한 개발자 측에 경제적인 부가가치가 돌아갈 것은 확실하지만, AI 그림의 예술적인 가치를 어디까지 인정할 것인지에 대해서는 논쟁이 이어질 것입니다.

이제 막 촉발된 논쟁에 쉽게 결론이 나기는 어렵겠죠. 중요한 것은 NFT나 AI가 같은 신기술의 도입 그 자체가 아니라 그 이후의 일입니다. 미술은 언제나 기술과 결합하며 발전해왔지만, 역사적으로 모든 기술이 미술이 된 것은 아니었습니다. 신기술이 새로운 거래방식 정도로만 그치지 않고 미술 그 자체의 확장과 혁신으로 이어질 수 있을 때, 비로소 미술사에서 의미를 지닐 수 있을 것입니다. 미술인들과 투자자들에게는 그 방안을 치열하게 고민해야 한다는 숙제가 안겨져 있습니다. 숙제를 풀어가며 미술시장에 일어나는 변화와 발전을 지켜보는 것도 관람객인 우리에게는 하나의 즐거운 관전 포인트가 될 것입니다.

# 참고문헌

이 책은 2012년 『매경이코노미』에 연재했던 글을 기초로 하고 있다. 2013년에 출판된 책을 새롭게 단장하며 최신의 데이터를 추가했는데 국내의 경우에는 예술경영지원센터, 해외의 경우에는 스위스 아트바젤과 UBS은행이 발간하는 보고서가 많은 도움이 되었다. 이 같은 보고서는 해당 기관의 홈페이지를 통해 받아볼 수 있다. 이외에 이 책을 집필하는 데 도움을 받은 책을 소개하면 아래와 같다. 이 책의 원고와 도판 정보를 정리하는 데 한국예술종합학교 미술이론과 전문사 이차희 학생의 도움이 컸으며, 최종 교정 단계에서는 박소미, 김현수, 양수진 학생이 참여했음을 밝힌다.

양정무 『상인과 미술』, 사회평론 2011.

_____ 『난처한 미술 이야기 5, 6』, 사회평론 2018, 2020.

오브리 메넨 『예술가와 돈, 그 열정과 탐욕』, 박은영 옮김, 열대림 2004.

쟈네트 월프 『예술의 사회적 생산』, 이성훈·이현석 옮김, 한마당 1987.

피로시카 도시 『이 그림은 왜 비쌀까』, 김정근·조이한 옮김, 웅진지식하우스 2007.

『2019 한국 미술품시장 동향』, 한국예술종합학교 한국예술연구소 2020.

『2021 한국 미술시장 결산 컨퍼런스』, 예술경영지원센터 2022.

Elizabeth Alice Honig, *Painting and the Market in Early Modern Antwerp*, Yale University Press 1998.

Guido Guerzoni, *Apollo & Vulcan: The Art Markets in Italy 1400-1700*,

Michigan State University Press 2011.

Michael Baxandall, *Painting and Experience in fifteenth century Italy*, Oxford University Press 1972.

Michelle O'Malley, *Business of Art: Contracts and the Commissioning Process in the Renaissance Italy*, Yale University Press 2005.

*Art In the Making*, National Gallery Catalogue 1989.

*The Art Market 2022*, An Art Basel & UBS Report 2022.

*The Dictionary of Art*, Macmillan 1996.

프롤로그

김훈 『밥벌이의 지겨움』, 생각의나무 2003.

신상철 「앙트완 와토와 18세기 파리의 미술애호가들」, 『미술사학보』 39호, 2012, 5~33면.

Andrew McClellan, "Watteau's Dealer: Gersaint and the Marketing of Art in Eighteenth Century Paris," *Art Bulletin*, vol. 78, 1996, 439~53면.

1장 예술의 자본화 혹은 자본의 예술화

고병권 「화폐와 신앙」, 『화폐, 마법의 사중주』, 그린비 2005, 20~23면.

리사 자딘 『상품의 역사: 르네상스의 새로운 역사』, 이선근 옮김, 영림카디널 2003.

아서 단토 『앤디 워홀 이야기』, 박선령·이혜경 옮김, 명진출판 2010.

Walter Grasskamp, Molly Nesbit, and Jon Bird, *Hans Haacke*, Phaidon Press 2004, 124~31면.

2장 미술은 어떻게 거래되고 어디서 거래되는가

Dan Ewing, "Marketing Art in Antwerp, 1460-1560: Our Lady's Pand," *Art Bulletin*, vol. 72, 1990, 559~69면.

Jianping Mei, Michael Moses, "Art as an investment and underperformance of masterpieces," *American Economic Review*, vol. 92, 2002, 1656~68면.

J. M. Montias, "Socio-Economic Aspects of Netherlandish Art from the Fifteenth to the Seventeenth Century," *Art Bulletin*, vol. 72, 1990, 358~73면.

Samuel K. Cohn Jr., *The Cult of Remembrance and the Black Death: Six Renaissance Cities in Central Italy*, Johns Hopkins University Press 1997.

The Mei Moses Fine Art Index(https://www.sothebys.com/en/the-sothebys-mei-moses-indices).

3장 미술은 누가 거래하는가: 딜러의 세계
양정무 「이미지 사적 소유의 역사」, 『상인과 미술』, 사회평론 2011, 117~56면.

이리스 오리고, 『프라토의 중세 상인: 이탈리아 상인 프란체스코 다티니가 남긴 위대한 유산』, 남종국 옮김, 앨피 2009.

Kelly Crow, "The Gagosian Effect," *The Wall Street Journal*, April 1, 2011.

4장 죽음 앞에서 미술을 거래하다
이은기 「참회인가 또 다른 사업인가: 스크로베니 예배당의 주문자 엔리코와 화가 조토」, 『서양미술사학회 논문집』 32호, 2010, 7~34면.

자크 르 고프 『연옥의 탄생』, 최애리 옮김, 문학과지성사 2000.

캐롤 던컨 「영원한 것: 기증자 기념미술관」, 『미술관이라는 환상』, 김용규 옮김, 경성대학교출판부 2015, 153~207면.

Anne Derbes, Mark Sandona, *The Usurer's Heart: Giotto, Enrico Scrovegni, and the Arena Chapel in Padua*, Penn State University Press 2008.

C. Harrison, "The Arena Chapel: Patronage and authorship," *Siena, Florence and Padua: Art, Society and Religion 1280-1400*, vol. 2, Yale

University Press 1995.

**5장 돈이 꽃피는 곳에서 미술도 꽃핀다: 미의 제국 피렌체**
양정무 『시간이 정지된 박물관, 피렌체』, 웅진 프로네시스 2006.

Alison Wright, "Florence in the 1470s," *Renaissance Florence: the Art of the 1470s*, National Gallery London 1999, 10~32면.

**6장 미술은 어떻게 소유하는가: 후원자의 세계**
크리스토퍼 히버트 「예술가와 애도가들」, 『메디치 스토리』, 한은경 옮김, 생각 의나무 1999, 116~27면.

Dale V. Kent, *Cosimo De' Medici and the Florentine Renaissance*, Yale University Press 2000.

David Usborne, "Missing Van Gogh feared cremated with its owner," *The Independent*, July 26, 1999.

J. Paul Getty, *The Joys of Collecting*, J. Paul Getty Museum 2011.

Mary Hollingsworth, *Patronage in Renaissance Italy*, Johns Hopkins University Press 1994, 48~82면.

Terry McCarthy, "The last of the big spender: Ryoei Saito last week," *The Independent*, November 16, 1993.

William E. Wallace, *Michelangelo at San Lorenzo: The Genius as Entrepreneur*, Cambridge University Press 1994, 135~85면.

*Masterpieces of J. Paul Getty Museum*, J. Paul Getty Museum 1997.

**7장 그림값은 어떻게 결정되는가**
양정무 「르네상스 화가의 임금표: '예술가치의 자본적 탄생' 또는 '미술가격의 양극화의 기원'」, 『한국미술경영학회 논문집』 2022년 2호.
이성미 『조선시대 그림 속의 서양화법』, 소와당 2008, 83~124면.

존 버거 『다른 방식으로 보기』, 최민 옮김, 열화당 2012.

Michael Baxandall, *Painting and Experience in fifteenth century Italy*, Clarendon Press 1972, 1~27면.

## 8장 돈과 예술가의 삶
### 기업가형 예술가, 뒤러
노르베르트 볼프 『알브레히트 뒤러』, 김병화 옮김, 마로니에북스 2008.
양정무 「스티브 잡스와 김어준의 공통점은?」, 『프레시안』 2012. 3. 8.

### 방황하는 천재, 다빈치
월터 아이작슨 『레오나르도 다빈치: 인간 역사의 가장 위대한 상상력과 창의력』, 신봉아 옮김, 아르테 2019.

Irma Anne Richter(ed.), *The Notebooks of Leonardo da Vinci*, Oxford University Press 1980, 382면.
Luke Syson, *Leonardo da Vinci: Painter at the Court of Milan*, National Gallery Catalogue 2011.

### 몰락한 집안의 가장, 미켈란젤로
조르조 바사리 『르네상스 미술가평전 5』, 이근배 옮김, 한길사 2018.

George Bull(ed.), *Michelangelo-Life, Letters, and Poetry*, Oxford University Press 1987, 82~83면.

### 빚 많던 빛의 화가, 렘브란트
사이먼 샤마 『파워 오브 아트』, 김진실 옮김, 아트북스 2008, 182~91면.

Paul Crenshaw, *Rembrandt's Bankruptcy*, Cambridge University Press 2006.

셀프 마케팅의 귀재, 루벤스

로버트 L. 하일브로너, 윌리엄 밀버그『자본주의 어디서 와서 어디로 가는가?』, 홍기빈 옮김, 미지북스 2010, 145~51면.
오브리 메넨「부를 쌓은 성공한 화가, 루벤스」,『예술가와 돈, 그 열정과 탐욕』, 박은영 옮김, 열대림 2004, 147~82면.

Kristin Lohse Belkin, *Rubens*, Phaidon Press 1998.

9장  미술시장의 블루칩, 인상주의

마틴 베일리『반 고흐의 태양, 해바라기: 걸작의 탄생과 컬렉션의 여정』, 박찬원 옮김, 아트북스 2020.
빈센트 반 고흐『반 고흐, 영혼의 편지』, 신성림 옮김, 예담 1999.
필립 후크『인상파 그림은 왜 비쌀까?』, 유예진 옮김, 현암사 2011
허나영『모네: 빛과 색으로 완성한 회화의 혁명』, 아르테 2019.

Anne Distel, *Impressionism: The First Collectors*, Harry N Abrams Inc 1990.

10장  미술 투자를 위한 Q&A

김수영「Top Artist 100」,『아트인컬처』2011년 4월호, 84~91면.
그리젤다 폴록『고갱이 타히티로 간 숨은 이유』, 전영백 옮김, 조형교육 2001.
앙브루아즈 볼라르『볼라르가 만난 파리의 예술가들』, 이세진 옮김, 현암사 2020.
임수근「데미안 허스트, NFT로 팔린 작품 4천여점 소각 시작」, YTN, 2022. 10. 12.
최명용「'인민해방군'이 키운 미술」,『머니투데이』2012. 11. 5.

Ann Gallagher, *Damien Hirst*, Tate Gallery Catalogue 2012.
Annabel Crabb, "The shark hunter, the artist and a nice little earner," *The*

*Age*, July 2, 2006.

Tim Schneider, "A Decade After Damien Hirst's Historic 'Beautiful Inside My Head Forever' Auction, Resale Prices Are Looking Ugly," *Artnet*, September 12, 2018.

## 프롤로그

- 장 앙투안 바토, 제르생의 그림 가게, 1720~1721년, 독일 베를린, 샤를로텐부르크 궁전

## 1장 예술의 자본화 혹은 자본의 예술화

- 앤디 워홀, 1달러 지폐 200장, 1962년, 개인 소장
- 퀜틴 마시스, 대부업자와 그의 부인, 1514년, 프랑스 파리, 루브르 박물관
- 앤디 워홀, 녹색 코카콜라 병, 1962년, 미국 뉴욕, 휘트니 미술관
- 한스 하케, 이제 자유는 그저 원조로 지탱될 것이다, 1990년, 전시 종료 후 철거
- 젠틸레 다 파브리아노, 동방박사의 경배, 1423년, 이탈리아 피렌체, 우피치 미술관
- 얀 반 에이크, 아르놀피니 부부의 초상, 1434년, 영국 런던, 내셔널 갤러리
- 권오상, 더 플랫(The Flat) 3, 2003년, 아라리오 컬렉션

## 2장 미술은 어떻게 거래되고 어디서 거래되는가

- 레오나르도 다빈치, 살바토르 문디, 1499~1510년, 개인 소장
- 피터르 브뤼헐, 농민들의 춤, 1568년, 오스트리아 빈, 빈 미술사 박물관
- 피터르 브뤼헐, 화가와 구매자, 1565년경, 오스트리아 빈, 알베르티나 드로잉 미술관

3장 미술은 누가 거래하는가: 딜러의 세계

- 장 앙투안 바토, 제르생의 그림 가게, 1720~1721년, 독일 베를린, 샤를로텐부르크 궁전
- 작자 미상, 이탈리아 볼로냐 메조 시장, 1411년, 이탈리아 볼로냐, 중세 시민 박물관
- 두초 디부오닌세냐, 성모자와 두 천사, 1312~1315년, 영국 런던, 내셔널 갤러리
- 작자 미상, 『보카치오의 유명한 여인들』에 실린 여성 화가 삽화, 1402년, 이탈리아 모데나, 에스텐세 도서관
- 팔라초 다반차티, 1490년, 이탈리아 피렌체
- 나르도 디치오네, 십자고상, 1300~1360년, 이탈리아 피렌체, 우피치 미술관
- 레오나르도 다티, 『세계의 공』에 실린 공방 삽화, 1470년대, 이탈리아 모데나, 에스텐세 도서관

4장 죽음 앞에서 미술을 거래하다

- 프라고나르의 방, 1926년, 미국 뉴욕, 프릭 컬렉션
- 모건 도서관, 1906년, 미국 뉴욕
- 조토 디본도네, 아레나 예배당 벽화, 1305년, 이탈리아 파도바, 아레나 예배당
- 조토 디본도네, 유다의 배신, 1305년, 이탈리아 파도바, 아레나 예배당
- 조토 디본도네, 최후의 심판, 1305년, 이탈리아 파도바, 아레나 예배당
- 히에로니무스 보슈, 유랑 상인, 1495~1515년, 네덜란드 로테르담, 보이만스 판뵈닝언 미술관
- 프라 필리포 리피, 체포(Ceppo)의 성모, 1453년, 이탈리아 프라토, 프라토 시립 미술관

5장 돈이 꽃피는 곳에서 미술도 꽃핀다: 미의 제국 피렌체

- 피렌체 대성당, 1296~1434년, 이탈리아 피렌체
- 오르산미켈레 성당, 1337년, 이탈리아 피렌체
- 안드레아 피사노, 조각가·화가·건축가, 이탈리아 피렌체, 피렌체 대성당 종탑 부조

- 난니 디반코, 작업 중인 조각가들, 1408~1413년, 이탈리아 피렌체, 오르산미켈레 성당
- 로렌초 기베르티, 성 스테파노, 1428년, 이탈리아 피렌체, 오르산미켈레 성당
- 로렌초 기베르티, 성 마태오, 1419~1423년, 이탈리아 피렌체, 오르산미켈레 성당
- 베노초 고촐리, 동방박사의 경배, 1459~1460년, 이탈리아 피렌체, 메디치 리카르디 궁전의 마기 예배당
- 미켈로초 디바르톨롬메오, 팔라초 메디치, 1445~1460년, 이탈리아 피렌체
- 필리포 브루넬레스키, 산 로렌초 성당, 1419년, 이탈리아 피렌체
- 도나텔로, 다비드, 1445년, 이탈리아 피렌체, 바르젤로 국립박물관

6장 미술은 어떻게 소유하는가: 후원자의 세계
- 빈센트 반 고흐, 아이리스, 1889년, 미국 LA, 게티 미술관
- 클로드 모네, 해돋이, 1873년, 미국 LA, 게티 미술관
- 미켈로초 디바르톨롬메오, 메디치 도서관, 1444년, 이탈리아 피렌체, 산 마르코 수도원
- 미켈란젤로 부오나로티, 메디치 가문의 라우렌치아나 도서관, 1571년, 이탈리아 피렌체, 산 로렌초 성당
- 빈센트 반 고흐, 가셰 박사의 초상, 1890년, 프랑스 파리, 오르세 미술관
- 오귀스트 르누아르, 물랭 드 라 갈레트의 무도회, 1876년, 개인 소장

7장 그림값은 어떻게 결정되는가
- 에드바르 뭉크, 절규, 1895년, 개인 소장
- 퀜틴 마시스 공방, 성모자를 그리는 성 누가, 1530년대, 영국 런던, 내셔널 갤러리
- 피에트로 로렌체티, 아레초 다폭 제대화, 1320년, 이탈리아 아레초, 산타 마리아 델라 피에베 교회
- 산드로 보티첼리, 성모와 아기 예수, 1484년, 독일 베를린, 베를린 국립박물관
- 프라 안젤리코, 니콜라스 5세의 예배당 벽화, 1448~1450년, 바티칸, 바티칸

박물관

- 라파엘로, 보르고 화재의 방, 1514~1517년, 바티칸, 바티칸 박물관
- 책가도 병풍, 19세기~20세기 초, 대한민국 서울, 국립고궁박물관
- 마사초, 성 삼위일체, 1425~1428년, 이탈리아 피렌체, 산타 마리아 노벨라 성당
- 레오나르도 다빈치, 원근법 준비 드로잉, 1473년, 이탈리아 피렌체, 우피치 미술관

## 8장 돈과 예술가의 삶

- 알브레히트 뒤러, 28세의 자화상(모피 코트를 입은 자화상), 1500년, 독일 뮌헨, 알테 피나코텍 미술관
- 알브레히트 뒤러, 26세의 자화상, 1498년, 에스파냐 마드리드, 프라도 미술관
- 알브레히트 뒤러, 묵시록의 네 기사, 1497~1498년, 미국 뉴욕, 메트로폴리탄 미술관
- 안토넬로 다메시나, 축복을 내리는 예수그리스도, 1465년, 영국 런던, 내셔널 갤러리
- 레오나르도 다빈치, 코덱스 레스터, 1506~1510년, 개인 소장
- 레오나르도 다빈치, 최후의 만찬, 1498년, 이탈리아 밀라노, 산타 마리아 델레 그라치에 성당
- 레오나르도 다빈치, 최후의 만찬 준비 드로잉, 1494~1495년, 이탈리아 베네치아, 아카데미아 미술관
- 레오나르도 다빈치, 초대형 대포 제작을 위한 드로잉, 1487년, 영국 윈저, 왕립도서관
- 레오나르도 다빈치, 동굴의 성모 1차 버전, 1483~1486년, 프랑스 파리, 루브르 박물관
- 레오나르도 다빈치, 동굴의 성모 2차 버전, 1495~1508년, 영국 런던, 내셔널 갤러리
- 레오나르도 다빈치, 자화상, 1512년경, 영국 윈저, 왕립도서관
- 미켈란젤로 부오나로티, 시스티나 예배당 천장벽화, 1508~1512년, 바티칸, 시스티나 예배당

- 미켈란젤로 부오나로티, 피에타, 1499년, 바티칸, 성 베드로 대성당
- 미켈란젤로 부오나로티, 시스티나 예배당 천장벽화를 그리고 있는 자신의 모습을 그린 스케치, 1509~1510년, 이탈리아 피렌체, 부오나로티 문서보관소
- 다니엘레 다볼테라, 미켈란젤로의 초상화, 1550~1555년, 네덜란드 하를럼, 테일러스 박물관
- 렘브란트 판 레인, 34세의 자화상, 1640년, 영국 런던, 내셔널 갤러리
- 렘브란트 판 레인, 63세의 자화상, 1669년, 영국 런던, 내셔널 갤러리
- 렘브란트 판 레인, 야경꾼(프란스 바닝 코크 대장의 민병대 집단 초상화), 1642년, 네덜란드 암스테르담, 암스테르담 국립미술관
- 렘브란트 판 레인, 100길더 판화, 1647~1649년, 네덜란드 암스테르담, 암스테르담 국립미술관
- 다비드 테니에르, 자신의 미술관에서 그림을 감상하는 레오폴트 빌헬름 대공, 1651년경, 오스트리아 빈, 빈 미술사 박물관
- 렘브란트 판 레인, 미술 평론에 대한 풍자, 1644년, 미국 뉴욕, 메트로폴리탄 미술관
- 렘브란트 판 레인, 이삭과 레베카(유대인 신부), 1665~1669년, 네덜란드 암스테르담, 암스테르담 국립미술관
- 페테르 파울 루벤스, 46세의 자화상, 1623년, 영국 윈저, 윈저 성 왕립컬렉션
- 페테르 파울 루벤스, 모피를 두른 헬레나 푸르망, 1630년대, 오스트리아 빈, 빈 미술사 박물관
- 페테르 파울 루벤스, 스텐 성의 가을 풍경, 1635년경, 영국 런던, 내셔널 갤러리
- 빌렘 반 헤히트, 아펠레스의 스튜디오, 1630년경, 네덜란드 헤이그, 마우리츠 하위스 미술관
- 페테르 파울 루벤스, 마르세유 항구에 도착하는 마리 드메디시스, 1623~1625년, 프랑스 파리, 루브르 박물관
- 페테르 파울 루벤스, 「마르세유 항구에 도착하는 마리 드메디시스」의 스케치, 1622~1625년, 독일 뮌헨, 알테 피나코텍 미술관
- 페테르 파울 루벤스, 목걸이를 한 니콜라스 루벤스, 1619년경, 오스트리아 빈, 알베르티나 미술관

- 클로드 모네, 수련, 1917~1919년, 개인 소장
- 클로드 모네, 인상-해돋이, 1872년, 프랑스 파리, 마르모탕 모네 미술관
- 에두아르 마네, 아르장퇴유의 모네, 1874년, 독일 뮌헨, 노이에 피나코텍 미술관
- 존 싱어 사전트, 숲 가장자리의 모네, 1885년경, 영국 런던, 테이트 갤러리
- 오귀스트 르누아르, 요리사 외젠 뮈러의 초상, 1877년, 미국 뉴욕, 메트로폴리탄 미술관
- 에두아르 마네, 오페라 가수 장 바티스트 포레의 초상, 1877년, 독일 에센, 폴크방 미술관
- 에드가 드가, 기술자 앙리 루아르의 초상, 1875년, 미국 피츠버그, 카네기 미술관
- 클로드 모네, 건초 더미, 1890년, 개인 소장
- 클로드 모네, 건초 더미-여름의 끝, 1890~1891년, 미국 시카고, 아트 인스티튜트 오브 시카고
- 클로드 모네, 루앙 대성당-아침 효과, 1892~1894년, 독일 에센, 폴크방 미술관
- 클로드 모네, 루앙 대성당-햇빛, 1894년, 미국 워싱턴 D.C., 워싱턴 국립미술관
- 클로드 모네, 루앙 대성당-노을, 1892년, 프랑스 파리, 마르모탕 모네 미술관
- 클로드 모네, 일본식 다리와 수련 연못, 1899년, 미국 프린스턴, 프린스턴 대학교 미술관
- 클로드 모네, 일본식 다리, 1895~1896년, 개인 소장
- 클로드 모네, 일본식 다리, 1920~1922년, 미국 뉴욕, 뉴욕 현대미술관
- 클로드 모네, 수련이 있는 연못, 1917~1926년, 대한민국 서울, 국립현대미술관 이건희 컬렉션
- 클로드 모네, 수련-구름, 1917~1926년, 프랑스 파리, 오랑주리 미술관
- 빈센트 반 고흐, 감자 먹는 사람들, 1885년, 네덜란드 암스테르담, 반 고흐 미술관
- 빈센트 반 고흐, 고흐가 테오에게 보낸 편지와 「감자 먹는 사람들」의 스케치, 1885년 4월 9일, 네덜란드 암스테르담, 반 고흐 미술관
- 빈센트 반 고흐, 파리 풍경, 1886년, 네덜란드 암스테르담, 반 고흐 미술관

- 빈센트 반 고흐, 클리시 대로, 1887년, 네덜란드 암스테르담, 반 고흐 미술관
- 클로드 모네, 라 그루누예르, 1869년, 미국 뉴욕, 메트로폴리탄 미술관
- 빈센트 반 고흐, 농부 여인의 초상, 1884년, 미국 세인트루이스, 세인트루이스 미술관
- 빈센트 반 고흐, 자화상, 1887년, 미국 시카고, 아트 인스티튜트 오브 시카고
- 빈센트 반 고흐, 침실, 1888년, 네덜란드 암스테르담, 반 고흐 미술관
- 얀 브뤼헐, 화병의 꽃다발, 1599년, 오스트리아 빈, 빈 미술사 박물관
- 빈센트 반 고흐, 해바라기, 1888년, 영국 런던, 내셔널 갤러리
- 얀 반 에이크, 자화상, 1433년, 영국 런던, 내셔널 갤러리
- 렘브란트 판 레인, 자화상, 1659년, 미국 워싱턴 D.C., 워싱턴 국립미술관
- 렘브란트 판 레인, 이삭과 레베카(유대인 신부), 1665~1669년, 네덜란드 암스테르담, 암스테르담 국립미술관
- 빈센트 반 고흐, 구름 낀 하늘 아래 밀밭 풍경, 1890년, 네덜란드 암스테르담, 반 고흐 미술관
- 빈센트 반 고흐, 까마귀가 나는 밀밭, 1890년, 네덜란드 암스테르담, 반 고흐 미술관
- 빈센트 반 고흐, 붉은 포도밭, 1888년, 러시아 모스크바, 푸시킨 미술관
- 에른스트 루트비히 키르히너, 해바라기 앞의 여인, 1906년, 독일 바덴바덴, 프리더 부르다 미술관
- 알프레드 바 주니어, '큐비즘과 추상미술'의 계보도, 1936년, 미국 뉴욕, 뉴욕 현대미술관

10장 미술 투자를 위한 Q&A
- 김환기, 우주(Universe 5-IV-71 #200), 1971년, 개인 소장
- 데이미언 허스트, 신의 사랑을 위하여, 2007년, 개인 소장
- 폴 고갱, 우리는 어디서 왔으며 어디로 가는가, 1897년, 미국 보스턴, 보스턴 미술관